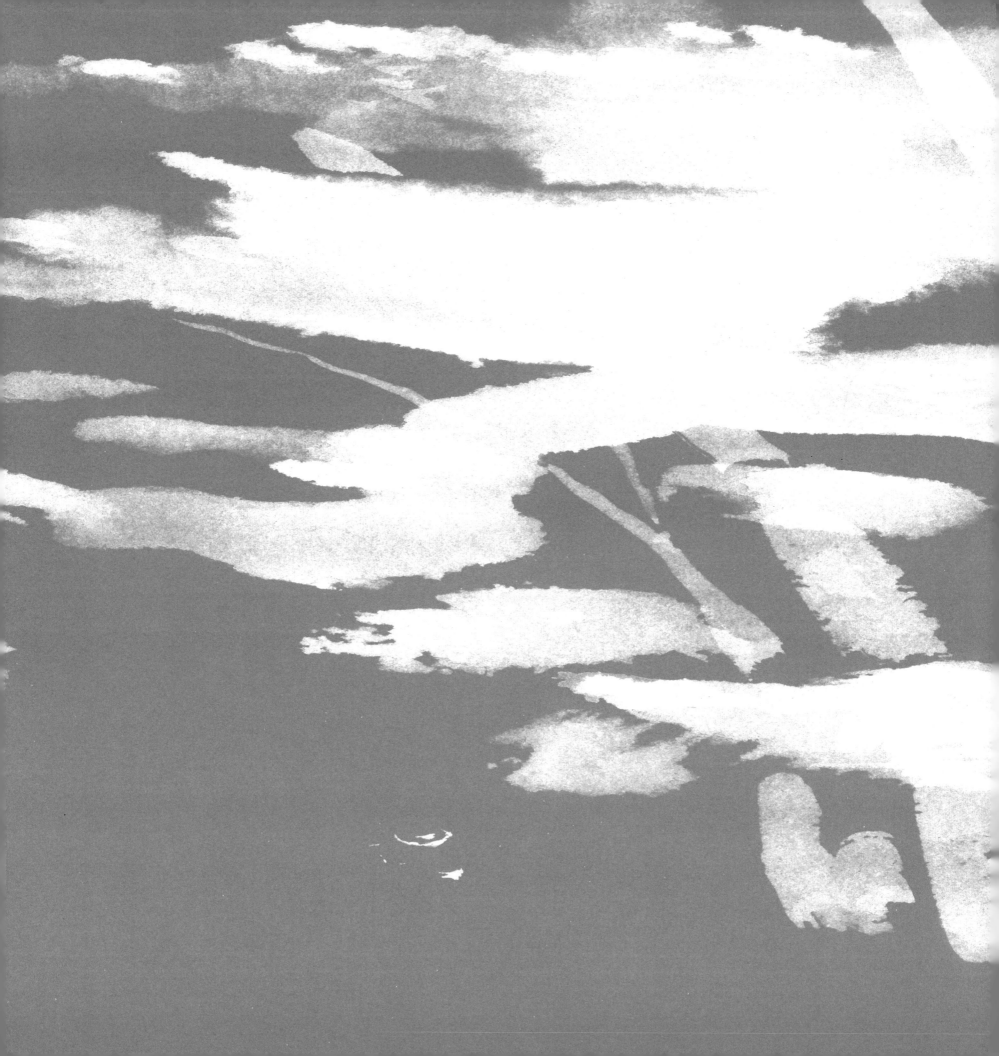

天地隨想
道德經畫意

COSMIC CONSCIOUSNESS
TAO TE CHING IN THE ART

The Art of Cheng Yin-cheong
鄭 燕 祥 創 作 畫 集

商務印書館

獻給

國萍、文心、文希、文宥

Dedicated to

Belinda, Mishele, Marianne, Muriel

目錄

千年一聚 天地隨想

鄭燕祥
香港教育大學榮休教育講座教授

我信，藝術創作是人生的體驗、領悟及演化，經歷磨練，成為生命的圖騰。這本畫冊《天地隨想：道德經畫意》的出現，可說是我人生的奇遇，和老子千年一聚，放懷天地、隨想畫道。不亦樂乎？

過去五十多年，《道德經》的深邃智慧，一直啟迪我的成長，豐富我的生命，讓我領悟天地萬物的運行、關懷人間的苦況，從而開拓自己的藝術境界。近年，有機會全面整理自己多年的創作、反思藝術的追求。我發現，《道德經》對藝術創作的啟示，豐富常新，值得藝術界分享。

六十年代唸中學時，我已熱愛中外古典哲學，特

天地間（一）[2020]

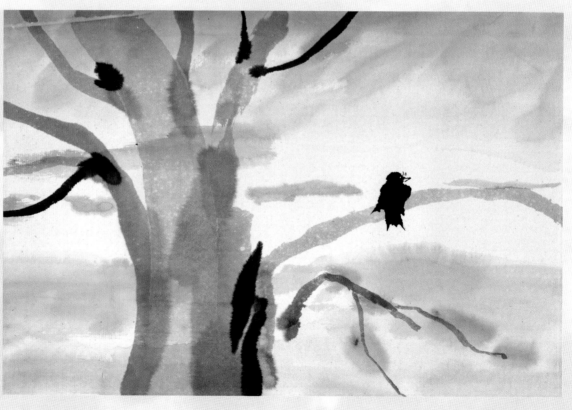

別受到《道德經》的玄妙思想吸引，將它整本八十一章、五千多字，一章一章學習，並背誦下來。很幸運，早年的背誦及相關研習，影響我的一生。其中哲理帶來另類的思維方式，正言若反，充滿奧妙，對我後來的學術研究及藝術創新，啟迪良多。

自七十年代初，深受《道德經》想像的薰陶，抱着「我獨泊兮其未兆，如嬰兒之未孩」的心，尋找「大音希聲」、「大象無形」的境界，進行不少繪畫創新的探索，累積了相關的作品系列及創作隨想。這本「天地隨想」畫集，就是漫長日子的成果，有三方面：第一，是道德經畫意的七個系列畫作，包含天地系列、山魂系列、象意系列、荷生系列、花變系列、鄉隱系列、水澤系列，及若樹系列等、共約一百五十四幅作品。這些系列反映我在不同時期，對天地自然的遐思及《道德經》內涵的深層感覺，希望與讀者分享多年的繪畫心得。（有關我的其他作品和創作歷程，請參考：鄭燕祥（二〇一八），《若意挪移：鄭燕祥創作畫集》（香港：中華書局（香港）有限公司），在此不再贅述。）

第二，為《道德經》每章節的內涵，寫下我相應的藝術隨想，共有八十一篇，帶來有趣的藝術領悟，讓讀者由哲理與藝術的互融，體會各系列畫作的畫意，從而獲得人生和藝術的新啟示。我希望，不同讀者在這些隨想中，會有不同的感受和收穫。

第三，貫通自己創作的體驗及章節的隨想，總結出《道德經》之藝道及有關的啟示。其中有關「藝道

原理」的，內涵豐富，包含開放性、有與無、相對性、抱一性、生態性、尚自然、利他性、重無為等多方面，反映出《道德經》藝道的獨特創見，對藝術創作的啟迪，可說歷久常新。此外，亦分析藝道的「創作特質」及「藝者修行」兩方面的不同特性和啟示。相信本書的論述及畫作，會有助讀者用多元而嶄新的角度，思考《道德經》之哲理，從中得益，發現藝術的新境界。

百年以來，香港是東西文化交匯點，推動着西方藝術與東方文化的交流融合，衍生出有創意的文化生命力。我作為香港創作者，既受傳統經典的薰陶，也喜愛西方藝術的活潑。在過去四十多年，我的藝術創作歷程，體現着東西文化的互動，漫長而深刻，值得珍惜和分享。我這次出版在探討、展示及總結多年來的成果，包括相關的創作系列、章節隨想，以及《道德經》之藝道，為香港視覺藝術的文化融合，提供新的創作境界及途徑。

承蒙香港藝術發展局的寶貴贊助，這項視覺藝術（繪畫）出版計劃，得以成功完成，衷心多謝他們。特別要多謝李焯芬館長、陳餘生先生，及馬桂順博士為本集作序。最後，我要感謝香港教育大學張仁良校長對我學術及文化工作的支持和鼓勵。

希望，這本畫冊能帶來珍貴的感受和領悟，讓香港現代藝術與經典智慧，有着美麗而豐富的交流激勵，孕育出影響深遠的創作。

天人合一 圓融無礙

李焯芬教授
香港大學饒宗頤學術館館長

鄭燕祥教授是國際知名教育家、傑出的學者。他於哈佛大學取得教育博士學位後，長期任教於香港教育學院（今香港教育大學），曾任講座教授、副校長等職。鄭教授桃李滿門，培育了無數的教育界領軍人才，譽滿杏壇。他又先後出任世界教育研究學會會長，和亞太教育研究會會長，貢獻良多，深受國際同行的敬重。

天地間（二）[2020]

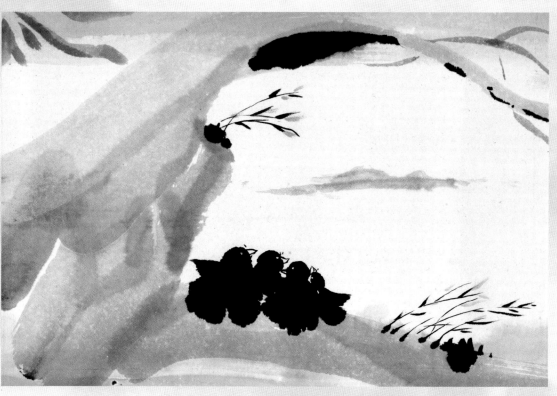

鄭教授除了傑出的學術成就之外，還是一位具有深厚的人文情懷和出色的藝術天賦的學者。年青時代，他就迷上了水彩畫和中國古代哲學思想。他特別喜愛《道德經》中的深邃智慧；將整本經文八十一章、五千多字、一章一章地認真地研習，並背誦下來。在以後的半個世紀裏，《道德經》一直啟迪着他的成長，讓他更能領悟天地萬物的運作之道，更關懷人間的疾苦，進而成就自己的事業和開拓自己的藝術境界。《道德經》中的宇宙觀、自然觀、慈愛觀等思想歷久而常青。時至今日，你如果走進歐美國家的書店中，你很容易便可以找到《道德經》的外文譯本，反映了《道德經》的智慧廣受世人重視。在我美國加州的舊居中，就保存了六個不同的《道德經》英譯本。

　　世間有些事，你一旦愛上了，有可能會一輩子為之着迷。繪畫便是一個好例子。因此有人說：「丹青不知老將至」。我自己也曾習過畫，也曾為繪畫而着迷不已，因此很能體會鄭教授對繪畫的畢生痴愛。鄭教授以道入畫，就仿如饒宗頤和諸國畫大師以禪入畫，把自己的精神境界和感悟融入自然景觀之中，完美無瑕地結合起來。《道德經》的宇宙觀、自然觀是天道；個人的精神境界和感悟是人道。

　　鄭教授的水彩畫，無疑是天人合一、圓融無礙的佳作。他成功地開拓了一條道與藝共融的創作之路。畫中自有深邃的智慧，讓人對宇宙萬物有無盡的反思、對自然有摯誠的感悟和敬畏。

　　《天地隨想》也是一場智慧（道）的分享、藝術的盛宴。感恩鄭教授在藝圃上的多年辛勤耕耘；也感恩香港藝術發展局成就這冊難得好書的出版。

眞如之作

仁者樂山，智者樂水。

教授靜觀凡塵，怡然自得，

乃「真如」之作也。

陳餘生先生

香港視覺藝術協會及藝緣畫會創會會長

真如

陳餘生九十四書

陳餘生印

道藝雙修

馬桂順博士
香港教育大學文化與創意藝術學系榮譽副教授

近代不少論述指出，人類的藝術活動——無論是創作抑或欣賞活動，都蘊藏多重的積極意義和價值，當中既包含啟發創意思維、強化內省、反思與靜觀能力，亦兼具精神慰藉、心靈治療與促進了解自我的微妙作用，因此作為一種視覺溝通的語言，值得普及推廣與教育。

天地間（三）[2020]

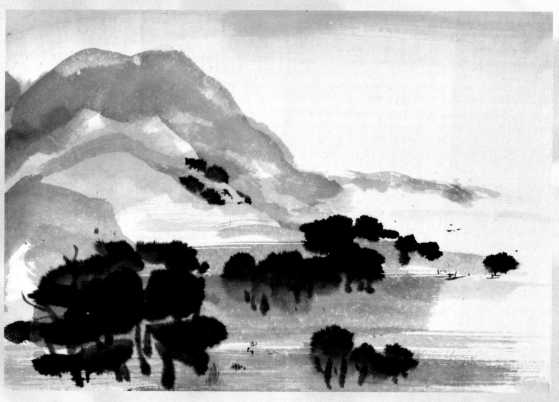

鄭燕祥教授自年青時期開始，一直至今保持對繪畫藝術的興趣與追求，由三年前出版的畫集和這本作品集，正好印證上述藝術活動所蘊藏的多重積極意義和價值。本集子揭示了鄭教授除涉獵水彩繪畫與數碼藝術外，同時亦對《道德經》早已心領神會，參透道藝雙修相輔相成之作用，得箇中精髓而又觸類旁通，不但轉化哲理於人生修為，亦體現於多方面的藝術成果以至於畫理與審美觀念，當中的演繹和啟示，值得借鑒。

鄭教授在編排本作品集方面盡顯心思，全集共分七個系列，以作品欣賞為經，配以閱讀《道德經》短文和個人回應感想為緯，含蘊他由宏觀對宇宙、天地、時間、空間、自然、生命等方面的觀照隨想，以至個人微觀對人生、藝術、花草、水澤等方面的領略見解，既開啟視覺的感官經驗，又引發因閱讀而產生的聯想和詮釋等思維活動，令翻閱時別有另一種觀賞體會與收穫。

具體分析，鄭教授創作的主題情境一直圍繞自然山川與風土人情，多以水彩為主要表現媒介，作品既富即興性與概括性的個人韻味，亦兼具東方藝術強調以線條與筆觸遣興的寫意性特點。近年，鄭教授又探索利用電腦加工處理舊作，藉原有的繪畫構圖，由水彩成品改作數碼格式圖像，並利用電腦軟件將日、夜、陰、陽、明、暗互相倒轉，使熟悉的景物、色彩轉化為陌生與意想不到的意象世界，為視覺經驗帶來新的感受，例如水澤系列作品。在藝術風格方面，他的作品由具象寫景抒情，如一九八一年及一九八三年的水彩風景畫，演變至符號化、抽象化純粹以色、線、點等表現充滿動感與喜悅，如意象系列作品，或以朦朧恍惚的筆觸與色調演繹無邊的宇宙時空，如二〇〇九年的作品《玄之又玄》，整體都折射出一種學者型態與遊於藝自足的藝術特點。

身處當今充滿競爭與壓力、日趨科技化與物化的都市空間，鄭燕祥教授仍能在教學與研究生涯中，保持對傳統哲學和視覺藝術的愛好和熱誠，從自學探索中發展自我的風格面貌，並將作品成果與體驗心得結集出版，實為人生旅程中具特殊意義和價值之美事，謹以此短序誌慶！

「道德經」之藝道

鄭燕祥

老子的《道德經》，是中國傳統文化的重要哲學經典，闡釋天地萬物之變化運行的原則（道）和特性（德）。全書雖短，只數千字，但言簡意賅，影響深遠，幫助人們提高思想層次，或者想像另一新境界。過去二千多年，其哲理在中外廣泛流傳，影響了治國濟民、政治策略、交戰用兵、人事管理、領袖修行等方面的思想和實踐。但可惜，討論《道德經》的藝術啟示，並不多見，值得深入探索。

藝道與天道，息息相關。天地萬物、人間冷暖，是藝術的主要內涵，都蘊含天理。從《道德經》的天道，可領悟藝道，為藝術創作，找出新啟示，開拓新途徑，發現新境界。

自六十年代中學時期，已研習《道德經》的哲理，享受其中玄妙的想像方式。在大學時期，用之思考自然科學現象，並對其中巧合，拍案叫絕。自七十年代初起，更透過《道德經》的理念，感受天地變化，進行繪畫試驗和創作，屢有收穫，欣然忘食。經歷四十多年的實踐和體驗，累積了不少相關畫作系列，並領悟到《道德經》對藝術的一些寶貴啟示，現拿來分享，望可拋磚引玉，對藝術及中國傳統文化的發展，有點新的貢獻。

《道德經》之藝道及其啟示，可分三部分來討論：藝道原理、創作特質及藝者修行。討論中，除引用或呼應《道德經》原文[1] 章節外，亦統整我過去多年在藝術上的思考和體會，故此，這些討論的內涵，可看成我對《道德經》藝道的心得，而不是經文的繹述。

藝道原理

藝道，即藝術之道，指引創作的發展和實踐。從《道德經》來看，藝道要順應天道，與天地萬物合一，故此，藝道可以包含以下的原理，以開啟藝術創作的境界。

（一）開放性：藝術創作，是一個開放過程，包含無限的可能性。在天地創造之始，無特別格式，故此，藝者可開放心懷，沒有既定框框的束縛，進行創作。有時，亦可以抱着好奇的心，來觀看不同創作的可能成果。天道是「玄之又玄」，藝者可依此創造出奇妙作品。（章一）

[1] 《道德經》章節原文及註釋，主要引用或參考自：（一）「中國哲學書電子化計劃」先秦兩漢／道家／道德經（https://ctext.org/dao-de-jing/zh）；（二）任繼愈（二〇一五）：《老子繹讀》（北京：國家圖書館出版社）；（三）張默生（一九八七）：《老子白話句解》（香港：時代書局）；（四）何循翁（一九五九）：《老子新繹》（香港：人生出版社）；（五）王弼（三國）：《道德真經註》。

若樹 系列 一至十

若樹系列（一）[1984/2019]

「道可道，非常道」、「名可名、非常名」。若藝術創作，人人用一樣的理念、一樣的模式，以至天下皆同，絕非好事。（章一）「天下皆知美之為美，斯惡已。皆知善之為善，斯不善已」。藝術，不宜有固定的美學標準。當人人有同樣框框的美，就變成不美；有同樣形式的善，就變成不善。（章二）

若藝者自我滿足於現有的成就及技法，固步自封，就難於創新，藝術前景，會發展有限。故有志的藝者，切忌「自見、自是、自伐、自矜」（章二十四），應胸懷廣闊，無特定的心態及模式。「歙歙為天下渾其心，百姓皆注其耳目」，對不同的現象及事物，都願意開放、接收、善待，從而領受天道的內涵和啟示。（章四十九）

在創作上，無需偏愛某些特定權威，讓人爭取或摹仿。應鼓勵開放，免除自我限制，從而獲得最大的發揮機會。（章三）

（二）有與無：藝術創作之神髓，在無中生有。《道德經》對無的理念和功用，有非常精彩的觀察和論說，「當其無」，有車之用、有器之用、有室之用。

優秀的創作，能化腐朽為神奇，故「有之以為利，無之以為用」，在創作上，要打通有與無的相互關係，讓藝術發揮最大的想像效果。（章十一）

有與無，可說一體兩面，並不矛盾。故可用最柔弱的力量，在最堅硬的實體中穿來穿去，「無有入無間」。（章四十三）傳統中國繪畫強調畫面「留白」或是「以白當黑」的作用，相信也是無的巧妙運用，創造出另一種藝術效果。

表面上，無是一無所有，但當無放入處境中（例如碗、屋、汽球中），卻可體現出其巧妙用途。故此，無的概念可為藝術創作帶來新境界，為無為而無不為，十分重要。

（三）相對性：天地萬物的演化，有相對的特性。例如「有無相生、難易相成、長短相較、高下相傾、音聲相和、前後相隨」等，形成豐富不同的效果。（章二）運用相對性來創作創新，可說是「創作相對論」(Relativity Theory of Creation)的應用[2]藝術創作，不宜偏執片面的美或善，可深切了解萬物的相對性，發展新的美學或藝道，其中一些特點，可簡介如下：

[2] 詳見鄭燕祥（二〇一八）：《若意挪移》（香港：中華書局（香港）有限公司）。

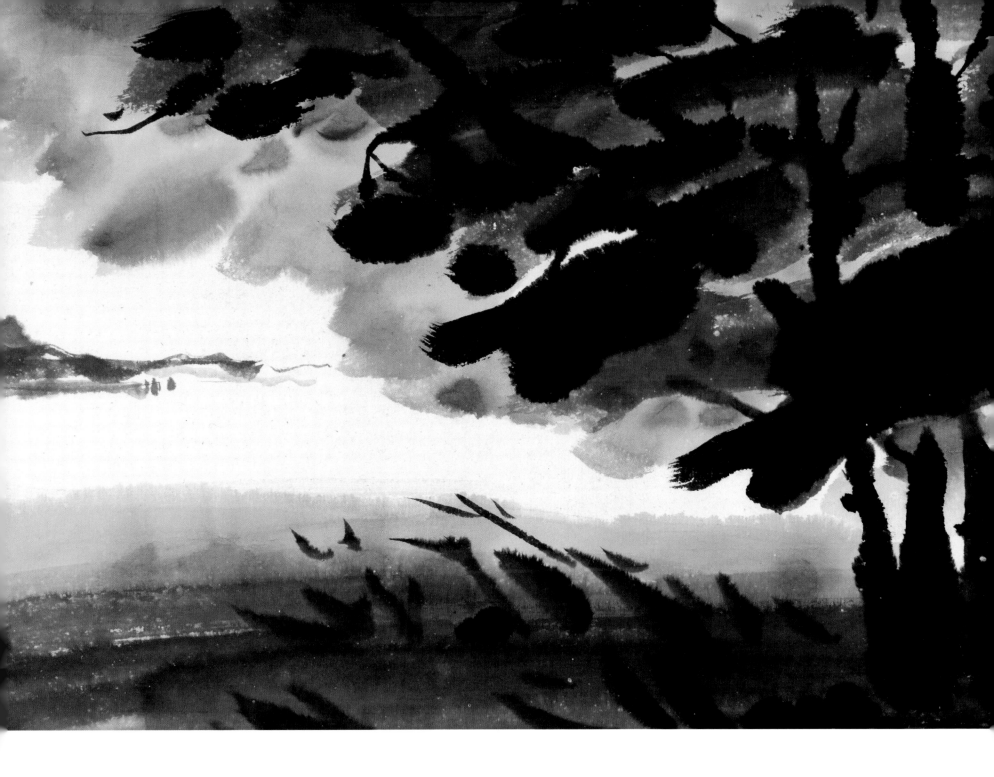

若樹系列（二）[2020]

◆ 繪畫創作，要對輕重、靜躁、黑白的對比，有細心安排，白不離黑、輕不離重、躁不離靜，構成作品的生命力。（章二十六）

◆ 創作重視陰陽平衡觀念，知雄守雌、知白守黑、知榮守辱，如大地之谷，兼容並蓄，生生不息。（章二十八）

◆ 基於天道運行的相對特性，例如歙張、弱強、廢興、奪與等，藝術表現的動態效果，也可由其間的張力而達到，而非單向特性來體現。（章三十六）

（四）抱一性：天地萬物得一，以清、以寧、以靈、以盈、以生、以貞，追求安泰長存。（章三十九）一者，道之基本，包涵着各種形態差異（例如矛盾、張力、強弱、虛實、盈缺……等）之協調、和諧、互補、統一等。藝道，可回歸天道的簡樸抱一，從而在創作上，有更多空間。

天道，富有包容性、抱一性，而正反、強弱、有無，都有正面、動態、相倚的意義。「反者道之動；弱者道之用。天下萬物生於有，有生於無」。（章四十）

運用時，要恰當對比統一，創出更調和的藝術效果，例如「方而不割，廉而不劌，直而不肆，光而不燿」。（章五十八）

（五）生態性：《道德經》包含重要的生態觀念：萬物之間，存在互相倚賴的生態關係。故此，藝術的表達，也蘊含着相倚相生的道理，例如「以曲則全、以枉則直、以窪則盈、以敝則新、以少則得、以多則惑」的道理。簡言之，可從一方面的輕重變化，得出另一方面的對應效果。在創作上，明白這正負相依的生態關係，可發展兼容抱一的理念。（章二十二）

治國與百姓，有生態關係。多忌諱、多利器、多法令，則百姓愈貧困、問題愈多。在藝術，有類似生態現象：若多花巧妄作，標奇立異，則易失去藝術的本意，難於簡樸抱一、復歸自然，亦無法達至大音希聲、大象無形的高境界。（章五十七）

（六）尚自然：中國文化傳統，重視藝術與大自然的融合，順應天地萬物的變化。藝術之道不易看見，卻貴乎天人合一，生生不息，成為創作的泉源。藝術的境界，不在尖銳突出、紛亂繁雜，或奇技異術，而

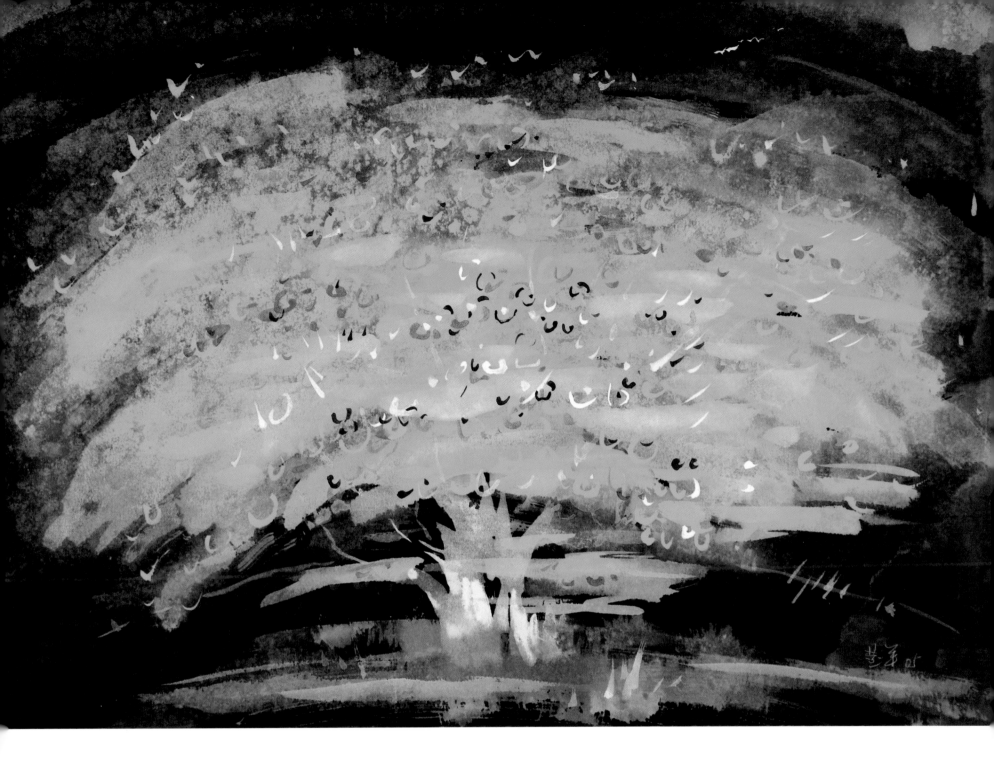

若樹系列 (三) [2005/2019]

在配合天道，「挫其銳，解其紛，和其光，同其塵」，成於自然。這道理自古已然。(章四)若創作的本質，同於道者、同於德者，作品將因順應自然，獲得正面回響和樂趣。(章二十三)

萬物生死榮衰，天地不見得仁慈，卻像鼓風機，一虛一吹，鼓動萬物自然演化。創作也應順應自然，不強求造作。(章五)現在，許多創作在形式風格上，過分做作胡為，失去藝術精神，容易沒落。(章五十三)

(七)利他性：藝術創作，要抱謙下心態，如「谷神不死」，培育萬物，為天地根。這種藝術精神，綿綿若存，卻不易見。(章六)藝術追求天長地久。很不幸，往往做不到。為何？自我中心的藝者，胸懷狹隘，不知天下，無以言長存。反之，以身託天下者，其作品更能得到廣泛的接納而長存。正是「天地所以能長且久者，以其不自生，故能長生。是以聖人後其身而身先；外其身而身存，非以其無私耶？故能成其私」。(章七)

《道德經》的藝道，有人道主義的利他精神，故此，「常善救人，故無棄人；常善救物，故無棄物。是謂襲明。故善人者，不善人之師；不善人者，善人之資」。(章二十七)

處理創作上的大紕漏，還是不足夠，尚有其他問題。如何創造出佳作？重點在掌握藝道的奧妙，讓作品整體已有較高的境界、自然神趣。其他紕漏問題就容易處理。可說，藝道無親，常與善人。(章七十九)

(八)重無為：「道常無為而無不為」。無為指順應自然變化，不依欲望而胡作妄為，從而做到萬物自化，生生不息。藝道一樣，重無為、無妄為、無定法，順自然，天人合一，佳作自天成，故此。在創作過程中，藝者與作品不斷互動轉化，不應存在既定的形格規範，讓絕作自然浮現。(章三十七)

若掌握天道，進而領悟藝道之創作奧妙，就可不用出外奔波、尋找各家各派的表面技巧，徒添混亂。善畫者明白「有之以為利，無之以為用」及「無為而無不為」之理，從而達致「不行而知，不見而名，不為而成」的無為境界。(章四十七)

善藝者重視「善下」，順應自然，親近百姓，接「地氣」，累積創作靈感，發展出「天下樂推而不厭」的作品。「以其不爭，故天下莫能與之爭」。(章六十六)

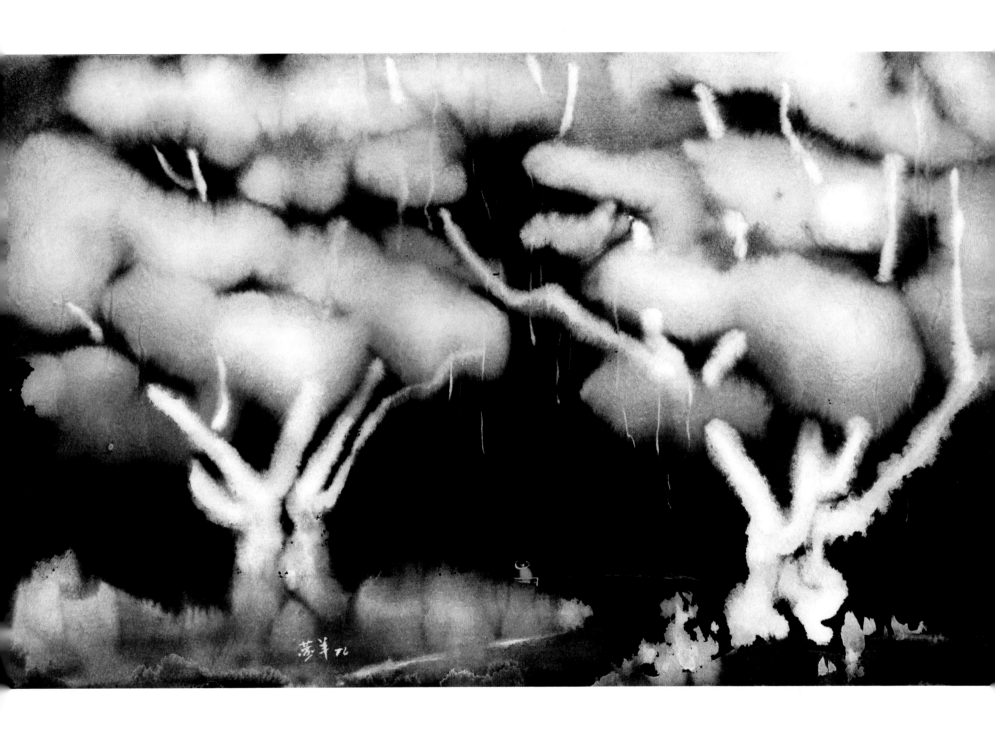

若樹系列（四）[1972/2019]

創作特質

當通曉天地之理，藝道自然而生。作品靈感，隨意而來，不受外在限制，成為藝術的創造力。不需誇張妄為，創意思路縱橫，佳作湧現。（章三十四）高水平的創作，可以是「道之出口，淡乎其無味，視之不足見，聽之不足聞，用之不足既」，超出一般凡俗的藝術風格。（章三十五）《道德經》對藝術創作的特質，可以有下列的啟示。

（一）創作境界：中國文化傳統，非常重視藝術境界。一般認為，作品水平的高低，不在表面的匠氣技術，而在整體的藝術境界，非常珍貴。《道德經》的哲理，可為藝術境界，提供一些深刻的啟示。

藝術境界高低，關乎藝者能否魂魄專注，全心投入，追求全面的發展，而不單在乎目前的成果。藝術創作上的重要德性，如「生之、畜之，生而不有，為而不恃，長而不宰，是謂玄德」，決定了藝術境界的高低。（章十）

藝術的高境界是：佳作天成。技法上，無轍跡、無瑕謫、無不可開的關鍵，亦無不可解的繩約。善藝者明白藝術自然之道，故作品能善人救物，合乎天道。（章二十七）

畫道與天道類同，不可強為。水彩水墨的境界高低，不在畫功操作多少，而在畫中體現的氣韻神彩。故此，過分作為，表面修飾，會難成大器。（章二十九）

藝者，有水平之別。功力不同，識見抱負有頗大差異。高境界的，可以是「質真若渝；大方無隅；大器晚成；大音希聲；大象無形；道隱無名」（章四十一），又或是「大成若缺，大盈若沖，大直若屈，大巧若拙，大辯若訥」。簡言之，超越一般世俗的識見。若採用相對的角度來看創作境界，會得出煥然一新的景象。（章四十五）

創作會有表面及內在兩個層面。內在真實的事物，不一定有表面上順人耳目、人人皆知的美。而那些外表美麗的事物，經過人為操作，不一定可以信實。故此，美與信不一定可以兼得。作為藝術之道，可達

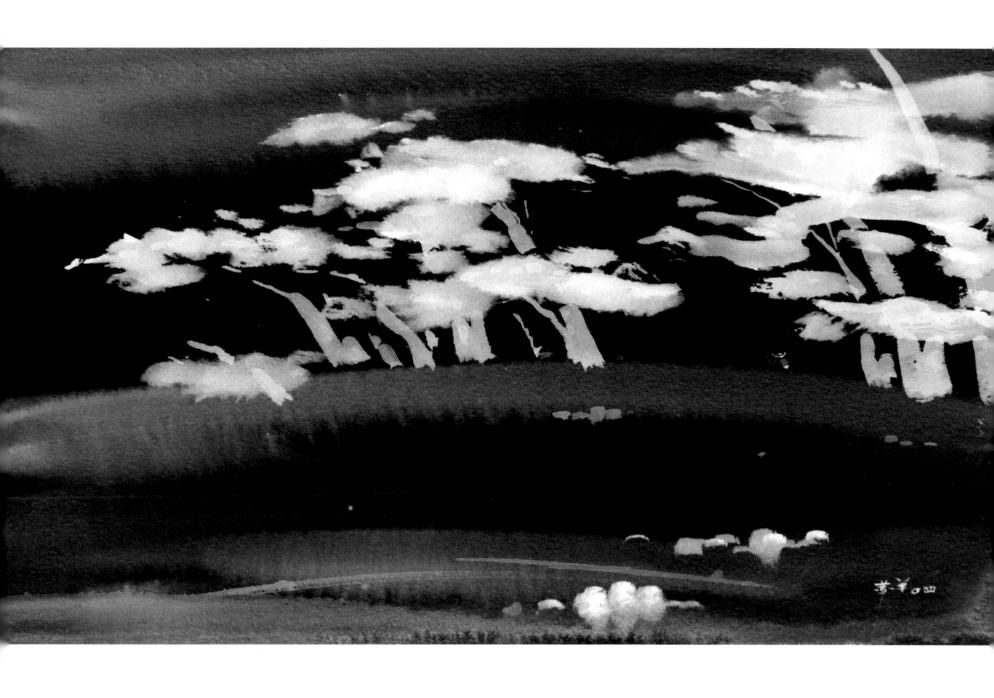

若樹系列（五）[2004/2014]

成的境界是「利而不害、為而不爭」，而不是表面的美麗、辯解，及博識。（章八十一）

（二）創作過程：天地有道，藝亦有道。創作過程，可以是道的體現，包括「人法地、地法天、天法道、道法自然」。藝者，可從不同層次，領悟藝道之真諦。（章二十五）創作也像烹小鮮，要專注投入、不分心、不隨意翻弄。若以道作畫，應順自然，不受擾動，從而心領神會，成就佳作。（章六十）

藝術作品，涉及藝者的自我創作及他人欣賞部分，故此有「自知」及「知人」的因素。「自知者明」，能知自己不知，努力學習，提升自己的能力和水平，讓自己及作品不斷發展，恆久流存。「知人者智」，明白並掌握感染他人的力量，引起共鳴。（章三十三）藝術創新，可以易知易行，亦可以境界高超，深奧莫明。世上能知能行者少。可以說「知我者希，則我者貴」。（章七十）

（三）知足知止：滿則盈。創作時，不宜「過分」、「用盡」、「畫盡」、「滿載」，去達成效果，要有餘地有空間，以「功成身退」。例如畫中留白，可改變畫的節奏鬆緊，也讓畫者及欣賞者有進一步想像空間。（章九）繪畫不知足，過分描繪，添加枝節，流於匠氣，往往破壞畫的境界和神彩，最後不知所謂。故此，「知足之足，常足矣」，創作時知足知止，十分重要。否則，為者敗之，得者失之。（章四十六）

（四）創作限制：宇宙萬物，複雜多變。可說「無狀之狀、無物之象」，如何在藝術上表達出來？勉強用視覺、聽覺，或觸覺來顯現其中要素，始終有藝術的限制，惚恍不清，難於掌握。（章十四）天道藝道，有深刻的內涵和理念，不易表現出來，看來惟恍惟惚，但其中有真義，深遠流長。（章二十一）

創作可多姿多彩，但效果不一定有利，過分會變得煩厭。五色、五音、五味都是表面功夫，不應因此心狂意亂，失去內在的藝術精神。（章十二）當藝術失去核心價值，創作會流於表面，若非僵化造作，也會譁眾取寵，不知所謂，失去方向。（章十八）

創作要從既定的權威、模式，及技法解放出來，「絕巧棄利」，回歸藝術樸素的真善美本質，

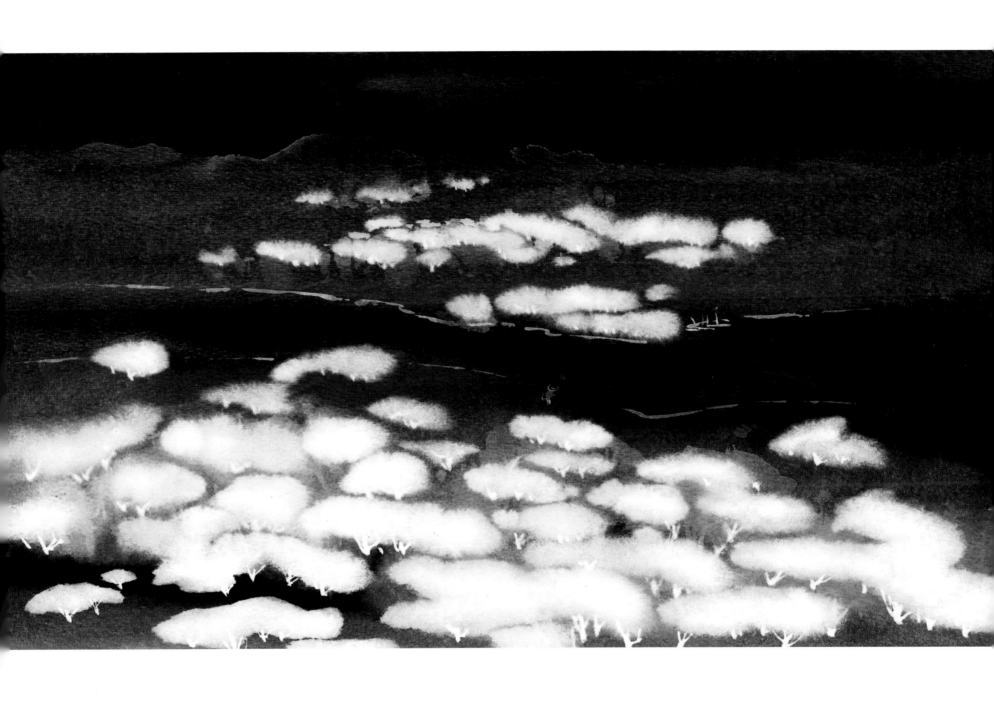

若樹系列（六）[1982/2014]

開拓新的境界。(章十九)創作如用兵,不在形式技巧的強勢盡用,應重視得心應手,達成深遠的果效。過分使用技巧,反而失去畫的神髓、自然的趣味。(章三十)有藝者喜現代流派之新異,隨波逐流,失去方向,又或標奇立異,自號前衛,實捨本逐末,難言畫道,正是「道之華而愚之始」。很可惜。(章三十八)

好的作品,不受形格大小限制。就算很小的作品,若得神韻,也可成上佳之作,感動人心,正是「道常無名。樸雖小,天下莫能臣也」。雖然技巧形式,在表達上是必需的,但應知其限制性,避免倒果為因。藝術作品要有神髓,而非形式,才可生生不息,如川谷之與江海。(章三十二)

追求藝術表面技巧的,需要愈學愈多,而真正領悟的愈少。反之,追求藝術之道的,重視心法意念,要掌握的事情和技巧愈少,以至無為而無不為,不用強求或配合某些畫派的形式和技法。若只知追隨某些形式,不足以成就「佳作天成」的境界。(章四十八)

藝者修行

天道藝道,同是神妙,深不可測。創作歷程,有多種挑戰狀態:例如「豫兮若冬涉川;猶兮若畏四鄰;儼兮其若容;渙兮若冰之將釋;敦兮其若樸;曠兮其若谷;混兮其若濁;孰能濁以靜之徐清?孰能安以久動之徐生?」作為藝者,如何在混濁變動的過程中,徐清自己的意念,克服不同挑戰,謙卑地堅持創作呢?(章十五)《道德經》對藝者修行,有下述的啟示。

(一) 可寄天下:名利不是藝術創作的目的。故宜放開個人得失,無所顧慮,讓創作貢獻天下,自然得到天下的回應和接受,「貴以身為天下,若可寄天下;愛以身為天下,若可託天下」。(章十三)不宜過分厚愛及收藏財物,要知足知止,才有長久發展。(章四十四)

如何在藝術上,有長久的發展和建樹呢?與藝者修養水平有關,由修身修家以至修國修天下,從而藝術抱負差異很大,創作的取向及境界,也顯著不同。(章五十四)藝者以身託天下,含德至厚,明白

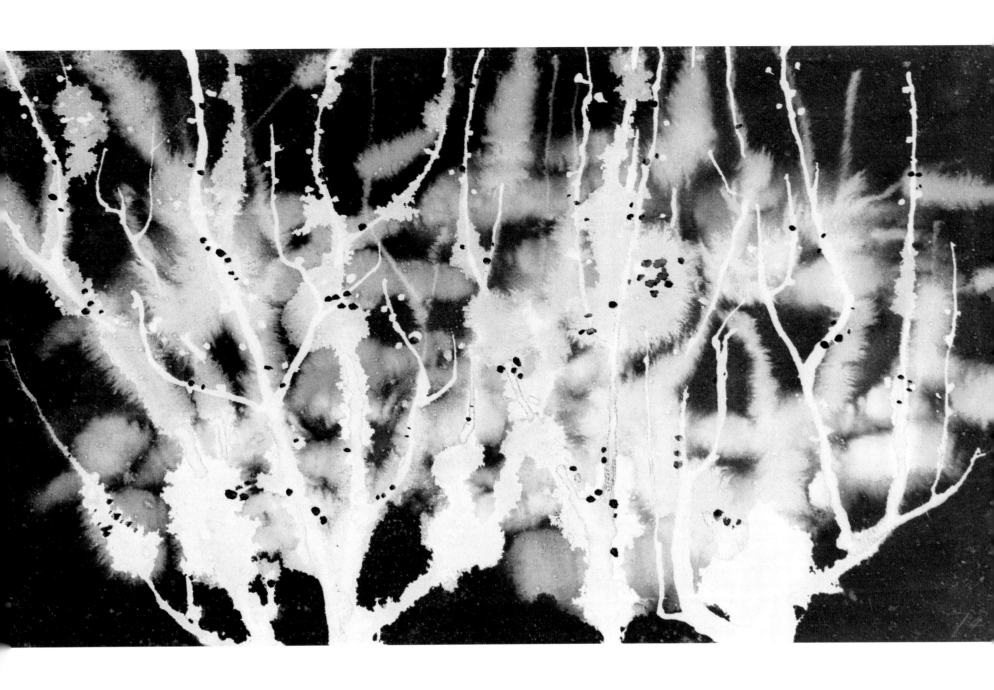

若樹系列（七）[1974/2019]

天道，由修身而至修天下。在創作上，掌握陰陽、剛柔、強弱、輕重之和合互濟，切忌過分催促，而物壯則老。（章五十五）

藝術意念紛雜，難言何者優劣。「道可道，非常道」，「天下皆知美之為美，斯不美已」，藝者不宜偏執過分，不強調親疏、利害、貴賤。宜「和其光同其塵」，為天下重視。（章五十六）

（二）為大於細：《道德經》之道，蘊含樸素的辯證道理。「為無為，事無事，味無味。大小多少，報怨以德。圖難於其易，為大於其細；天下難事，必作於易，天下大事，必作於細」，可作為藝者做人處事的方針，平實易明，充滿生活智慧。（章六十三）鼓勵從小從微從易，開始事工。創作的開展，何嘗不是要長期努力？抱着開闊胸懷，不受框框限制，做到無為故無敗、無執故無失，輔萬物之自然，佳作天成。（章六十四）

（三）藝者素養：藝者有三寶。藝術有人文關懷的傳統，故「慈」是核心一寶；從天道到畫道的學習及累積，就是另一寶「儉」；「不敢為天下先」是第三寶，能謙下求進步，成就大器。（章六十七）

「知不知上；不知知病。夫唯病病，是以不病」。對藝道的精髓，知道自己不知的，是上好的表現；但不知的而自以為知，是病的表現，不會學習提升。善藝者，能針對自己的無知，加以學習改進，所以變為無病，在藝術上有所創造、持續發展。（章七十一）藝者貴乎自知反思，破除自我封閉，又能愛惜並累積自己的創作經驗，而不會自居高貴而停滯不前。（章七十二）

「道者萬物之奧。善人之寶」。不論藝者現在成就如何，都應重道。沒有道者，將來發展有限。（章六十二）

藝術創新，需要勇氣。若勇氣過分，缺乏理性，雖破舊而不一定成功立新，卻要付出巨大代價。如何做到成功創新，不易說明。若順天道，應不需很大功夫而達到，正是「不召而自來，繟然而善謀，天網恢恢，疏而不失」。（章七十三）

（四）上善若水：可用水以說明藝者的德性。水，有極大的包容性，隨容器形態而變，不自我固執，處下流；又能滋潤萬物，利萬民。在藝術上，水墨是中國非

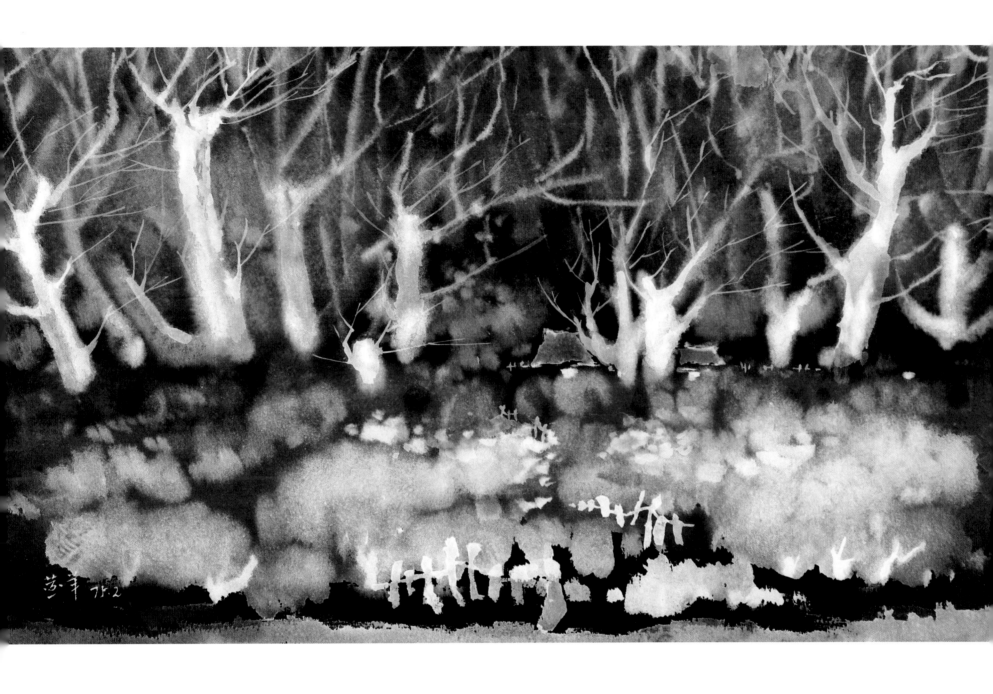

若樹系列（八）[1975/2019]

常重要的繪畫傳統。創作過程中，墨彩之流動與畫者情意之變化，互相啟發，而最後演變成畫者的人格反映，以及畫的境界和氣韻。故此，畫品就帶着畫者的人品，例如「居善地，心善淵，與善仁，言善信，正善治，事善能，動善時」。（章八）

善畫水彩水墨者，可體會上善若水的巧妙神奇。創意，隨水隨彩的流動而生，趣味無窮，神韻天成，故柔弱若水，勝剛強。（章七十八）

（五）孤獨修行：「俗人察察，我獨悶悶。澹兮其若海，飂兮若無止，眾人皆有以，而我獨頑似鄙。我獨異於人，而貴食母」。藝術創作追求新境界，其中的思想、看法，及體驗，可能與大眾喜好不同，藝者往往要忍耐孤獨，甚至我行我素，以新的風格、體驗及形態，來表達自己的藝術。（章二十）

（六）藝道成長：一般藝者，流於技巧及形式的追求，談不上完整的藝道成長。藝術的發展歷程，包含「道生之，德畜之；長之育之；亭之毒之；養之覆之。生而不有，為而不恃，長而不宰，是謂玄德。」由於無特定的常規束縛，可養成創意的德性。（章五十一）創作，是藝者參悟天道藝道的過程，需要漫長時間的準備、累積、學習及改變，才能在藝術上植根積德，開創發展之路。（章五十九）

萬物生死與其本身強弱的密切關係，說明柔弱有利於生存，堅強則易於死亡。藝術上，保存着柔軟的發展空間及變動的可能性，富有彈性，讓創作生生不息。避免偏執已有的強勢功力或技巧，而失去創新能力。（章七十六）

結語

自春秋戰國以來，《道德經》的影響力，歷久不衰。其中的哲理，對天地萬物的變化運行，提供奧妙玄通的啟示，讓人們以全新角度思考現況，憧憬未來，從而突破困境，開拓新境界。

天道藝道相通。明白天道運行，用之於藝術創作，則成藝道。過去，有關《道德經》之藝道論述不多；就算有的，多是片言隻語，難於有系統掌握其中哲理基礎，更難用於藝術想像和創作。希望這本《天地隨想》畫冊，特別是這篇文章，能帶來特殊而難得的機遇，較全面地討論《道德經》之藝道。一

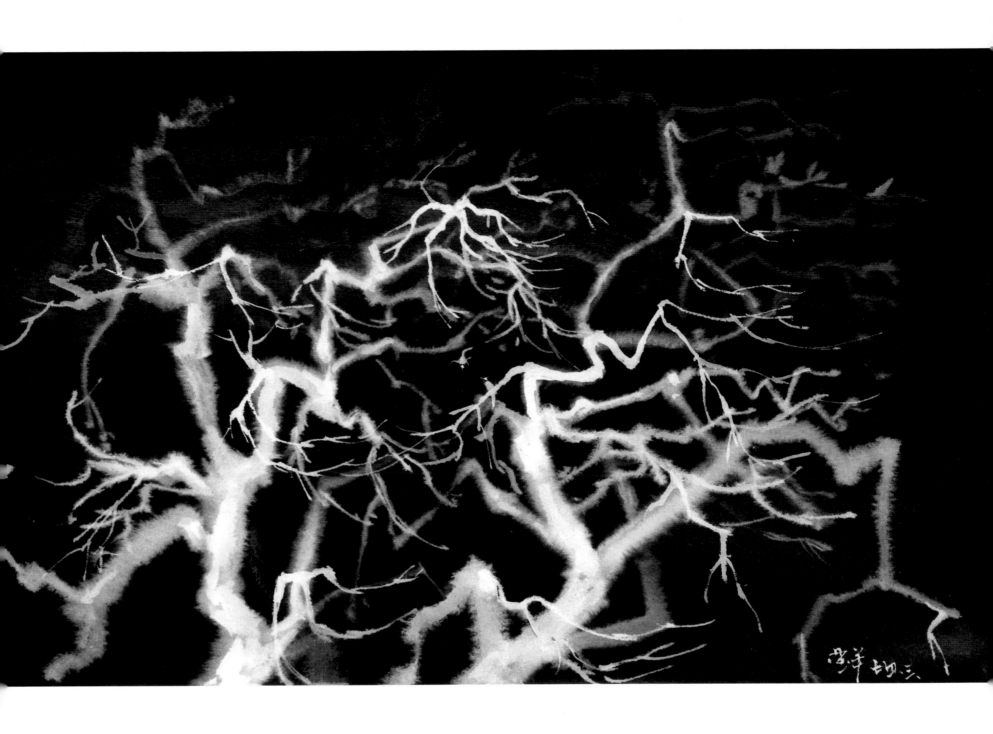

若樹系列 (九) [1974/2018]

方面是分享我多年的藝術創作系列及相關的《道德經》哲理隨想；另一方面，全面整理及論述《道德經》的藝道，希望有助讀者思考「藝亦有道」、其中哲理對藝術創作的啟示，從而有助未來創作的實踐和提升。

文中有關藝道原理的論述，內涵豐富多元，有啟發性，涉及不少創新的藝術理念，例如開放性、有與無、相對性、抱一性、生態性、尚自然、利他性、重無為等。藝道的實踐就是創作，藝道不同，創作的特質自然有異，本文從不同角度分析這些特質，包括創作境界、創作過程、知足知止、創作限制等方面，其中創見，特別是有關創作境界的，可啟迪現代藝術創作。藝道之感受及領悟，與藝者本人修為，息息相關，不可一概而論，故此，本文亦論及《道德經》對藝者修行的啟示，包含可寄天下、為大於細、藝者素養、上善若水、孤獨修行、藝道成長等方面。

最後，希望本文的藝道分析，能提供一個初步理念，引發更多思考和討論，特別是藝術創作者或文化工作者的關心，促進現代藝術與經典哲理的互動交融，從而產生更有活力的文化創造力。

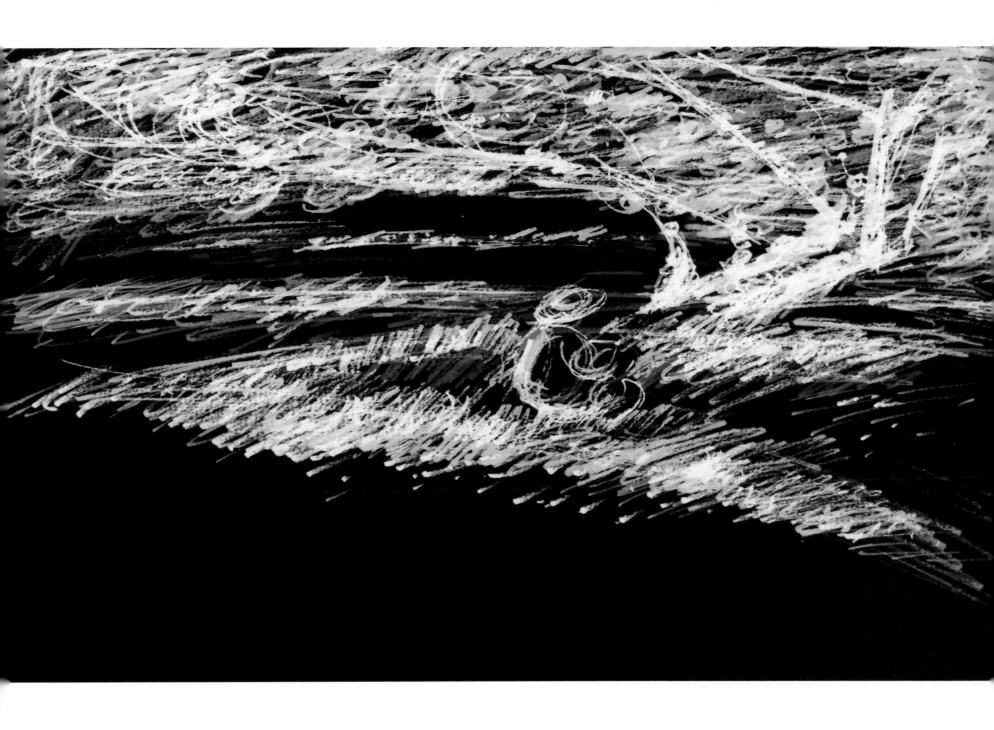

若樹系列（十）[2001/2019]

「道德經」之畫意

鄭燕祥

天地 系列

一

隨想
一至十九

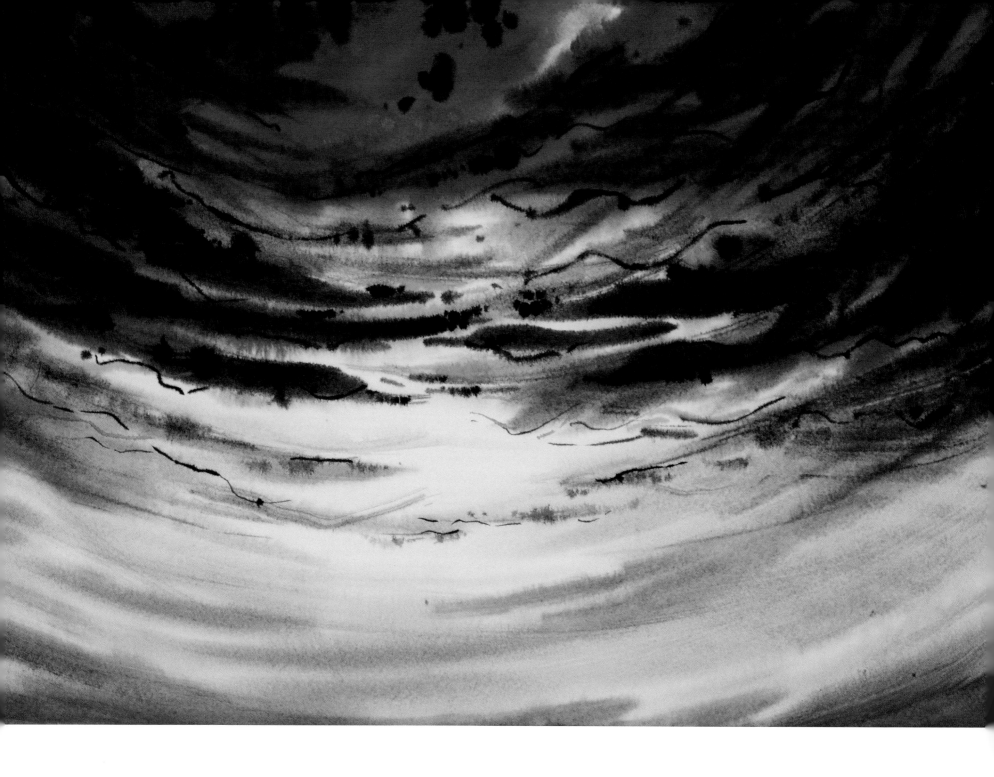

玄之又玄（2009）：天道奧妙……

章一　　　道可道，非常道。名可名，非常名。無名天地之始；有名萬物之母。故常無欲，以觀其妙；常有欲，以觀其徼。
此兩者，同出而異名，同謂之玄。玄之又玄，眾妙之門。

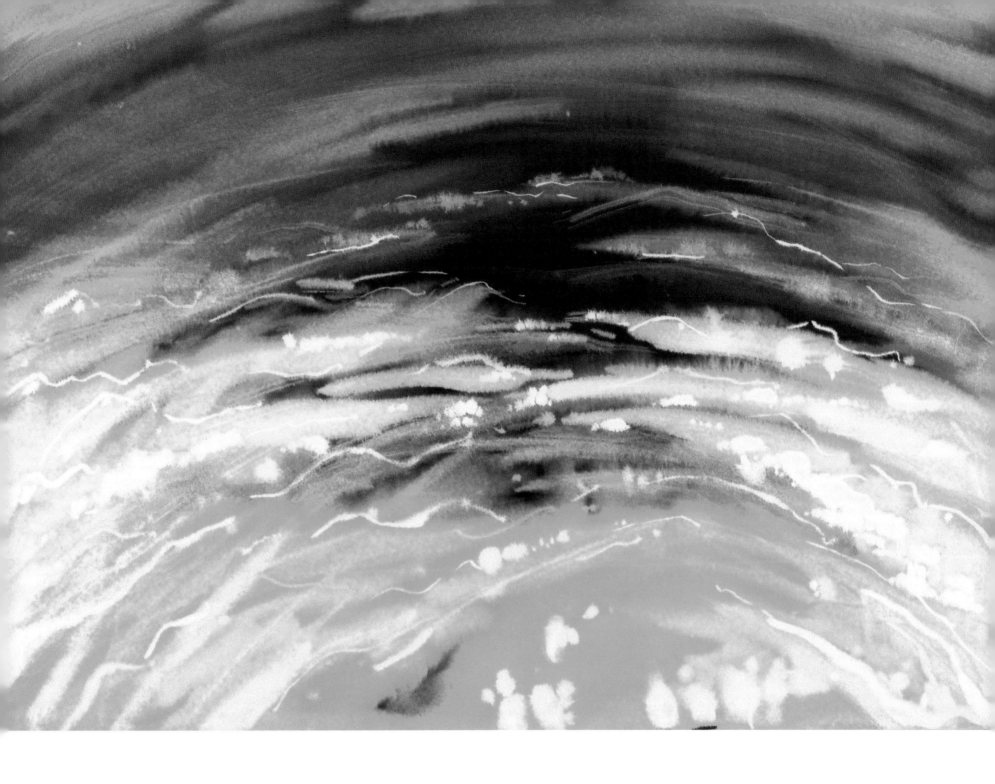

眾妙之門（2009/2019）：生生不息⋯⋯

隨想一　　天地之始，無形無象，浩瀚無邊。藝術創作，無持無執，無限可能。可釋放心懷，隨想天地，自由創作。亦可抱好奇心，
　　　　　觀照萬物。天道玄之又玄，奧妙難測，而意無窮⋯⋯依此，作品可創意奇妙，不流於世俗之好惡。「道可道，非常道」、「名
　　　　　可名、非常名」。當人人同一理、同一式、以至天下皆同，何來創作？

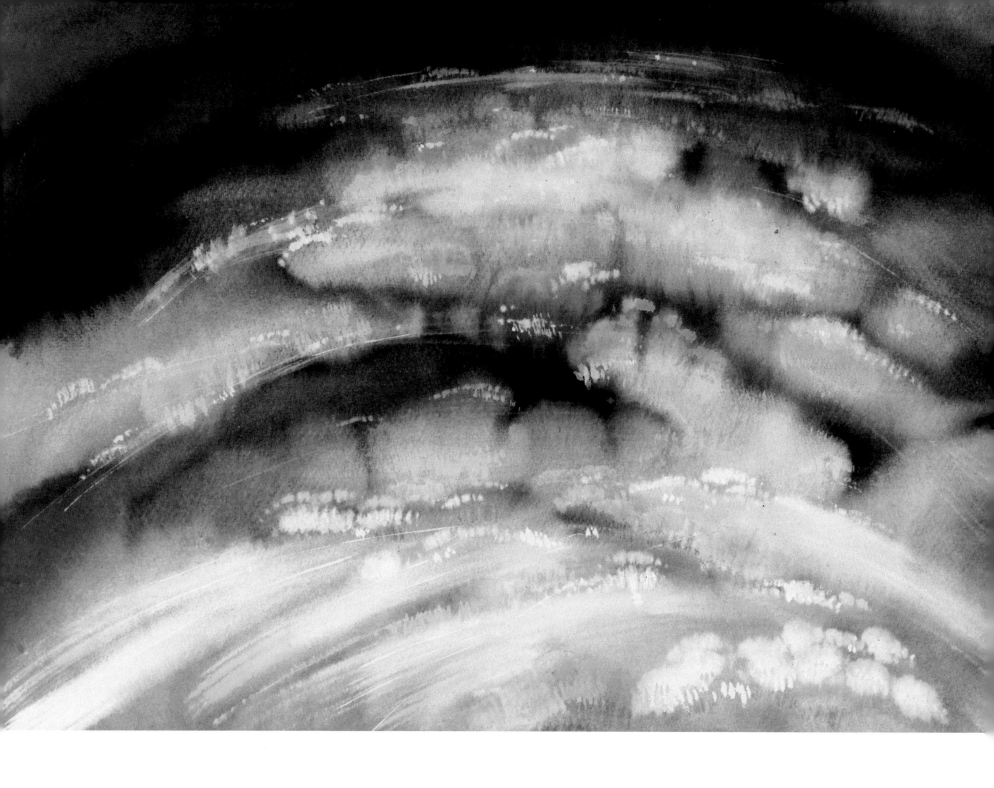

有無相生（1974/2018）：前後相隨⋯⋯

章二　　天下皆知美之為美，斯惡已。皆知善之為善，斯不善已。故有無相生，難易相成，長短相較，高下相傾，音聲相和，前後相隨。是以聖人處無為之事，行不言之教；萬物作焉而不辭，生而不有。為而不恃，功成而弗居。夫唯弗居，是以不去。

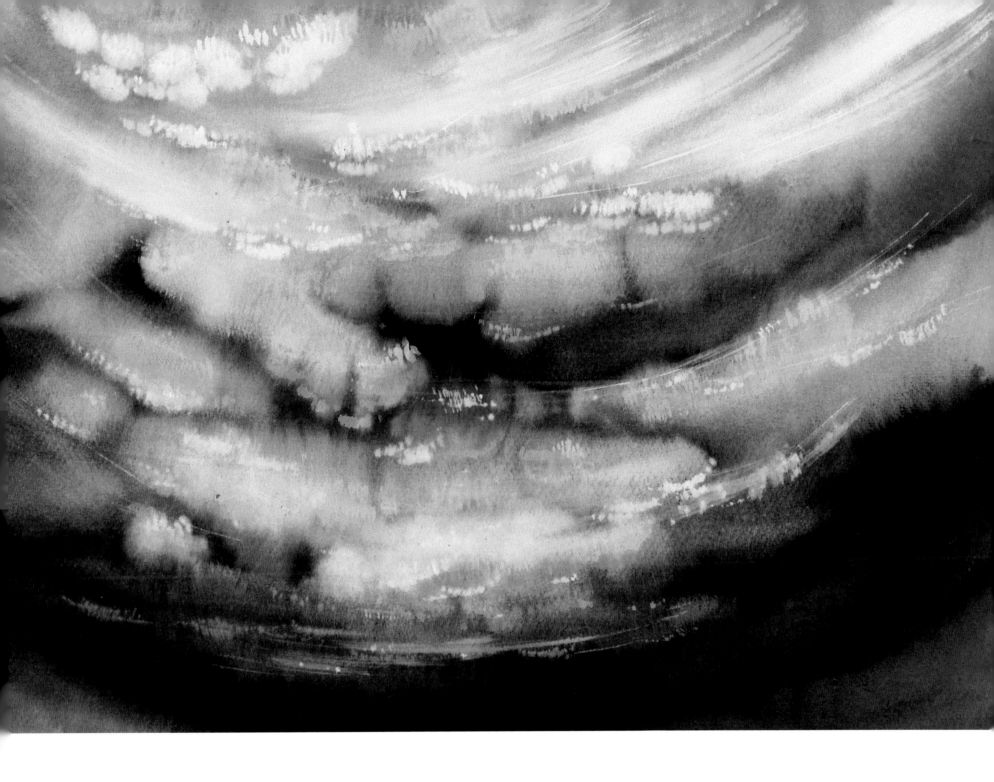

萬物作焉（1974/2018）：生而不有⋯⋯

隨想二　　人人皆知的美，就變成不美；皆知的善，就變成不善，失去藝術的獨特性。萬物運作，因相對而生，
如有無相生、長短相較、高下相傾、前後相隨⋯⋯等，用之在藝術上，效果妙生，可稱之為「創作相
對論」，以了解萬物作焉之理，發展有生命力之作。

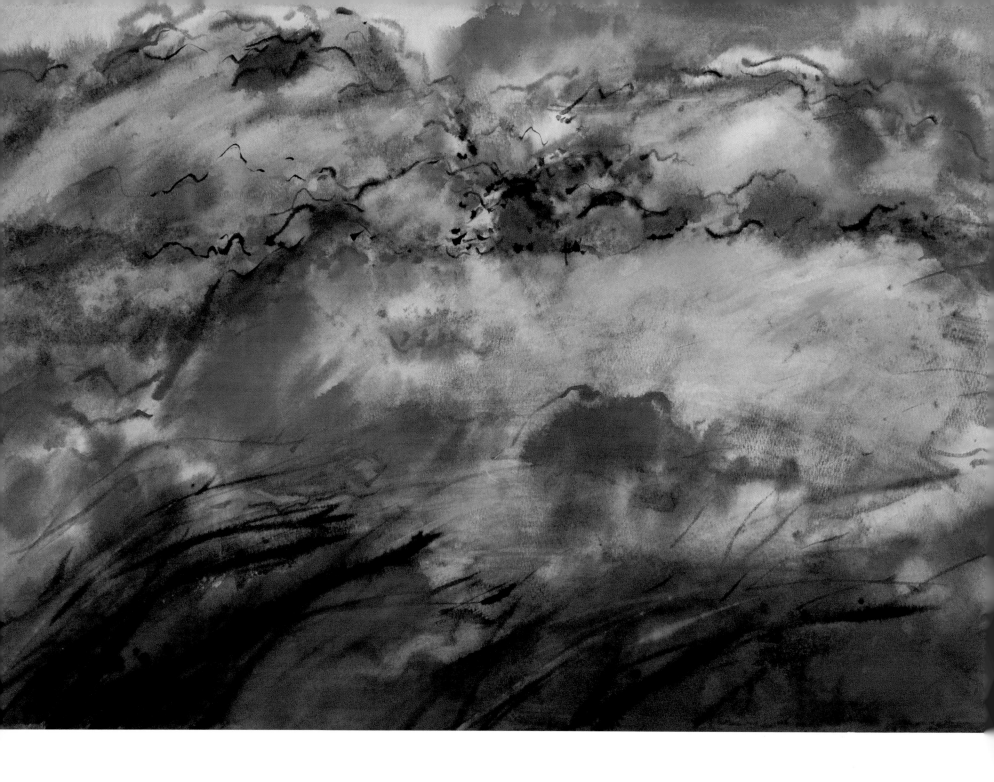

無知無欲（2006）：隨意，畫無執着……

章三　　　　不尚賢，使民不爭；不貴難得之貨，使民不為盜；不見可欲，使心不亂。是以聖人之治，虛其心，實其腹，弱其志，強其骨。常使民無知無欲。使夫知者不敢為也。為無為，則無不治。

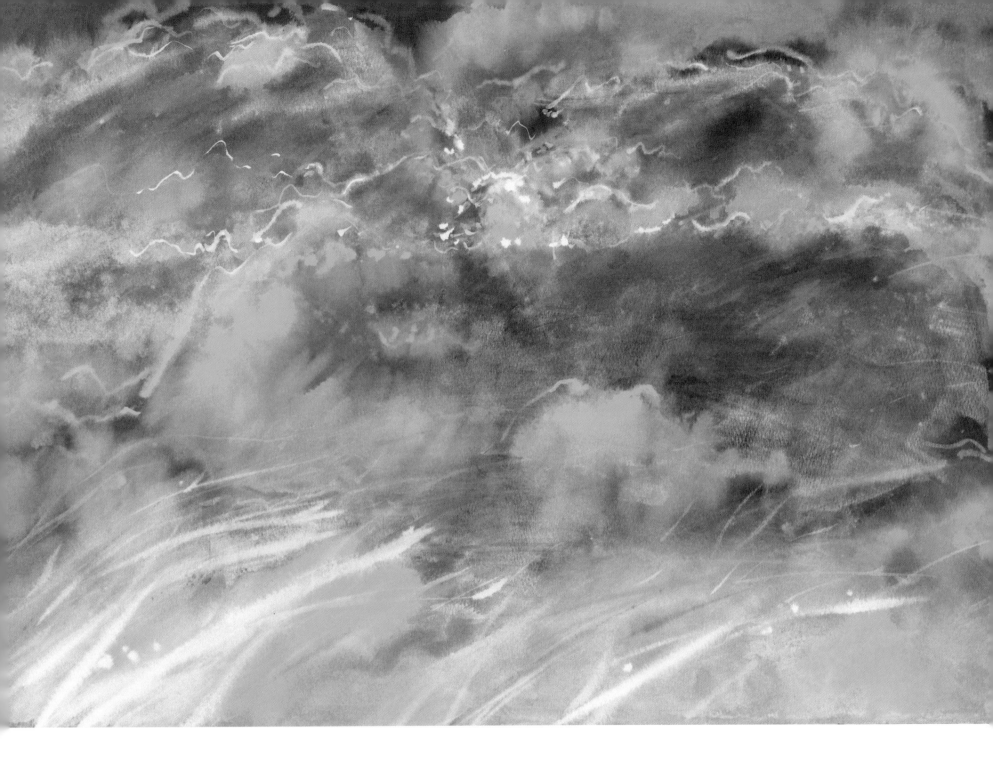

不見可欲（2006/2019）：藝無爲……

隨想三　　　　創作上，無偏愛的權威、門派或模式，既無摹仿，也無求。畫無執着，無知無欲，以至藝無為，隨意天地間。

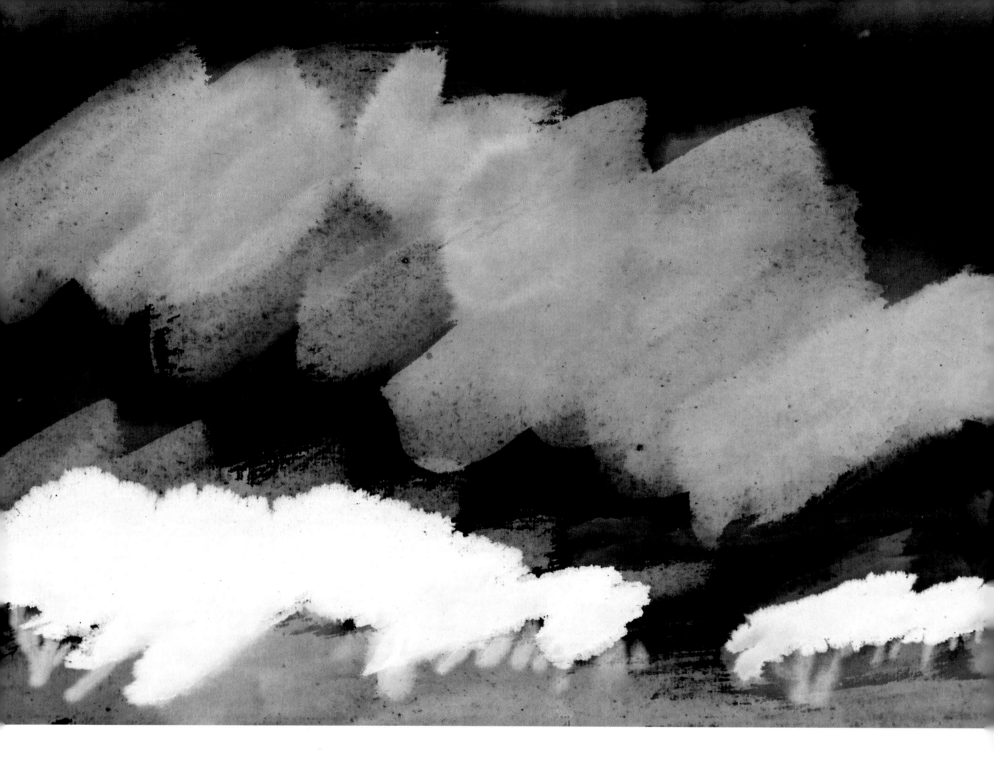

道沖而用（2019）：和光同塵……

章四　　　道沖而用之或不盈。淵兮似萬物之宗。挫其銳，解其紛，和其光，同其塵。湛兮似或存。吾不知誰之子，象帝之先。

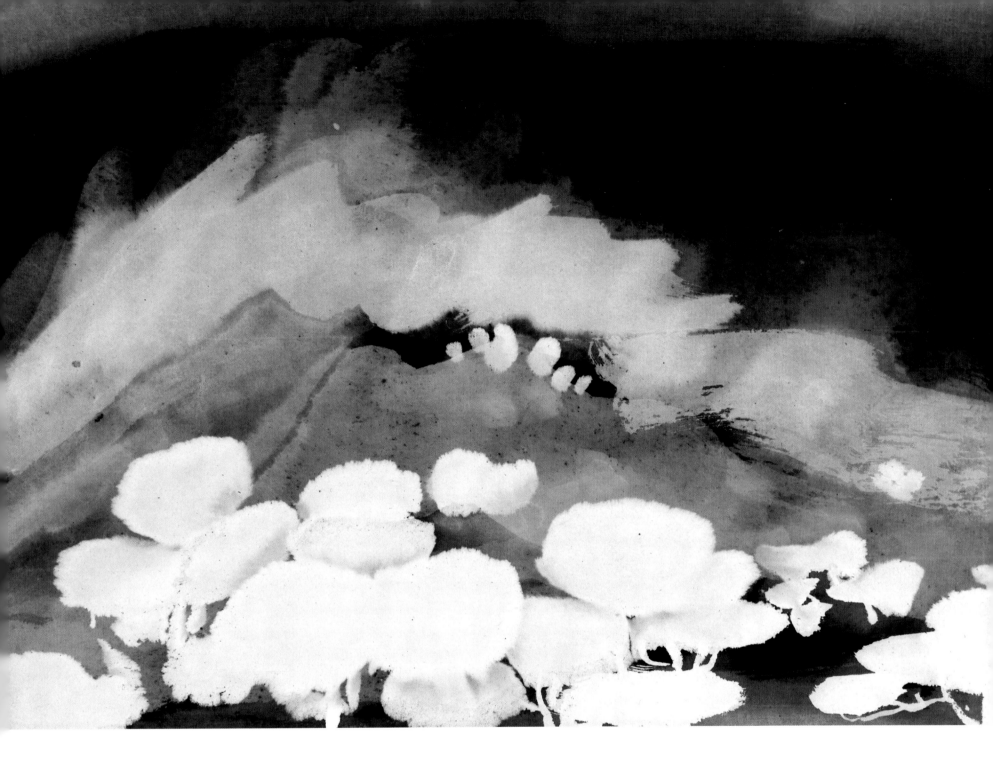

象帝之先（2019）：成於自然……

隨想四　　　　藝道虛玄，卻生生不息，成為創作泉源。藝術的境界，在收斂銳氣、排除紛亂、調和光芒、混同塵俗，若隱若無，配合天道，成於自然。這自古已然。

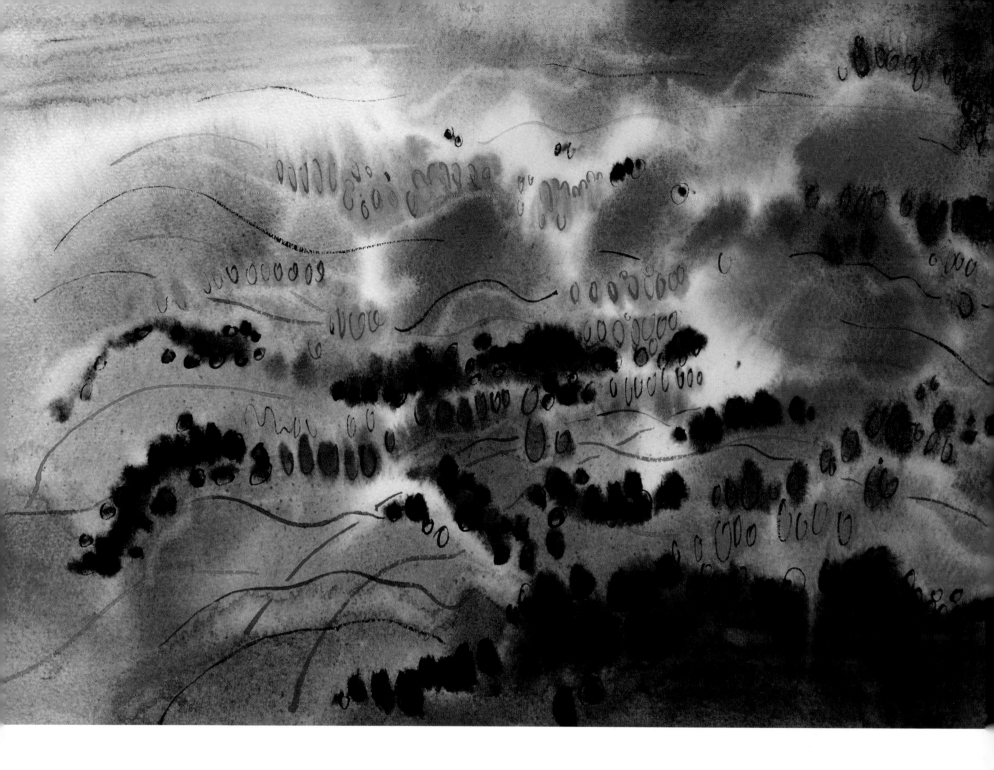

天地不仁（1975）：榮枯如草芥……

章五　　　　天地不仁，以萬物為芻狗；聖人不仁，以百姓為芻狗。天地之間，其猶橐籥乎？虛而不屈，動而愈出。多言數窮，不如守中。

隨想五　　　　生死榮枯，天地不見得仁慈，卻像鼓風箱，一虛一吹，鼓動萬物演化。藝如天道，不高
　　　　　　　義陳理，不強求造作，順應自然，成敗泰然。

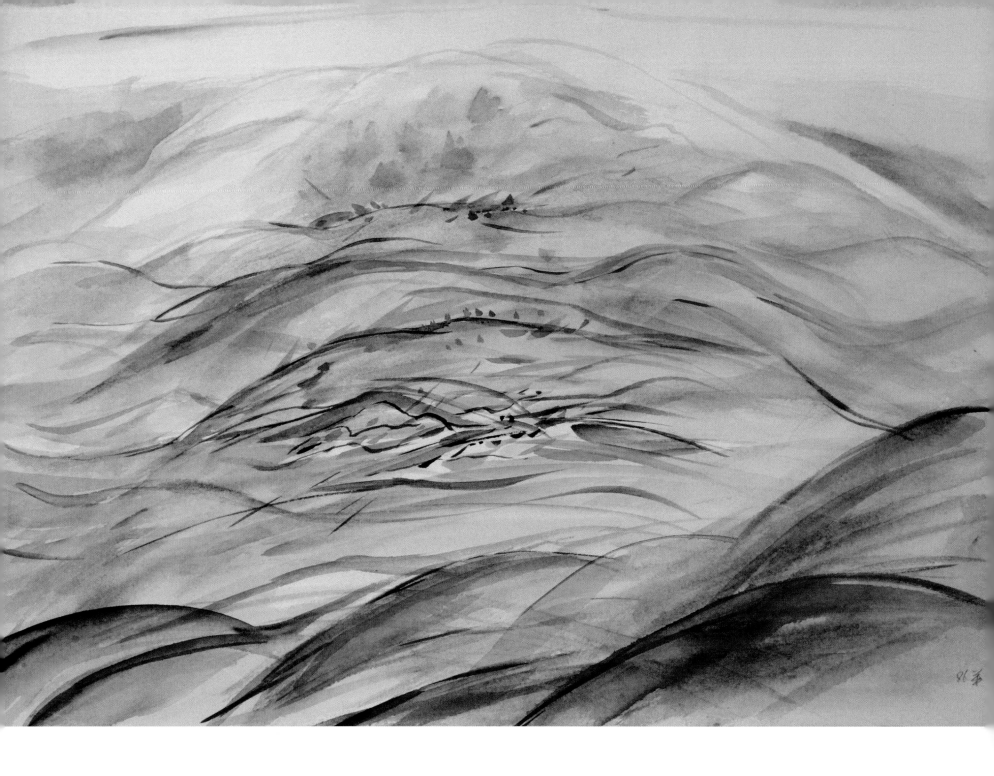

谷神不死（1986）：創造……

章六　　　　　谷神不死，是謂玄牝。玄牝之門，是謂天地根。綿綿若存，用之不勤。

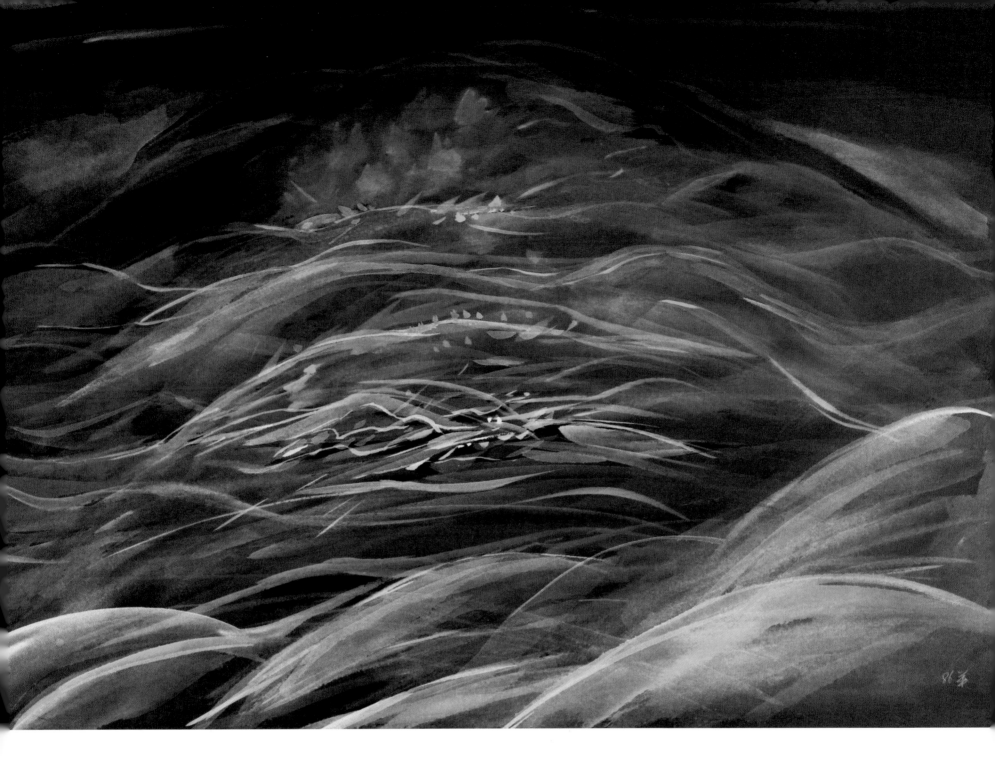

綿綿若存（1986/2019）：爲天地根……

隨想六　　　　創作，抱謙下心態，如「谷神不死」，生育萬物，爲天地根。這種藝術精神，綿綿若存，不見有盡。

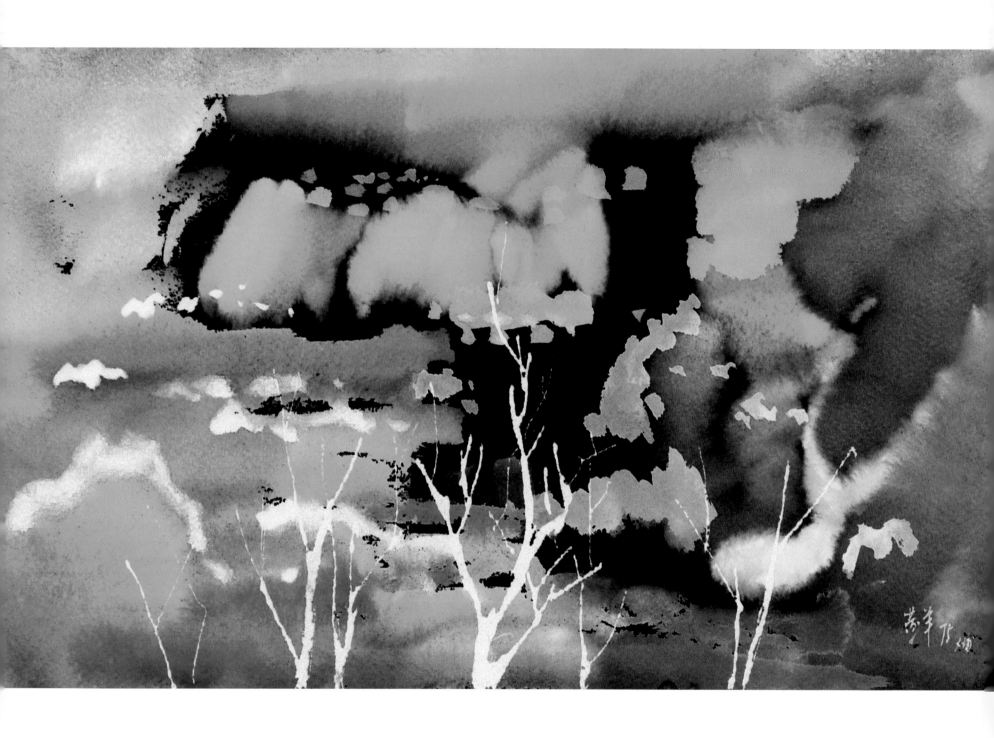

天長地久（1975/2019）：生命無常……

章七　　　　天長地久。天地所以能長且久者，以其不自生，故能長生。是以聖人後其身而身先；
外其身而身存。非以其無私耶？故能成其私。

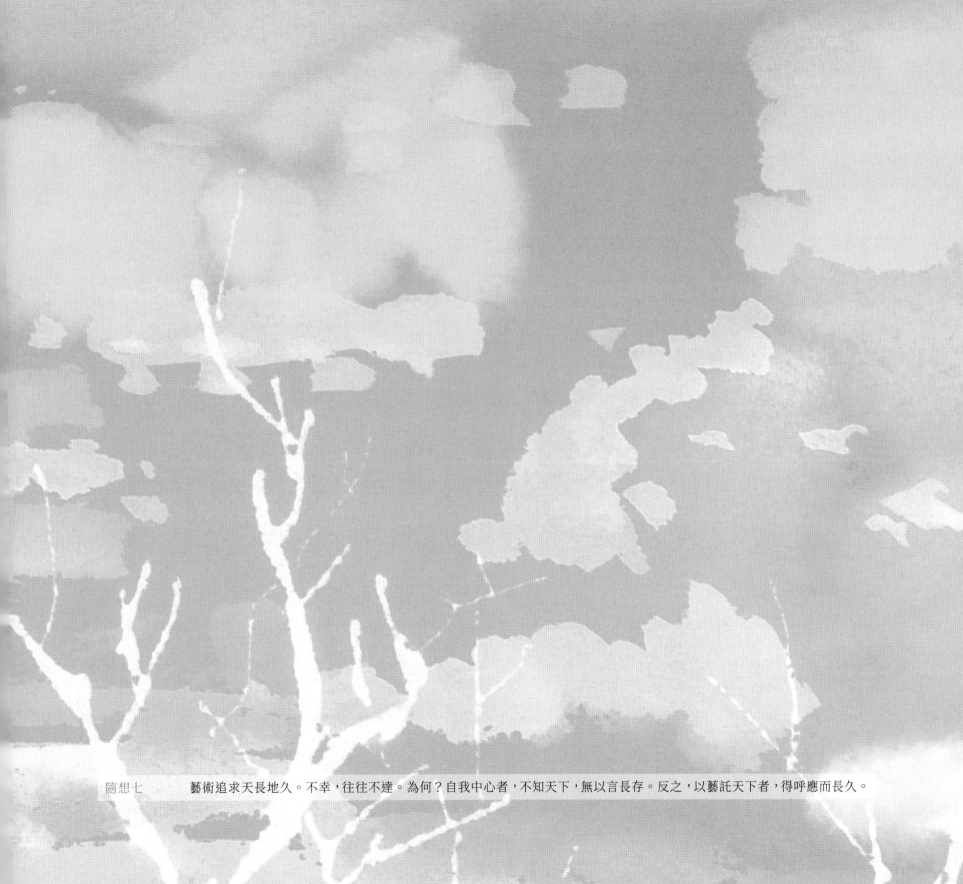

隨想七　　　　藝術追求天長地久。不幸，往往不達。為何？自我中心者，不知天下，無以言長存。反之，以藝託天下者，得呼應而長久。

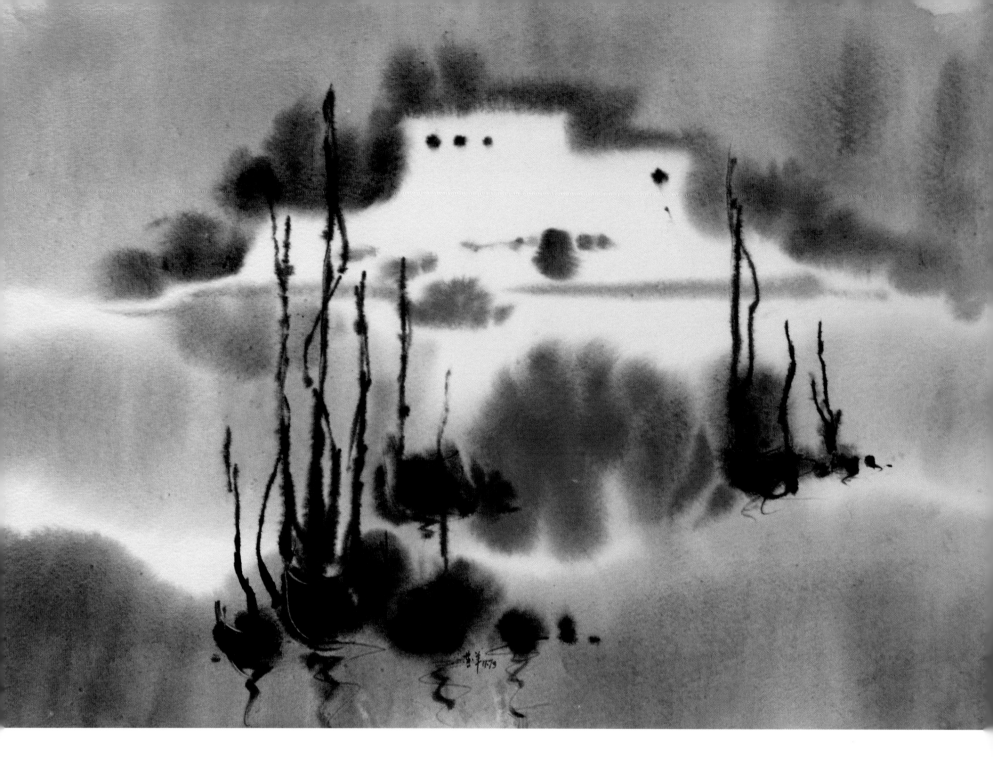

上善若水（1973）：利物不爭……

章八　　　上善若水。水善利萬物而不爭，處眾人之所惡，故幾於道。居善地，心善淵，與善仁，言善信，
正善治，事善能，動善時。夫唯不爭，故無尤。

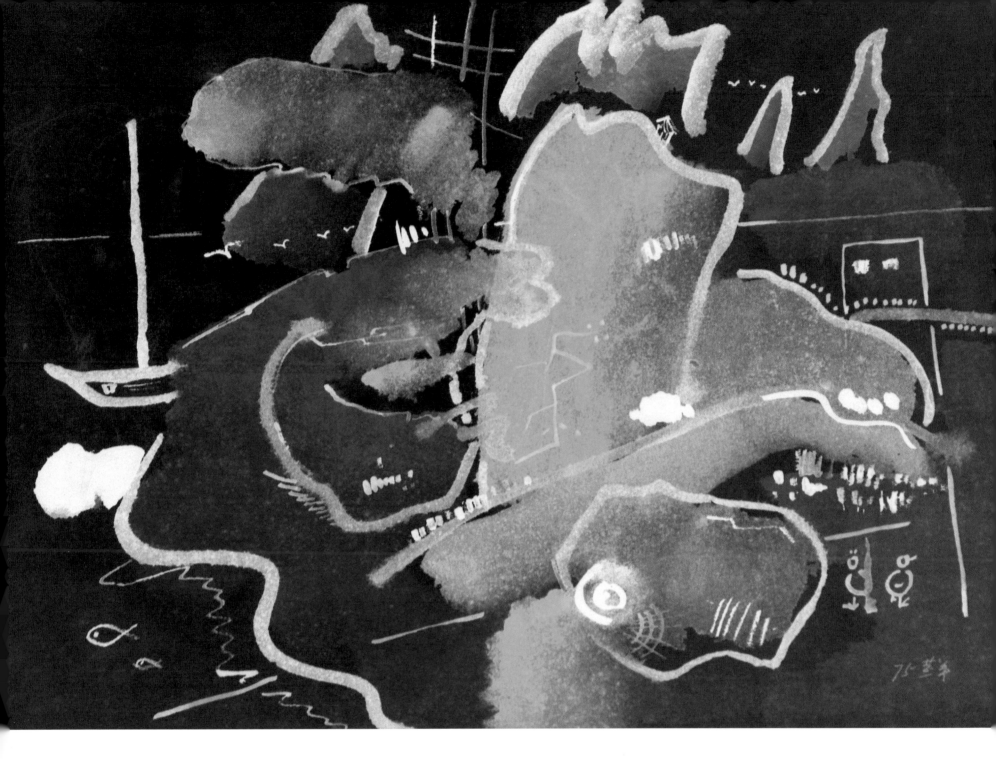

居善地（1975/2019）：在水鄉……

隨想八　　　　上善若水。水，極包容，隨容器形態而變，不自我固執，處下流；又能滋潤萬物，利萬民。創作中，水墨流動與情意變化，

　　　　　　　互相交融，既反映畫作氣韻，又是人格修養。故此，畫品也是人品，如「居善地，心善淵，與善仁……」。

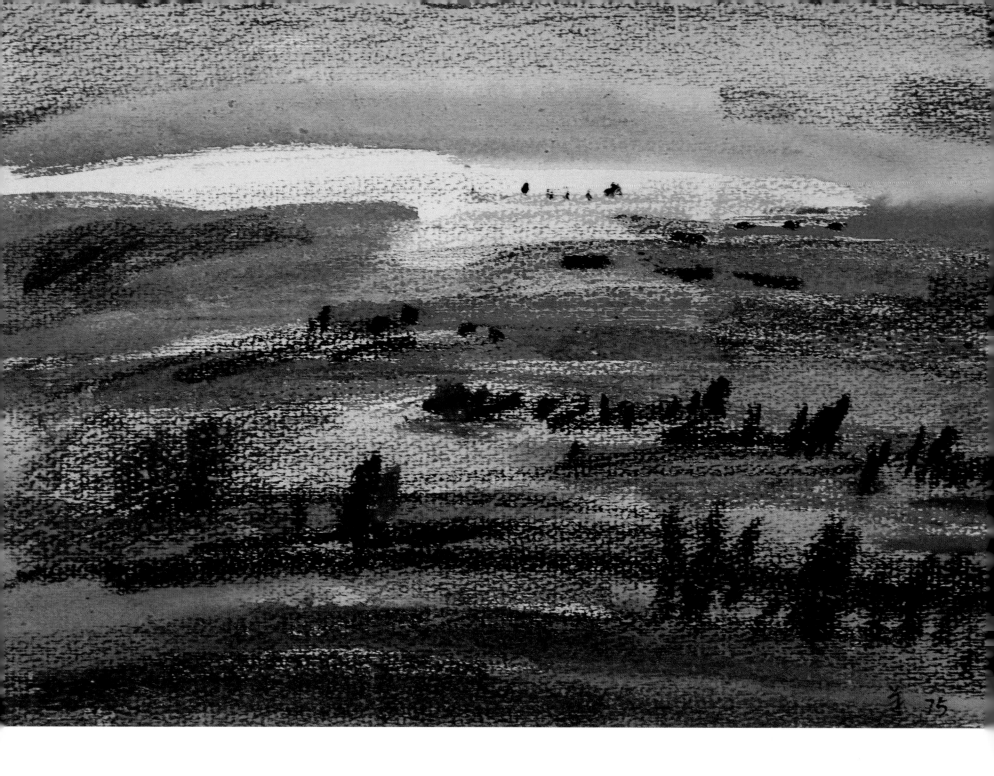

功遂身退 (1975)：曠野茫茫……

章九　　　持而盈之，不如其已；揣而銳之，不可長保。金玉滿堂，莫之能守；富貴而驕，自遺其咎。功遂身退天之道。

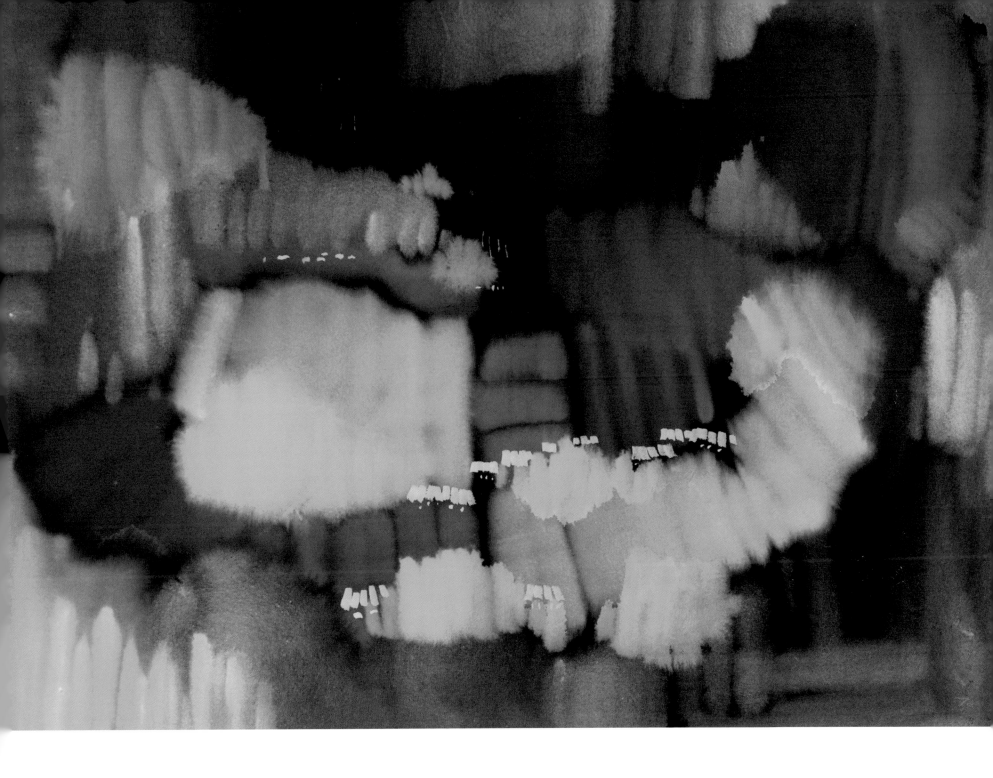

不如其已 (1974)：隨意天空……

隨想九　　　　滿則盈。創作時，不宜「過分」、「用盡」、「畫盡」、「滿載」，追求效果。要有餘地、有空間，像「功遂身退」。畫中留白，
　　　　　　　可改變節奏鬆緊，也留下想像空間，增加視覺趣味。一片隨意天空。

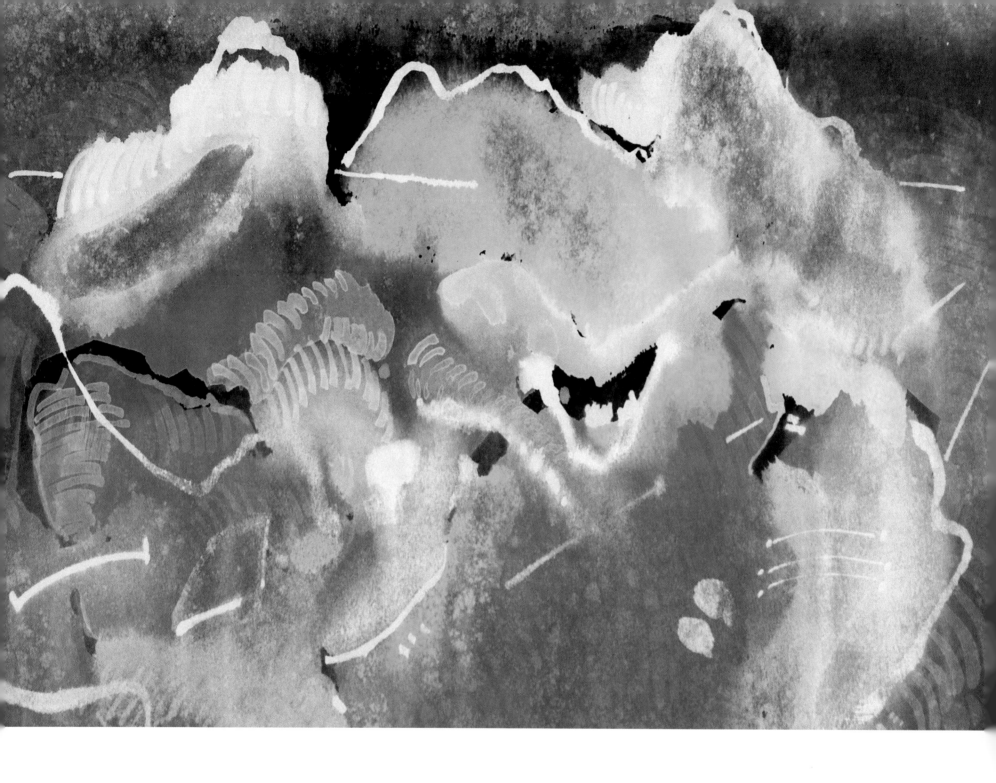

載營魄抱一（1975/2019）：是謂玄德⋯⋯

章十　　　載營魄抱一，能無離乎？專氣致柔，能嬰兒乎？滌除玄覽，能無疵乎？愛民治國，能無知乎？天門開闔，能為雌乎？明白四達，能無知乎？生之、畜之，生而不有，為而不恃，長而不宰，是謂玄德。

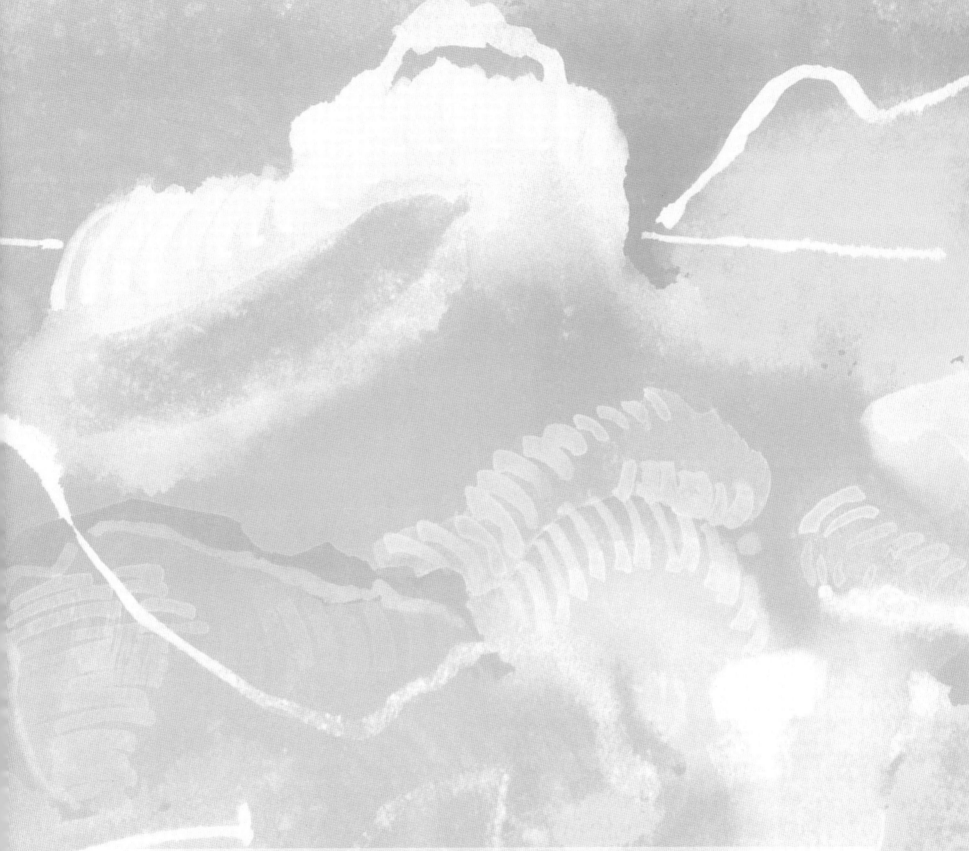

隨想十　　　　境界高低，來自魂魄。畫者能否專注抱一、全心投入？像嬰兒一樣氣度柔和？滌除雜念，觀照天地，純潔無瑕？追求長遠
　　　　　　發展，不在乎目前所有。藝術德性，如「生而不有，為而不恃，長而不宰」，不墨守成規，不滿足現況，專注求知求進。

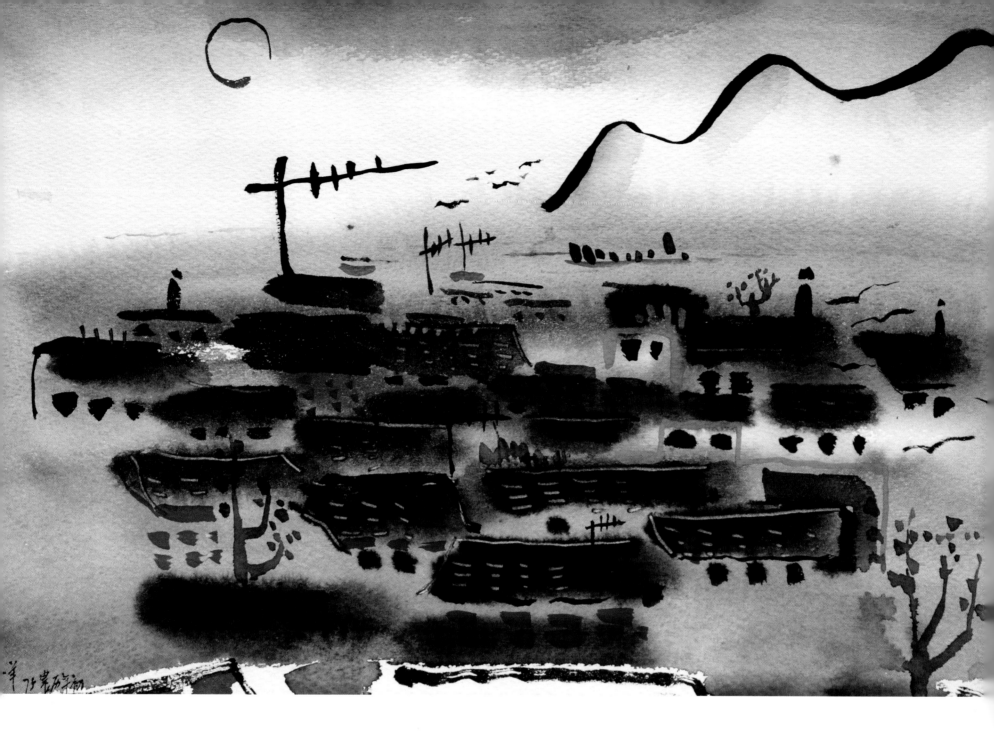

無之以爲用（1975）：化腐朽爲……

章十一　　三十輻，共一轂，當其無，有車之用。埏埴以為器，當其無，有器之用。鑿戶牖以為室，
當其無，有室之用。故有之以為利，無之以為用。

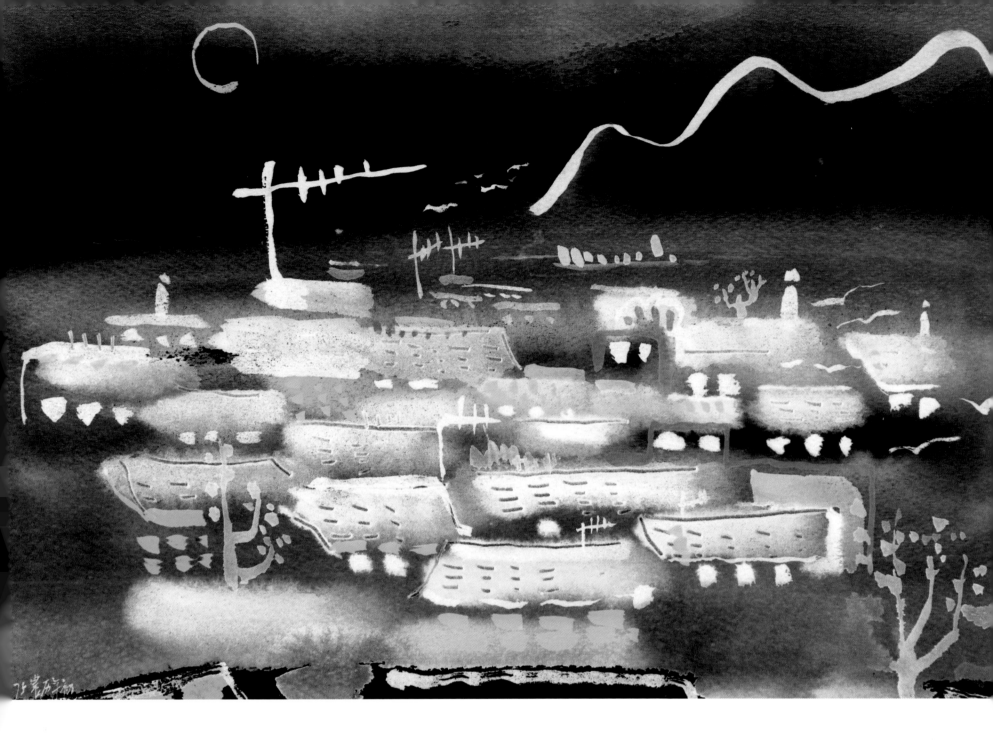

有之以為利（1975/2019）：創造想像……

隨想十一　　　創作之神髓，在無中生有，「當其無，有器之用」，化腐朽為神奇，故「有之以為利，無之
以為用」。藝術，正好顯現有無之奧妙。

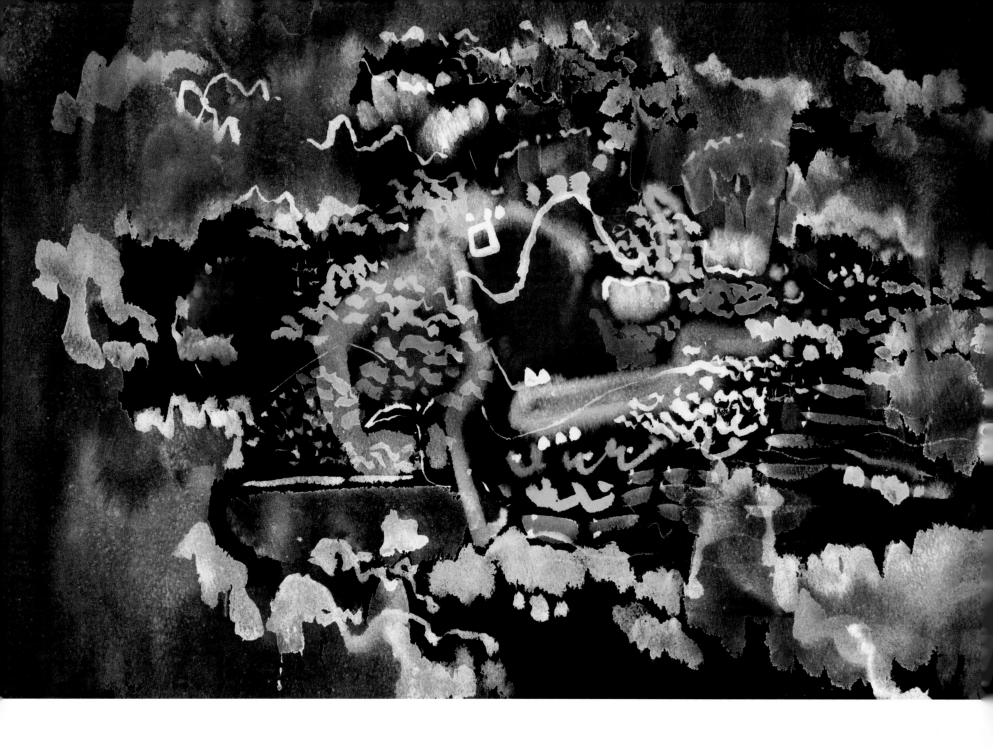

五色目盲（1975/2017）：是耶非耶……

章十二 　　　五色令人目盲；五音令人耳聾；五味令人口爽；馳騁田獵，令人心發狂；難得之貨，令
　　　　　　人行妨。是以聖人為腹不為目，故去彼取此。

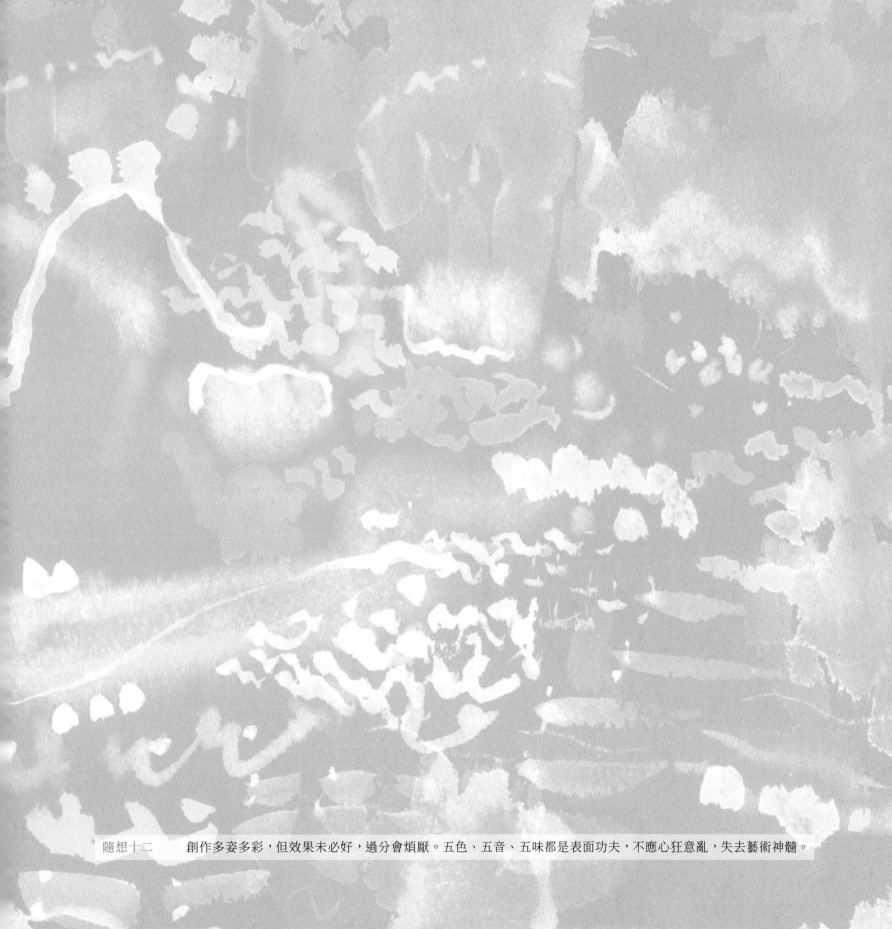

隨想十二　　　創作多姿多彩，但效果未必好，過分會煩厭。五色、五音、五味都是表面功夫，不應心狂意亂，失去藝術神髓。

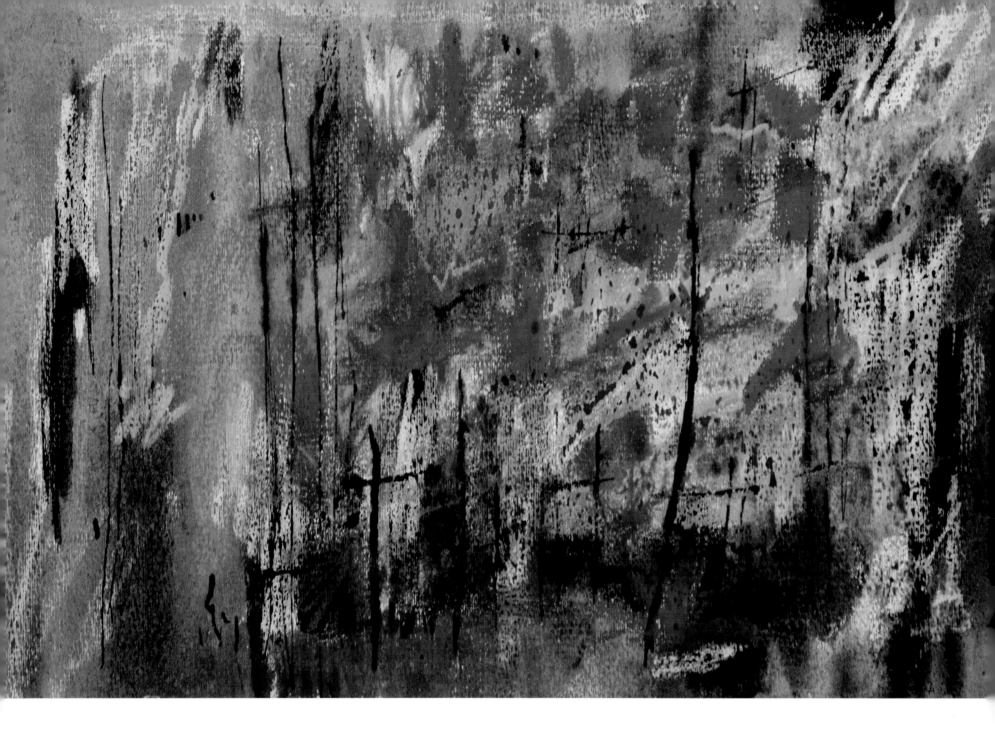

及吾無身（1975）：吾有何患……

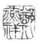

章十三　　　　寵辱若驚，貴大患若身。何謂寵辱若驚？寵為下，得之若驚，失之若驚，是謂寵辱若驚。何謂貴大患若身？吾所以有大患
者，為吾有身；及吾無身，吾有何患？故貴以身為天下，若可寄天下；愛以身為天下，若可託天下。

可寄天下（2001）：俯瞰萬物……

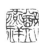

隨想十三　　　名利不應是創作目的，宜放開個人寵辱、名利得失，無所顧慮，以創作寄天下，自然得到天下之回應。

無狀之狀（2020）：不見首後……

章十四　　視之不見，名曰夷；聽之不聞，名曰希；搏之不得，名曰微。此三者不可致詰，故混而為一。其上不皦，其
　　　　　下不昧。繩繩不可名，復歸於無物。是謂無狀之狀，無物之象，是謂惚恍。迎之不見其首，隨之不見其後。
　　　　　執古之道，以御今之有。能知古始，是謂道紀。

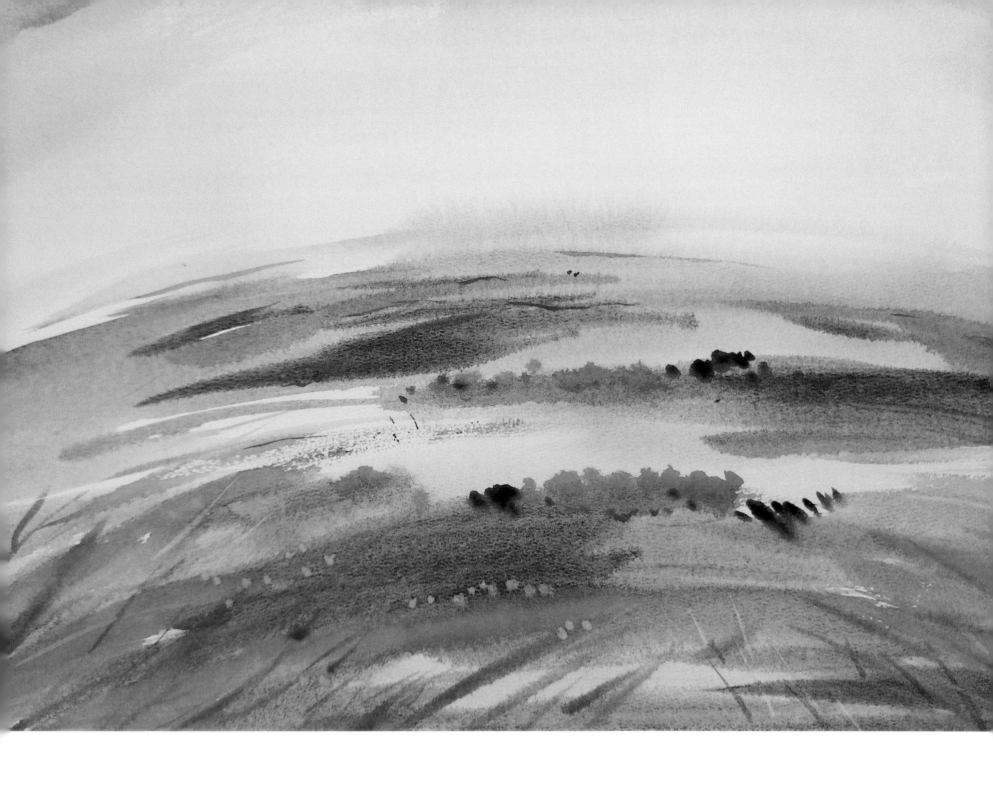

無物之象（2020）：我畫我心⋯⋯

隨想十四 　　宇宙萬物，複雜多變。可說無狀之狀、無物之象，如何在藝術上表達出來？勉強用視覺、聽覺，或觸覺來顯現其中要素，
　　　　　　始終有限，惚恍不清，難於掌握。也許，要借鑒古時天道來駕馭。

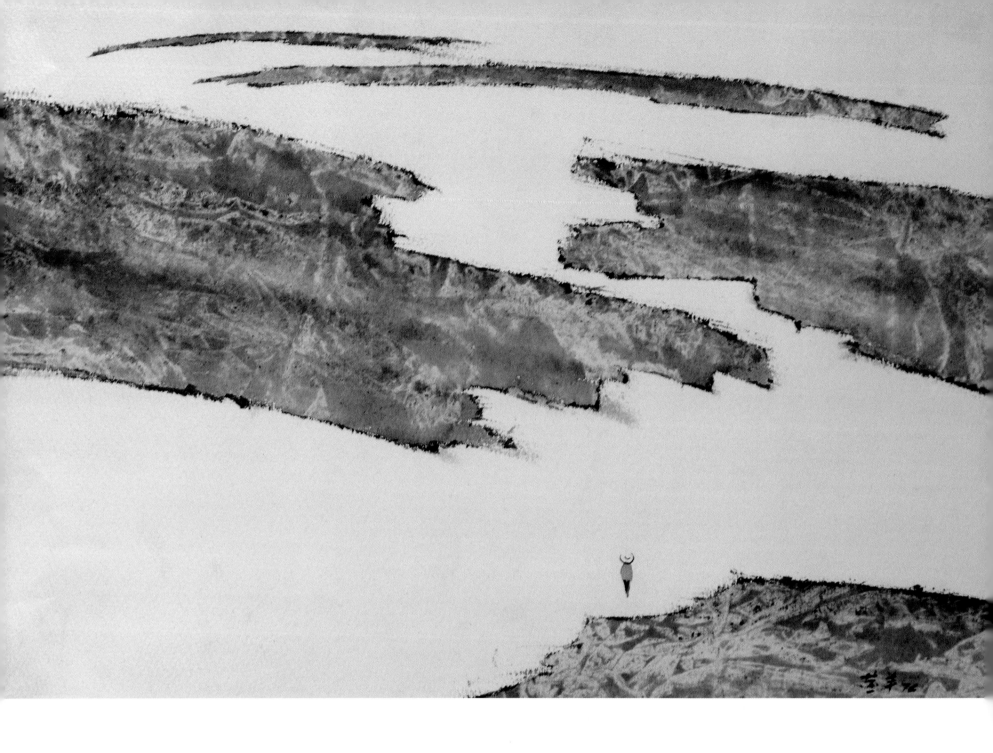

若冬涉川（1976）：深不可識⋯⋯

章十五 古之善為士者，微妙玄通，深不可識。夫唯不可識，故強為之容。豫兮若冬涉川；猶兮若畏四鄰；儼兮其若容；渙兮若冰之將釋；敦兮其若樸；曠兮其若谷；混兮其若濁；孰能濁以靜之徐清？孰能安以久動之徐生？保此道者，不欲盈。夫唯不盈，故能蔽不新成。

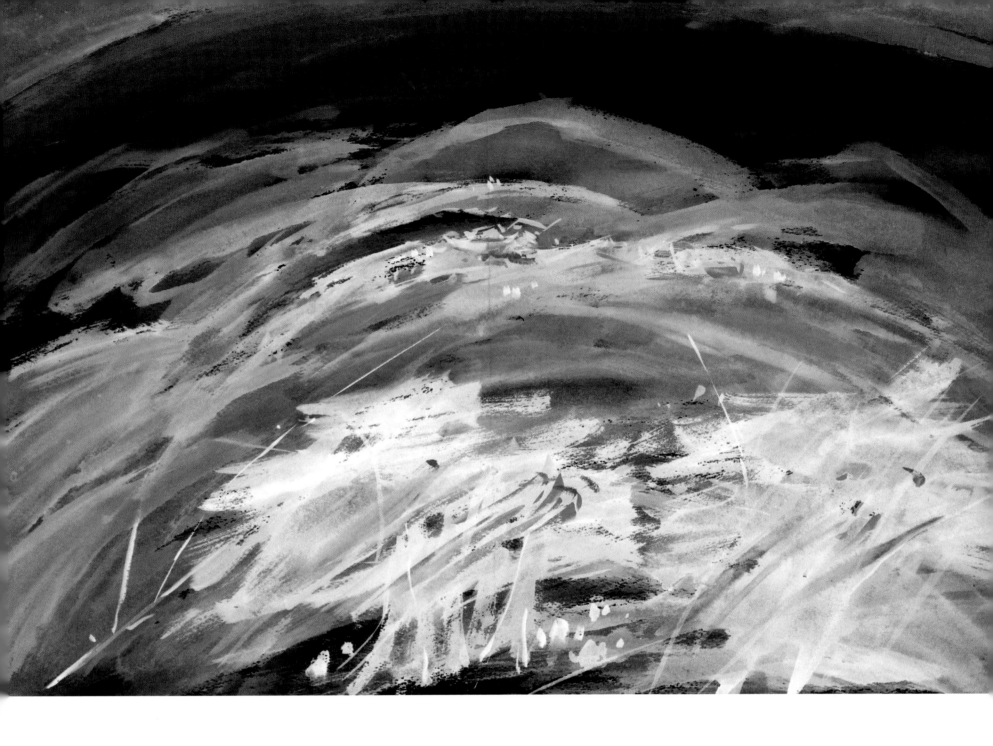

混兮其若濁（2016）：孰能徐清……

隨想十五　　天道藝道，同是神妙，深不可測。創作歷程，有多種挑戰狀態，如「……豫兮若冬涉川；猶兮若畏四鄰……曠兮其若谷」。
　　　　　　如何在混濁變動中，徐清意念，克服挑戰，謙卑地堅持創作呢？

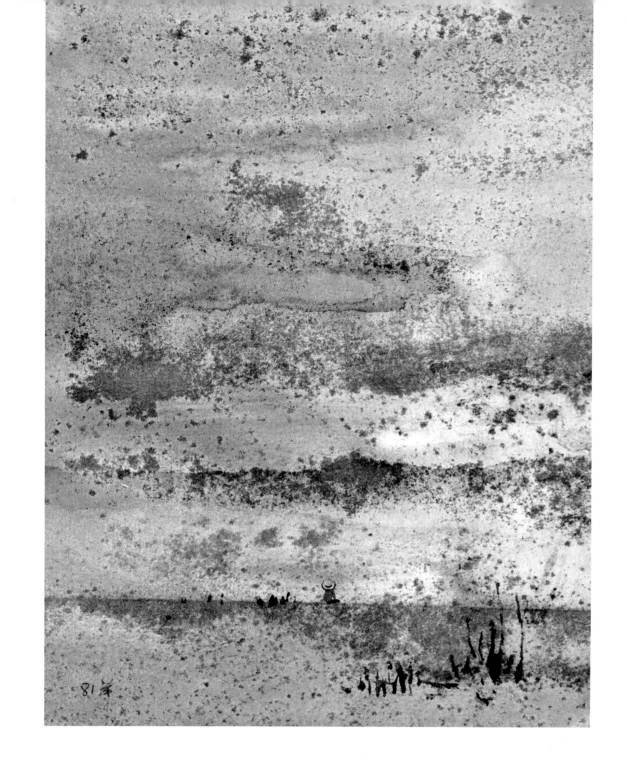

吾以觀復（1981）：天地悠悠……

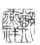

章十六　　致虛極，守靜篤。萬物並作，吾以觀復。夫物芸芸，各復歸其根。歸根曰靜，是謂復命。復命曰常，知常曰明。不知常，妄作凶。知常容，容乃公，公乃王，王乃天，天乃道，道乃久，沒身不殆。

隨想十六　　　天下萬物，生死榮衰，各有起落，歸根復命。藝術創作，其理同否？可否順應天道，從而恆久長存？

皆謂我自然（1984）：成之天然……

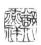

章十七　　太上，下知有之；其次，親而譽之；其次，畏之；其次，侮之。信不足，焉有不信焉。

　　　　　悠兮，其貴言。功成事遂，百姓皆謂我自然。

功成事遂 (1981)：悠然自得……

隨想十七　　治者與百姓，有不同層次的生態。治者強則百姓弱，難於發揮民間積極性。應讓百姓作主創新，做到「功成事遂，百姓皆謂我自然」。同樣，創作需要努力自強，才能充分發揮想像，自我實現。

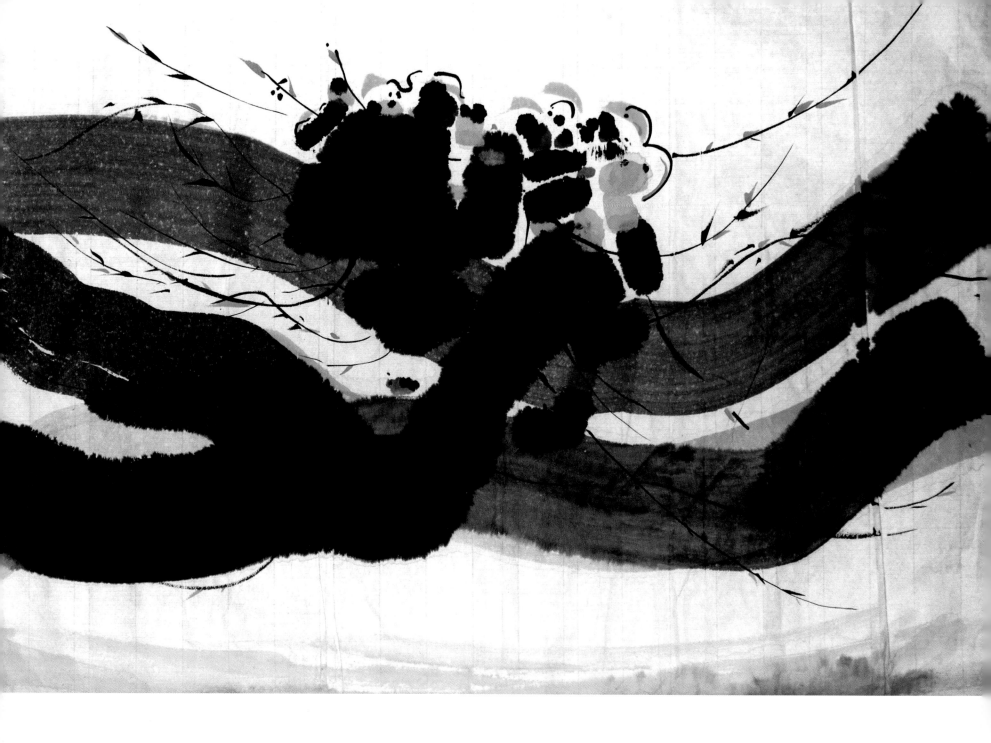

大道廢（2006/2018）：忌妄為……

章十八　　　　大道廢，有仁義；智慧出，有大偽；六親不和，有孝慈；國家昏亂，有忠臣。

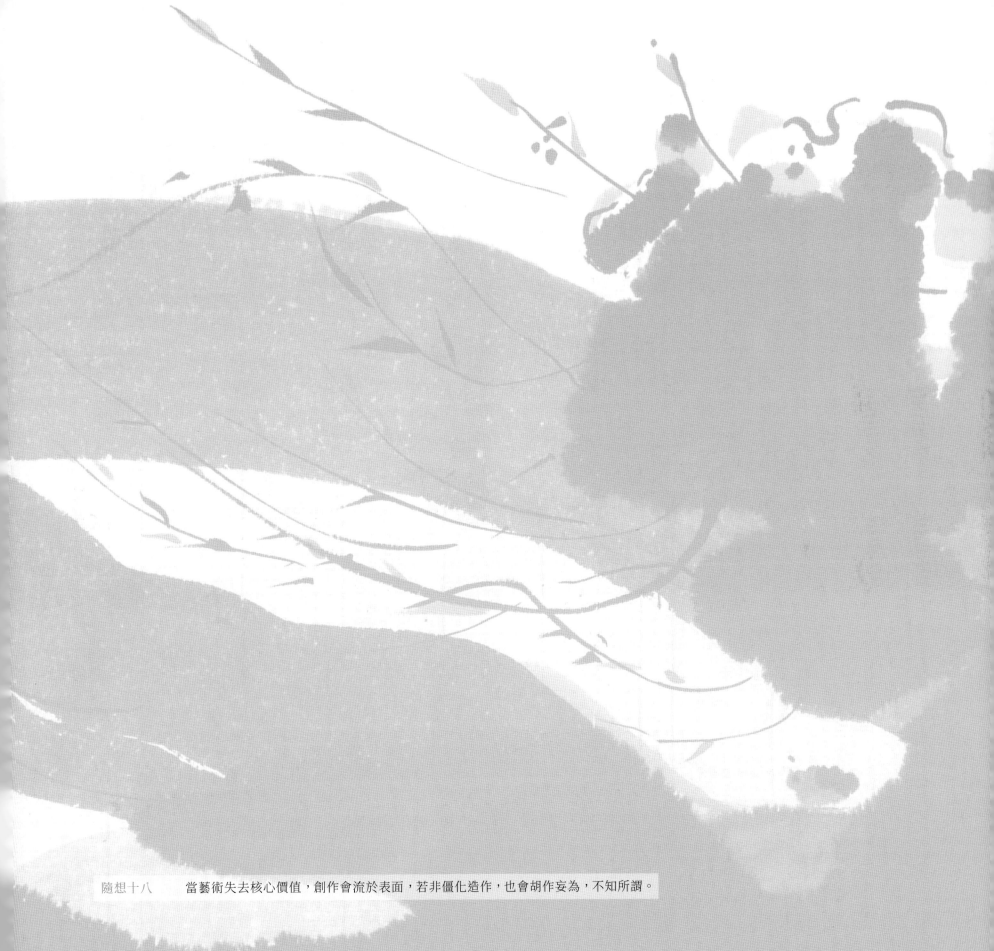

隨想十八　　　當藝術失去核心價值，創作會流於表面，若非僵化造作，也會胡作妄為，不知所謂。

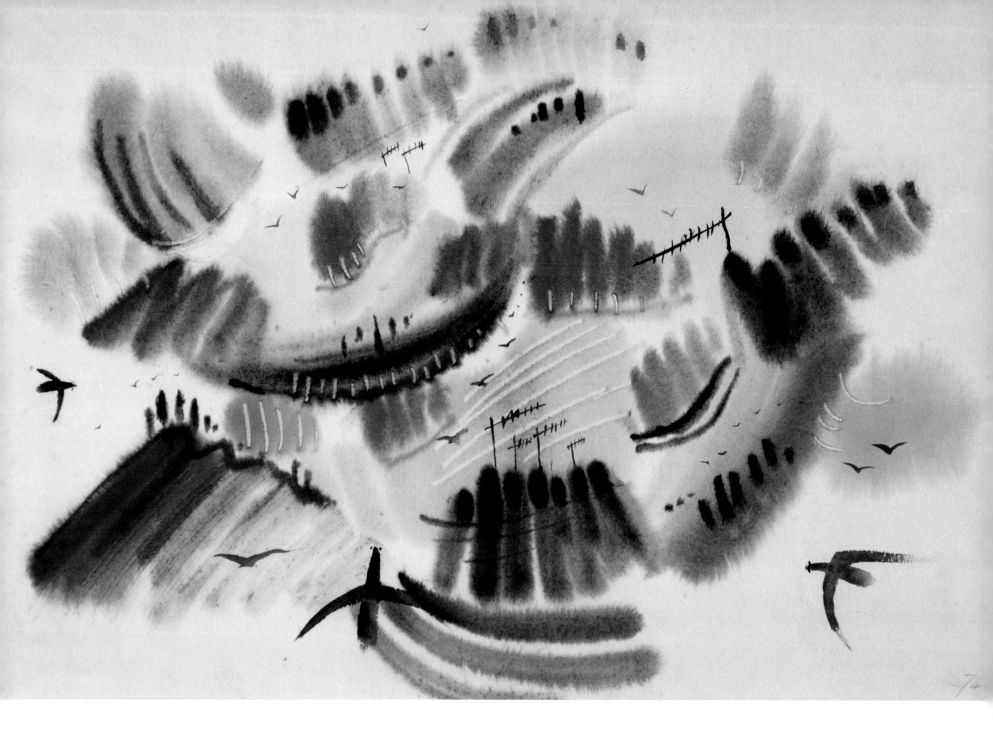

見素抱樸（1974）：自由樂趣……

章十九　　　絕聖棄智，民利百倍；絕仁棄義，民復孝慈；絕巧棄利，盜賊無有。此三者以為文不足。故令有所屬：見素抱樸，少私寡欲。

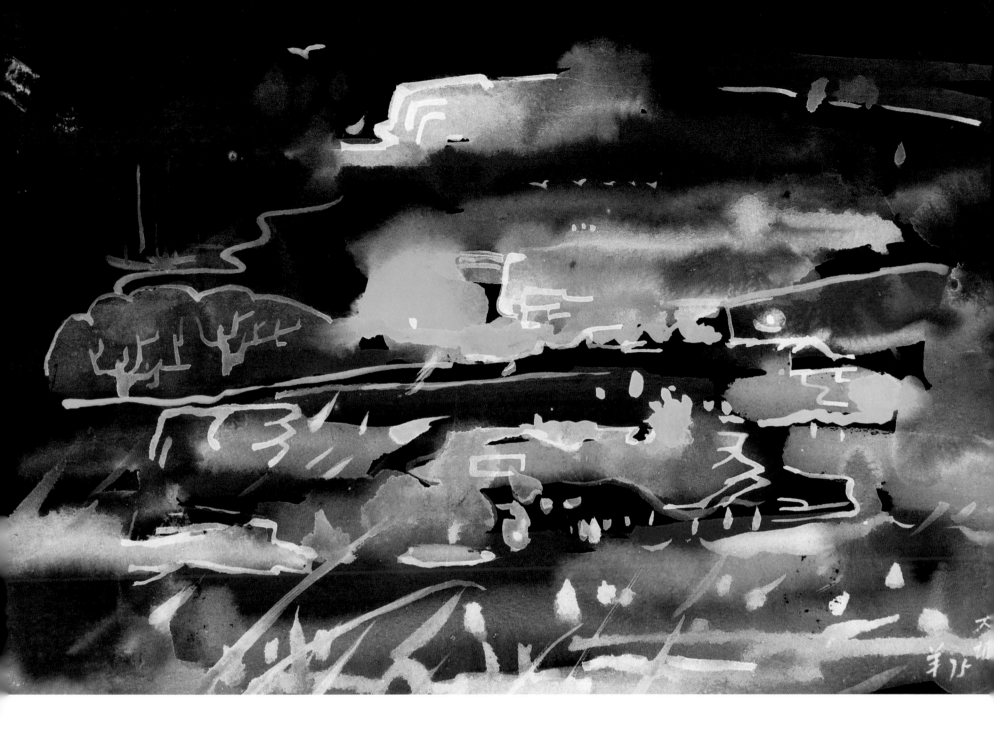

絕巧棄利（1975/2019）：回歸自然……

隨想十九　　　若創作追求花招，譁眾取寵，會失去方向。「天下皆知美之為美，斯不美矣」。絕巧棄利，要從既定的權威、
　　　　　　　模式，及技法解放出來，見素抱樸，開拓新境界。

山魂 系列

二

隨想
二十至三十二

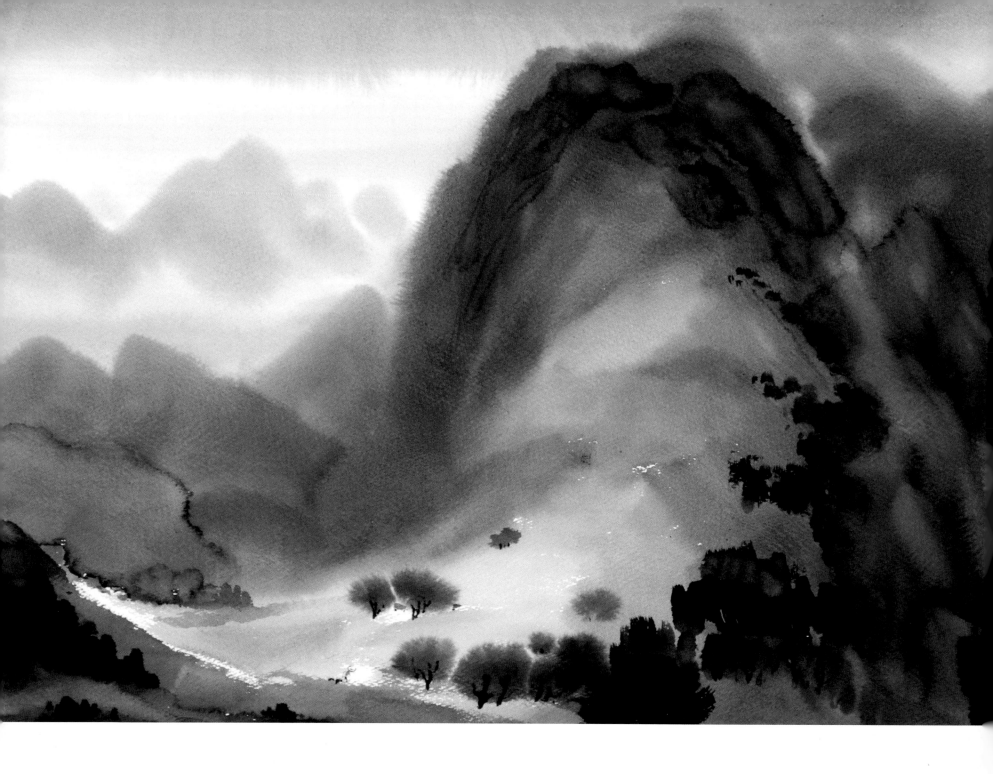

我獨異於人（1983）：山中尋道……

章二十　　　　絕學無憂，唯之與阿，相去幾何？善之與惡，相去若何？人之所畏，不可不畏。荒兮其未央哉！眾人熙熙，如享太牢，如春登臺。我獨泊兮其未兆；如嬰兒之未孩；儽儽兮若無所歸。眾人皆有餘，而我獨若遺。我愚人之心也哉！沌沌兮，俗人昭昭，我獨若昏。俗人察察，我獨悶悶。澹兮其若海，飂兮若無止，眾人皆有以，而我獨頑似鄙。我獨異於人，而貴食母。

隨想二十　　　追求新境界，藝者的思想、看法及體驗，與大眾不同，往往要忍耐孤獨，甚至我行我素，以新的風格及形態來表達。

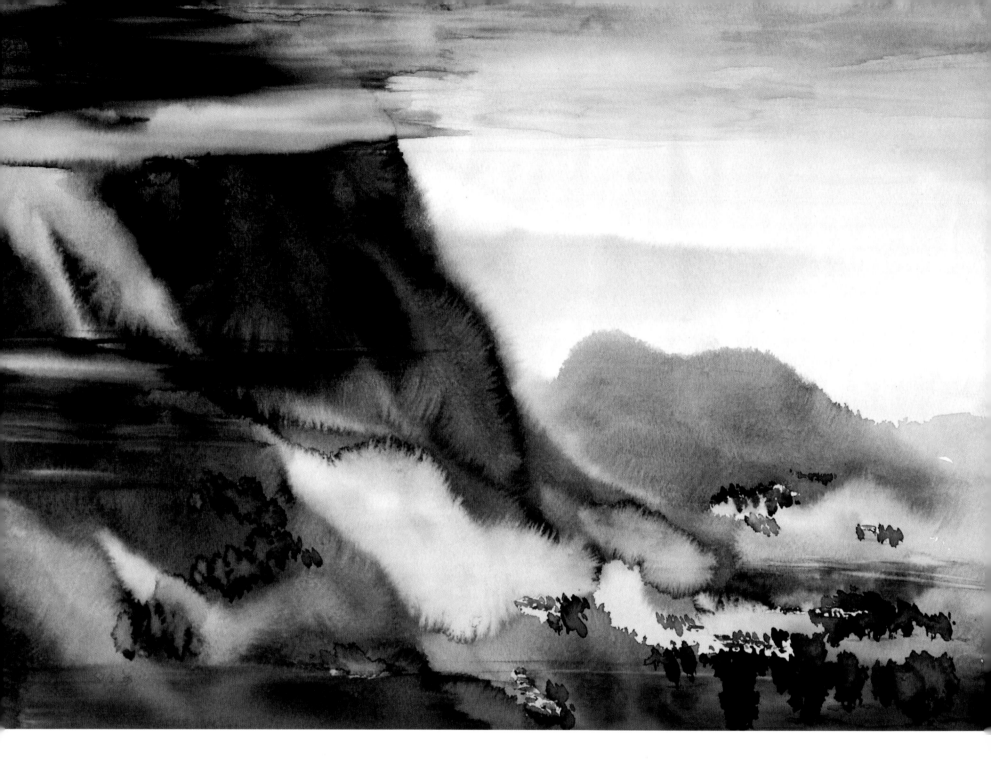

唯恍唯惚（1981）：唯道是從……

章二十一　　　孔德之容，唯道是從。道之為物，唯恍唯惚。忽兮恍兮，其中有象；恍兮忽兮，其中有物。窈兮冥兮，其中有精；其精甚真，其中有信。自古及今，其名不去，以閱眾甫。吾何以知眾甫之狀哉？以此。

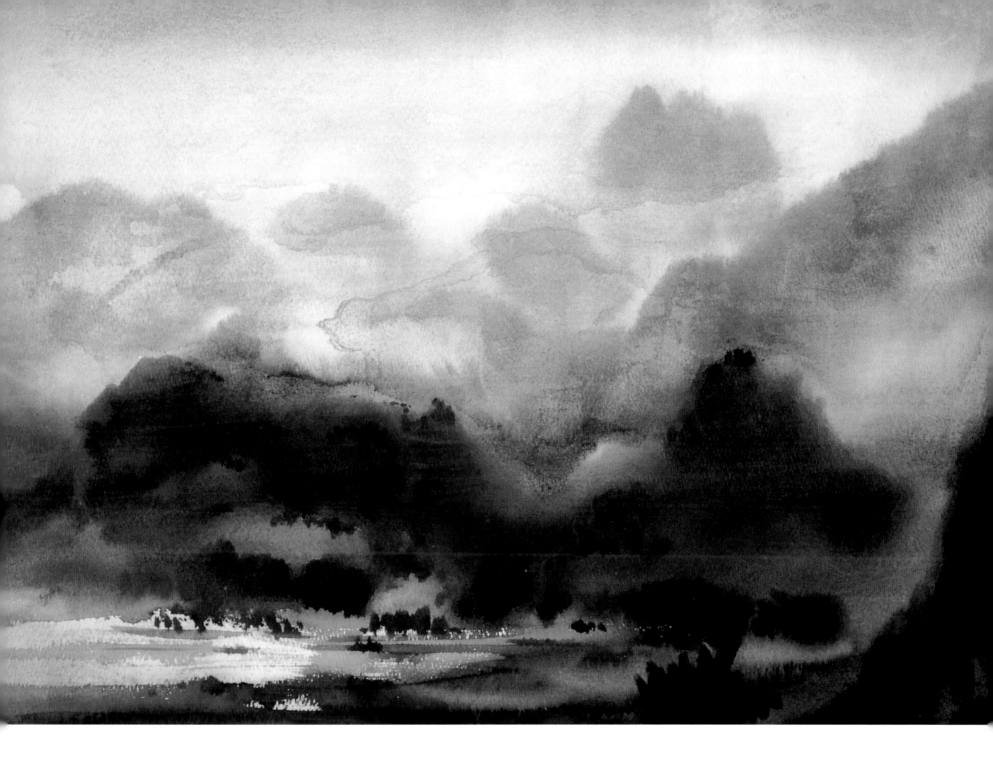

孔德之容（1982）：忽兮恍兮……

隨想二十一　　天道內涵玄妙，藝道也不易表現出來，看來唯恍唯惚，但其中有真義，深遠流長。

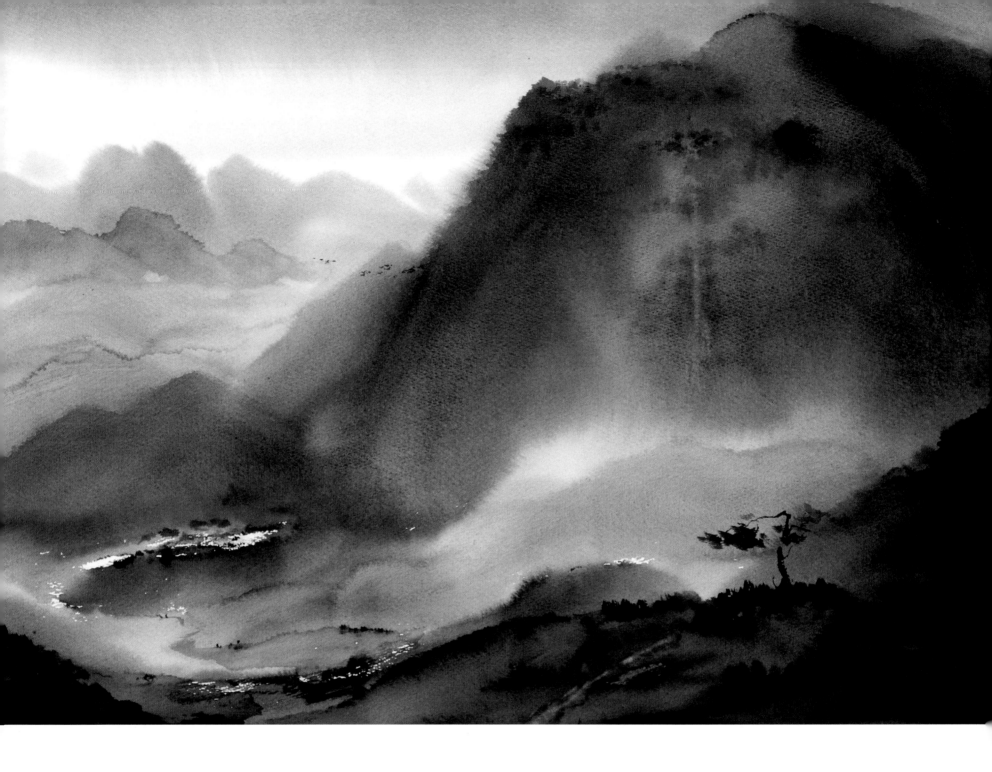

抱一（1983）：茫茫尋道……

章二十二　　　曲則全，枉則直，窪則盈，弊則新，少則得，多則惑。是以聖人抱一為天下式。不自見，故明；不自是，故彰；不自伐，故有功；不自矜，故長。夫唯不爭，故天下莫能與之爭。古之所謂曲則全者，豈虛言哉！誠全而歸之。

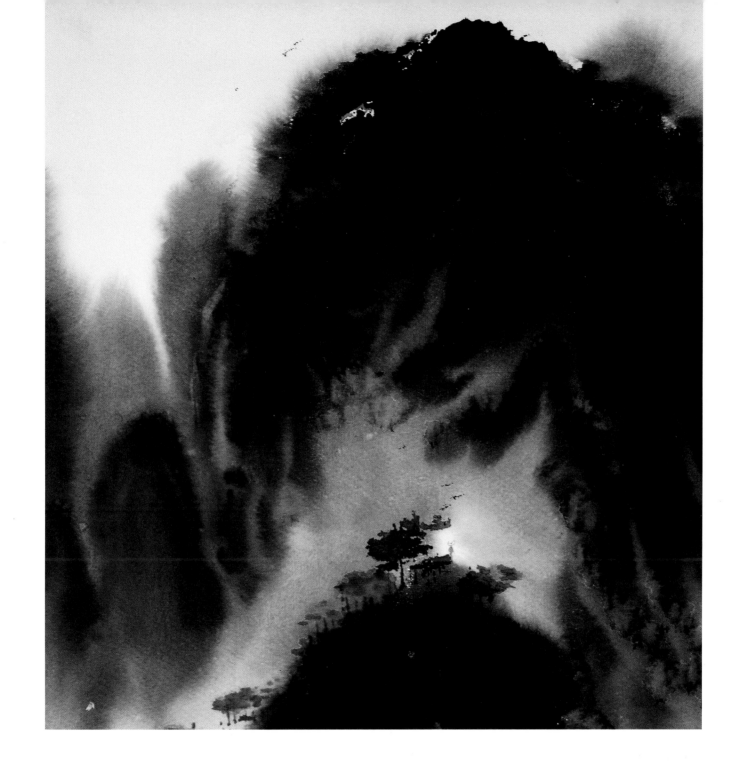

莫能與之爭（1981）：山外有山……

隨想二十二　　萬物之間，息息相關。藝術表達，也蘊含生態現象，如以曲則全、以枉則直、以窪則盈、以敝則新、
　　　　　　　以少則得、以多則惑的道理。可從一方面的變化，顯出另一方面的勢態。這生態相依的關係，在創作
　　　　　　　上，可發展為兼容抱一的理念、山外有山的境界。

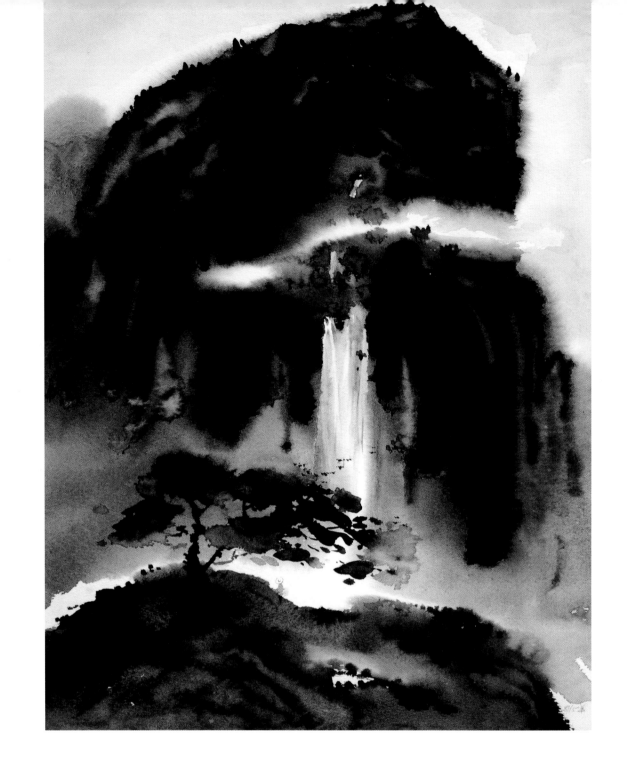

希言自然（1981）：天地尚不能久……

章二十三　希言自然，故飄風不終朝，驟雨不終日。孰為此者？天地。天地尚不能久，而況於人乎？故從事於道者，道者，同於道；德者，同於德；失者，同於失。同於道者，道亦樂得之；同於德者，德亦樂得之；同於失者，失亦樂得之。信不足，焉有不信焉。

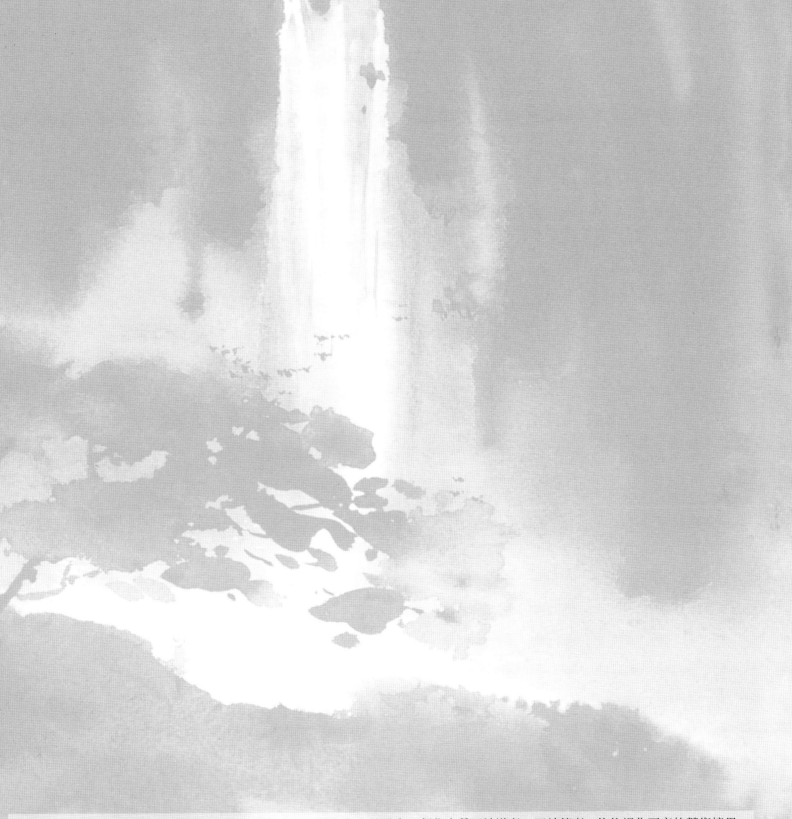

隨想二十三　　中國文化，傳統悠長，追求天人合一、藝術與自然融合。創作本質同於道者、同於德者，往往視作更高的藝術境界。

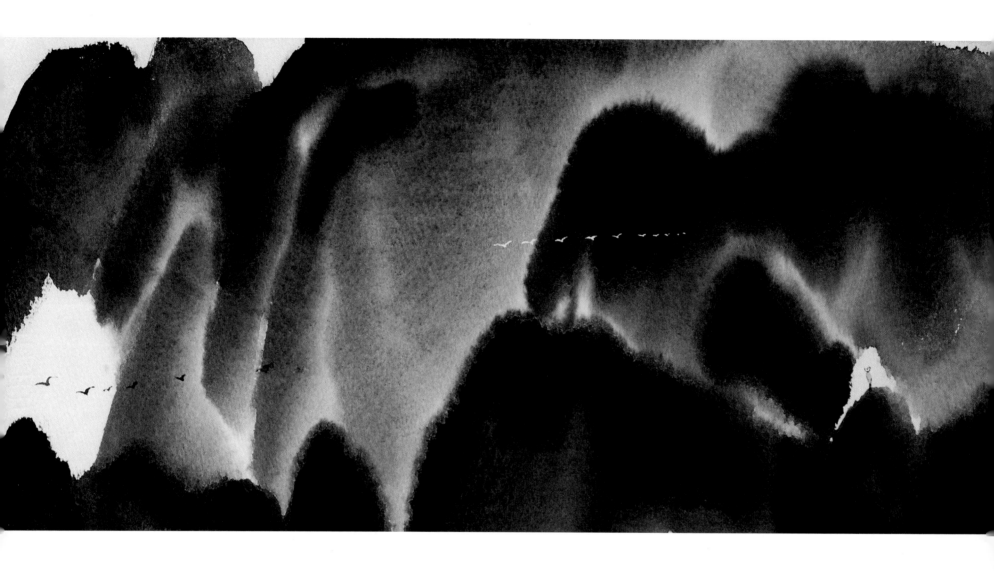

企者不立（1981）：飛越，莫奈何……

章二十四　企者不立；跨者不行；自見者不明；自是者不彰；自伐者無功；自矜者不長。其在道也，

曰：餘食贅行。物或惡之，故有道者不處。

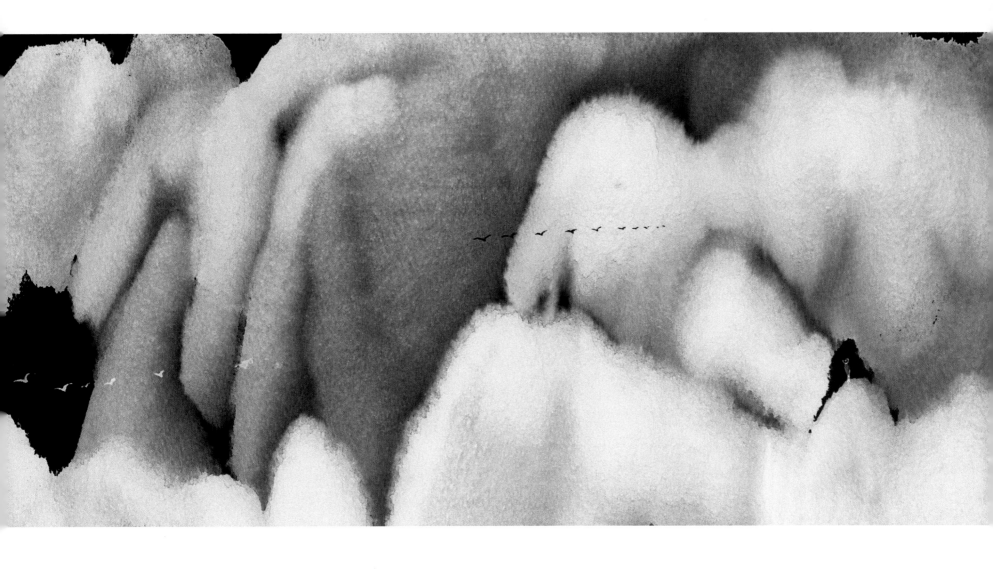

跨者不行（1981/2019）：雪中山裏尋……

隨想二十四　　若滿足於現狀，固步自封，就難於創新。藝術前景，也發展有限。故有志的藝者，切忌自見、自是、自伐、自矜。

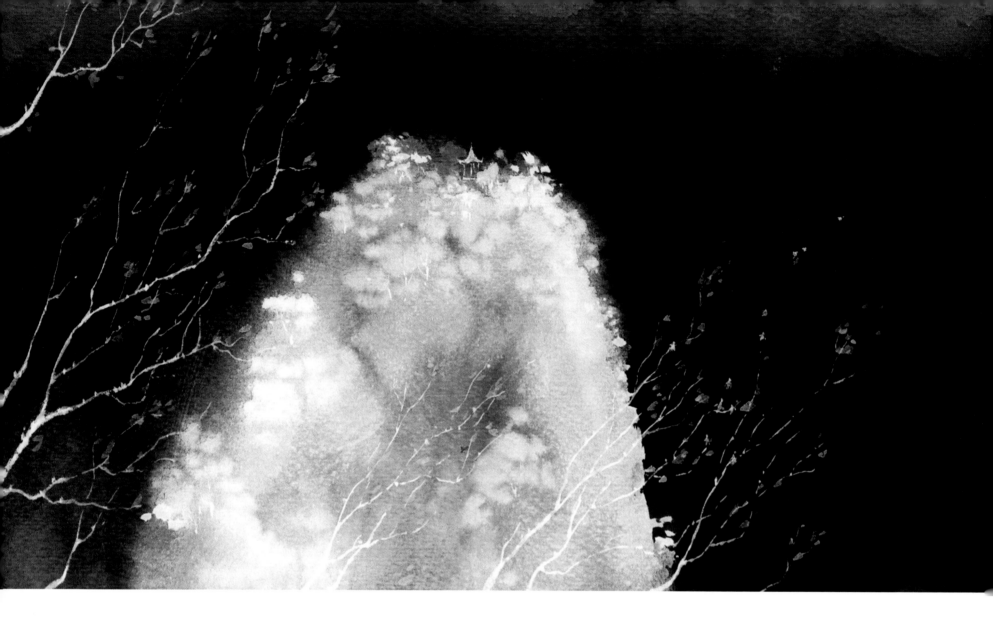

獨立不改（1982/2018）：山上迎雪……

章二十五　　有物混成，先天地生。寂兮寥兮，獨立不改，周行而不殆，可以為天下母。吾不知其名，字之曰道，強為之名曰大。大曰逝，逝曰遠，遠曰反。故道大，天大，地大，王亦大。域中有四大，而王居其一焉。人法地，地法天，天法道，道法自然。

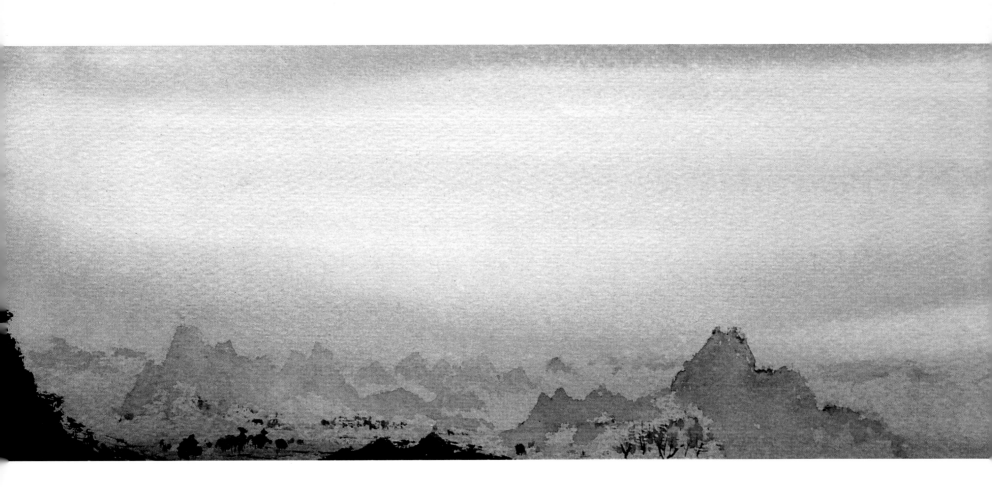

道法自然（1983）：參悟天地……

隨想二十五　　天地有法，畫亦從之。創作過程，可以是人法地、地法天、天法道、道法自然，從而在不同層次，領悟藝道之真諦。

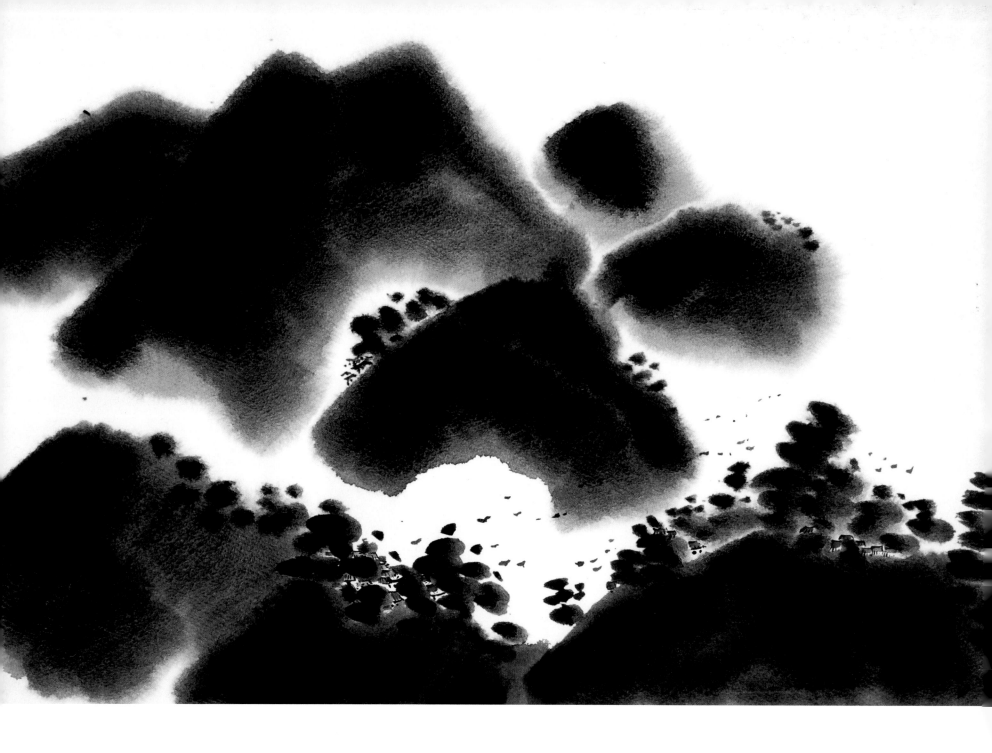

重爲輕根（1974）：相對相生……

章二十六　　重為輕根，靜為躁君。是以聖人終日行不離輜重。雖有榮觀，燕處超然。奈何萬乘之主，
　　　　　　而以身輕天下？輕則失本，躁則失君。

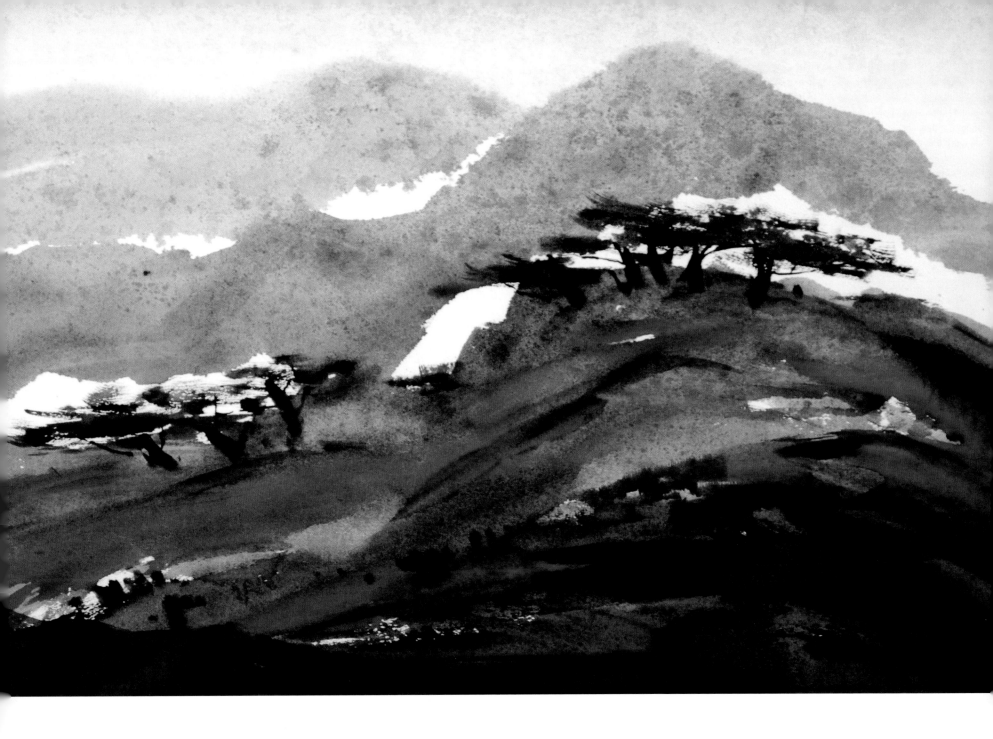

燕處超然（1981）：靜躁相生……

隨想二十六　　繪畫創作，要對輕重、靜躁、黑白的對比，巧妙安排，其中白不離黑、輕不離重、躁不離靜，構成作品的生命力。

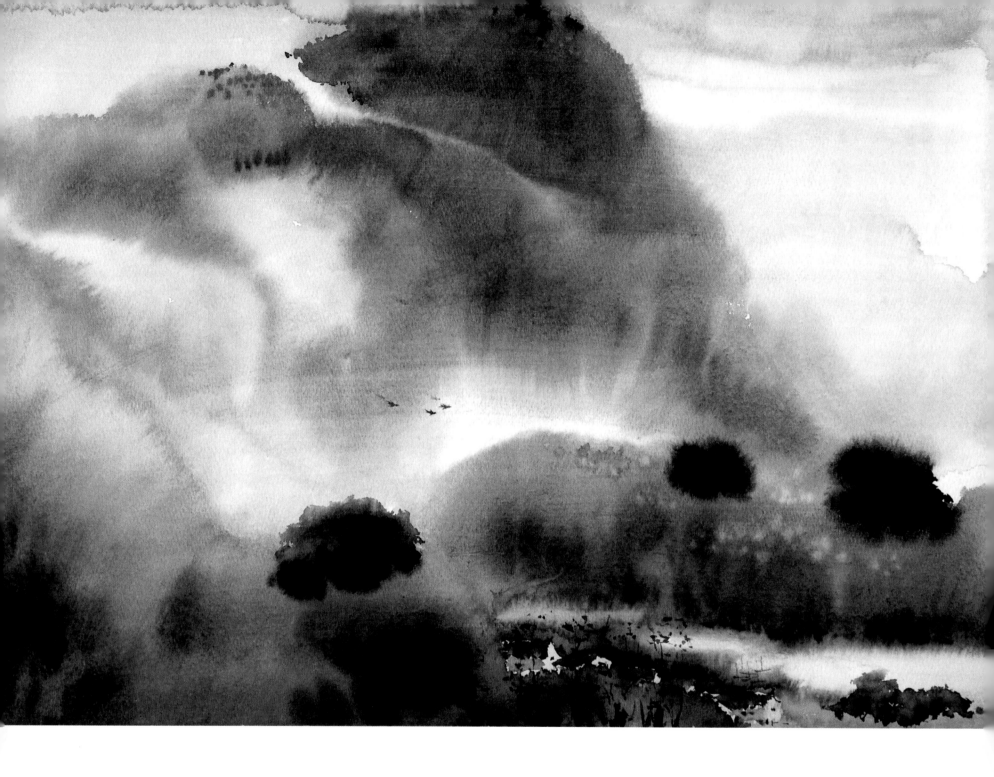

行無轍迹（1982）：無意中⋯⋯

章二十七　　善行無轍迹，善言無瑕讁；善數不用籌策；善閉無關楗而不可開，善結無繩約而不可解。是以聖人
　　　　　常善救人，故無棄人；常善救物，故無棄物。是謂襲明。故善人者，不善人之師；不善人者，善人
　　　　　之資。不貴其師，不愛其資，雖智大迷，是謂要妙。

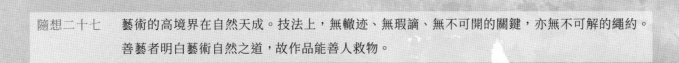

隨想二十七　　藝術的高境界在自然天成。技法上，無轍迹、無瑕讁、無不可開的關鍵，亦無不可解的繩約。
善藝者明白藝術自然之道，故作品能善人救物。

爲天下谿（1983）：迎初日……

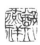

章二十八　知其雄，守其雌，爲天下谿。爲天下谿，常德不離，復歸於嬰兒。知其白，守其黑，爲天下式。爲天下式，常德不忒，復歸於無極。知其榮，守其辱，爲天下谷。爲天下谷，常德乃足，復歸於樸。樸散則爲器，聖人用之，則爲官長，故大制不割。

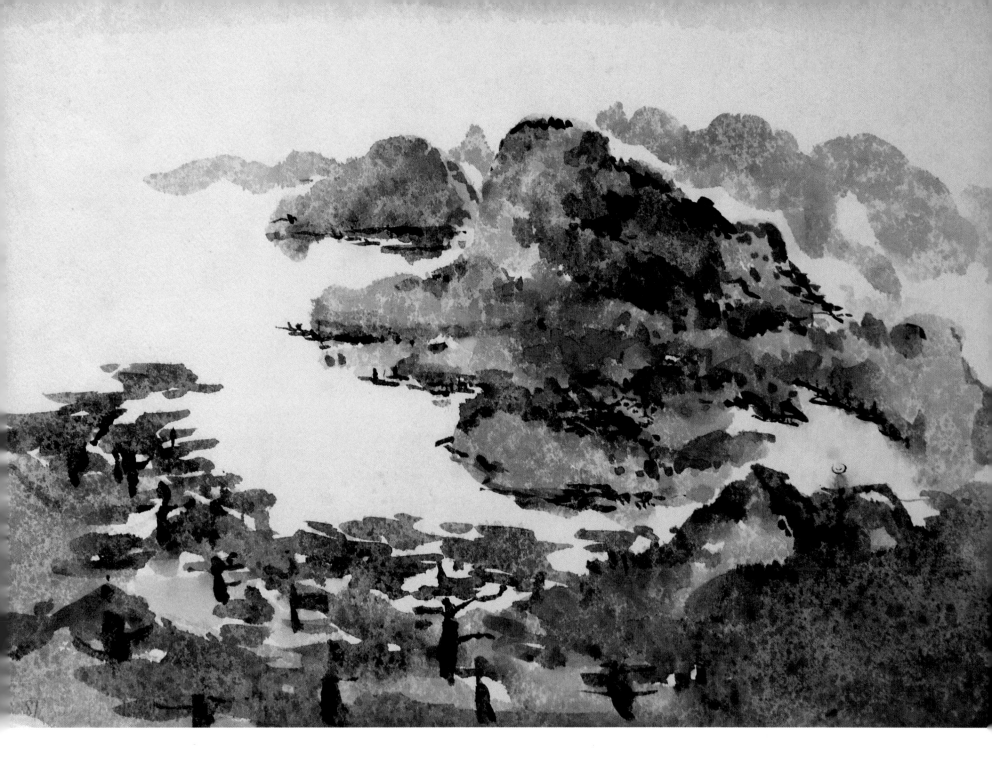

爲天下式（1981）：美麗河山⋯⋯

隨想二十八　藝術順應天道。創作上，陰陽相配，知雄守雌，知白守黑，知榮守辱，如大地之谷，兼容並蓄，生生不息。

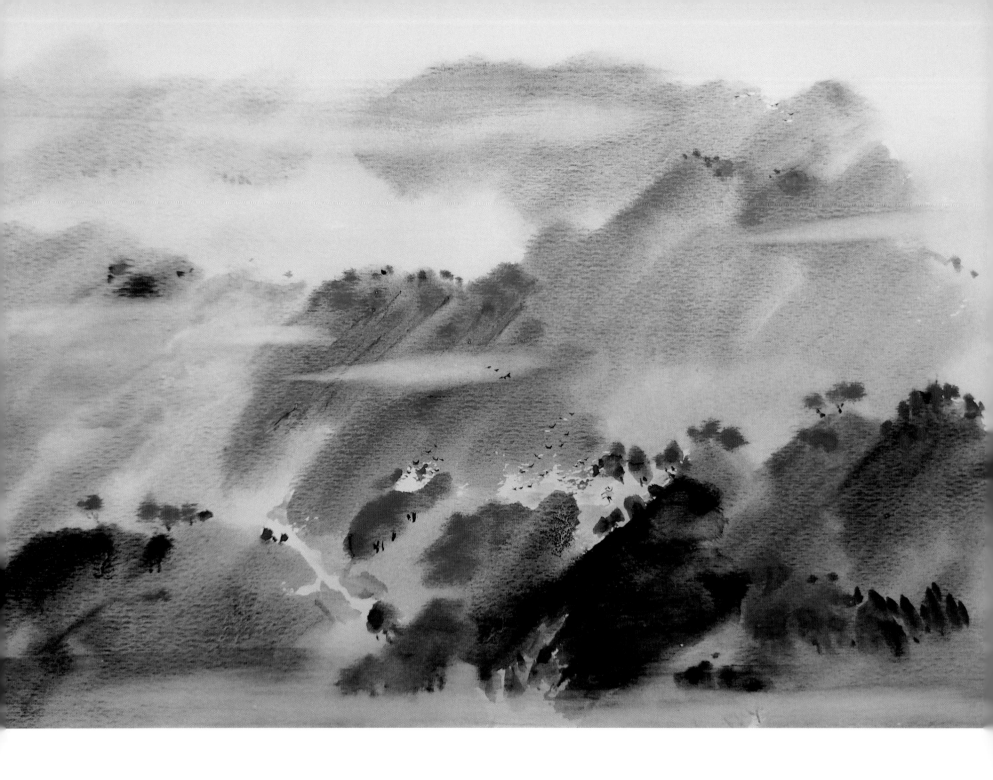

不可爲也（2020）：自然，爲者敗之……

章二十九　　　將欲取天下而為之，吾見其不得已。天下神器，不可為也，為者敗之，執者失之。故物或行或隨；或歔或吹；
　　　　　　　或強或羸；或挫或隳。是以聖人去甚，去奢，去泰。

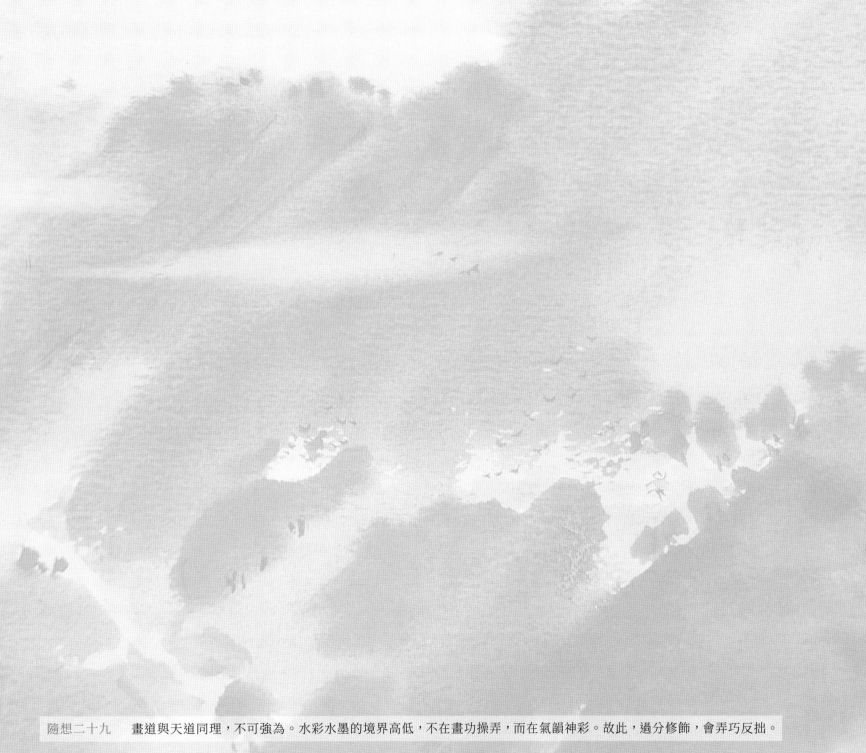

隨想二十九　　畫道與天道同理，不可強為。水彩水墨的境界高低，不在畫功操弄，而在氣韻神彩。故此，過分修飾，會弄巧反拙。

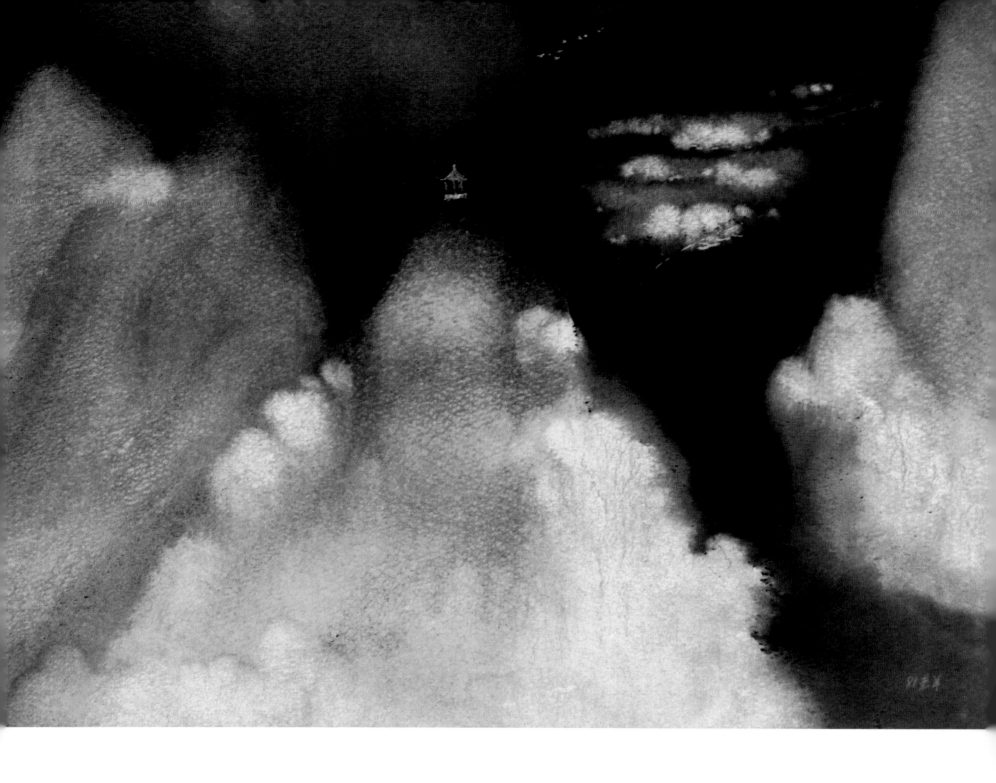

物壯則老（1981/2018）：河山，不老有道……

章三十　　以道佐人主者，不以兵強天下。其事好還。師之所處，荊棘生焉。大軍之後，必有凶年。善有果而已，不敢以取強。果而勿矜，果而勿伐，果而勿驕。果而不得已，果而勿強。物壯則老，是謂不道，不道早已。

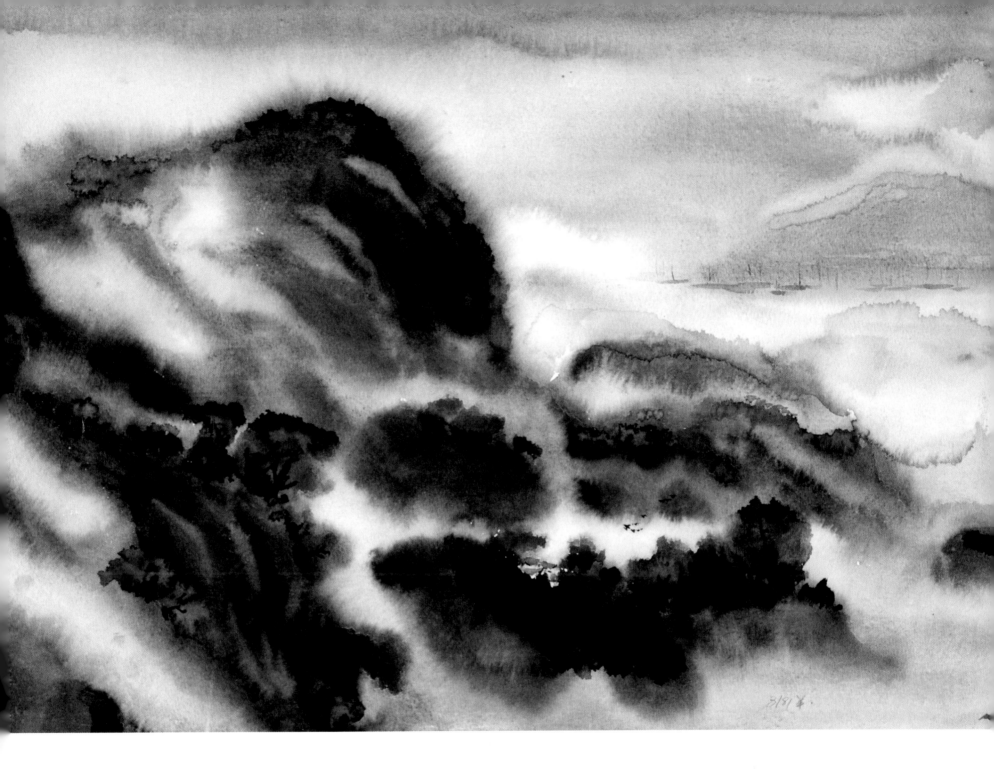

不道早已（1981）：天然意趣……

隨想三十　　創作如用兵，不在技巧強勢盡用，應貴乎得心應手，達成高端境界。過分使用技巧，反而失畫之神髓，缺天然之意趣。

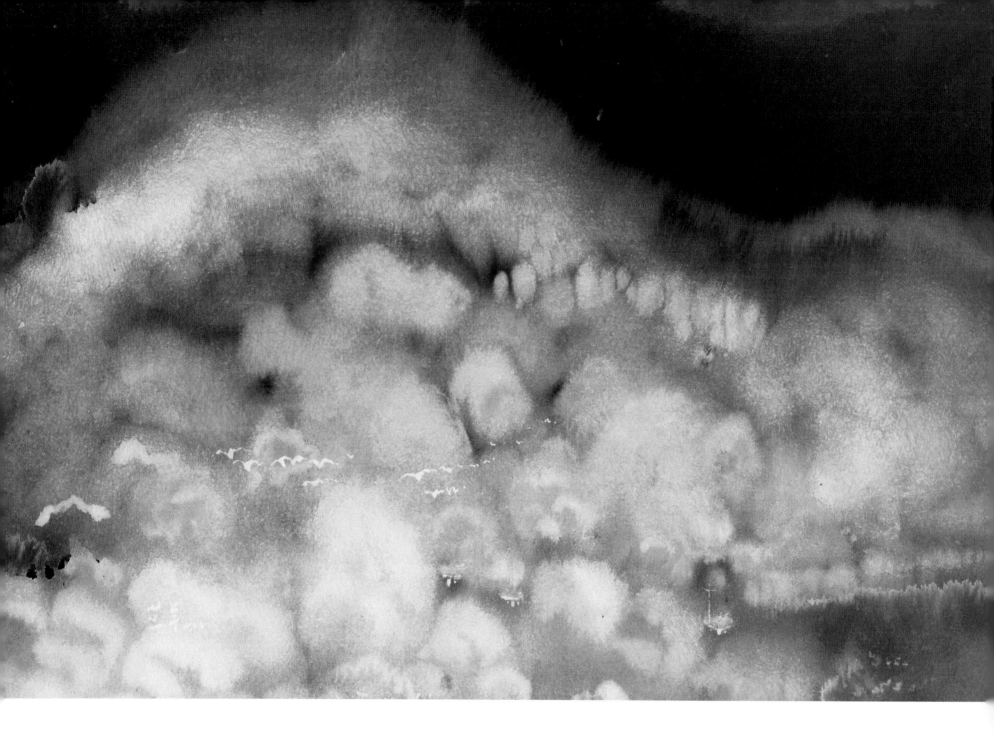

恬淡爲上（1978/2019）：迎來漫山春意……

章三十一　夫佳兵者，不祥之器，物或惡之，故有道者不處。君子居則貴左，用兵則貴右。兵者不祥之器，非君子之器，不得已而用
　　　　　之，恬淡為上。勝而不美，而美之者，是樂殺人。夫樂殺人者，則不可以得志於天下矣。吉事尚左，凶事尚右。偏將軍居左，
　　　　　上將軍居右，言以喪禮處之。殺人之眾，以哀悲泣之，戰勝以喪禮處之。

隨想三十一　與章三十相似。過度熟練的藝術技巧和布局，會欠缺原創韻味，也失去天然神趣。

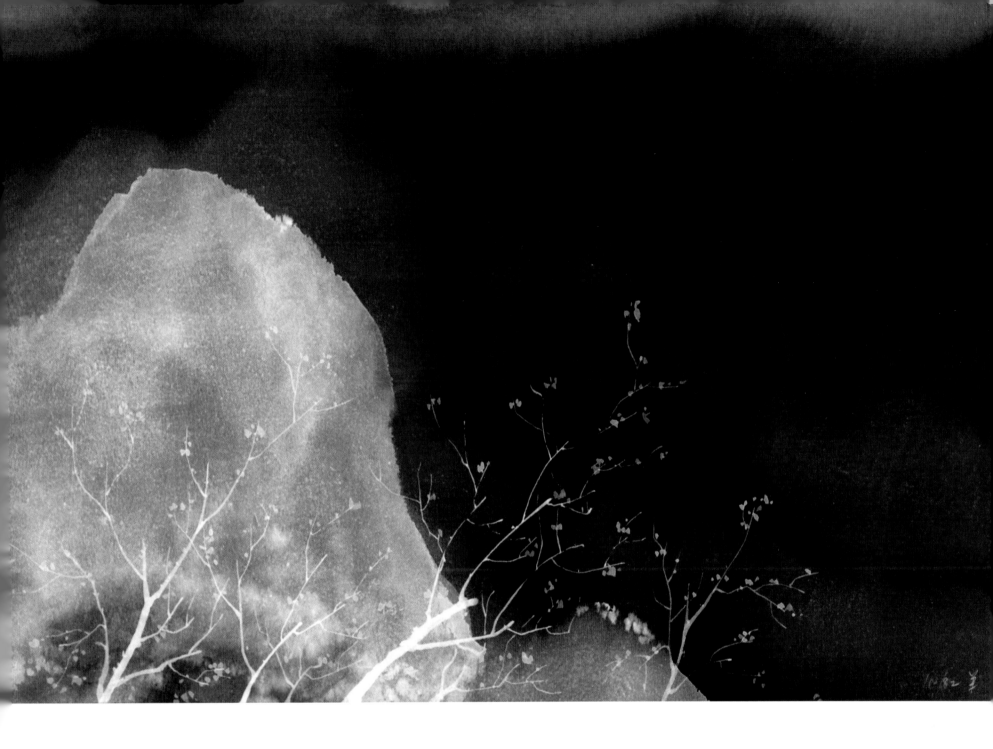

道常無名（1982/2019）：神韻天地間……

章三十二　道常無名。樸雖小，天下莫能臣也。侯王若能守之，萬物將自賓。天地相合，以降甘露，民莫之令而自均。始制有名，名亦既有，夫亦將知止，知止所以不殆。譬道之在天下，猶川谷之與江海。

隨想三十二　好的作品，不受大小限制。就算很小的作品，若得神韻，也可成上佳之作，感動人心。創作需要技巧，但避免以之為目標。作品要有神髓，而非形式，才可生生不息，如川谷之與江海。

103

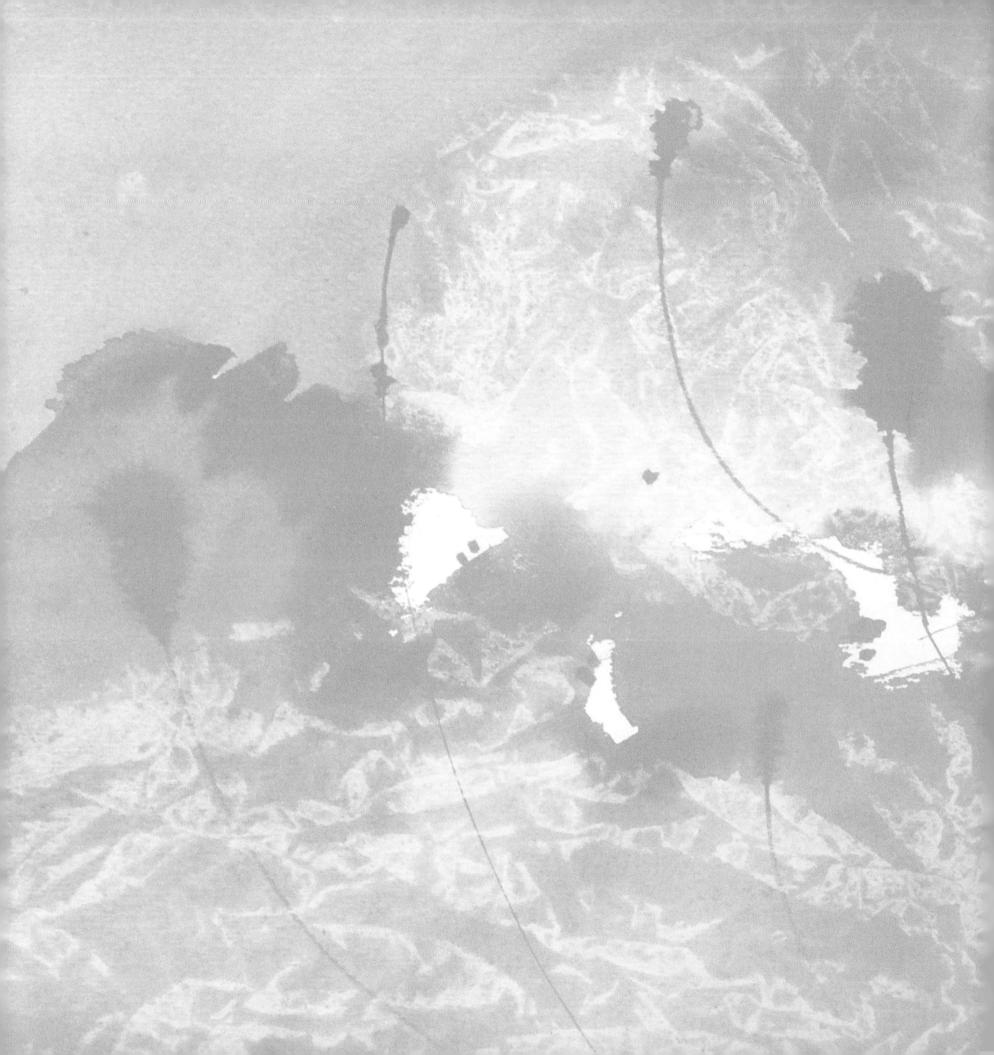

象意 系列

隨想
三十三至四十八

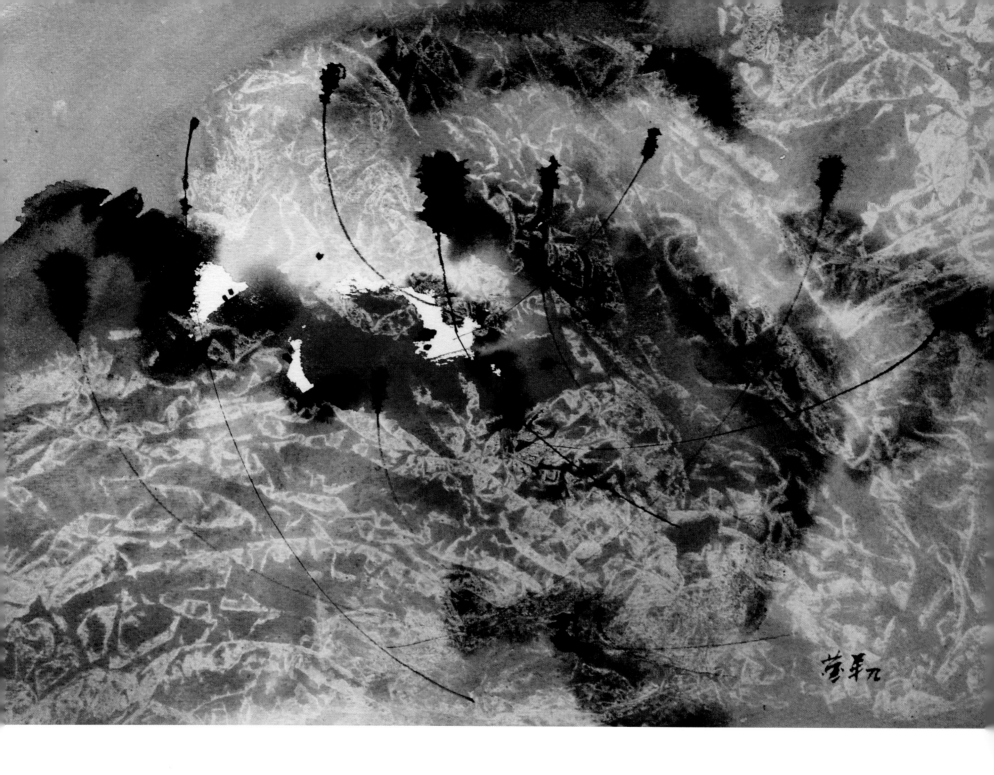

不失其所（1976）：畫道同理……

章三十三　　知人者智，自知者明。勝人者有力，自勝者強。知足者富。強行者有志。不失其所者久。死而不亡者壽。

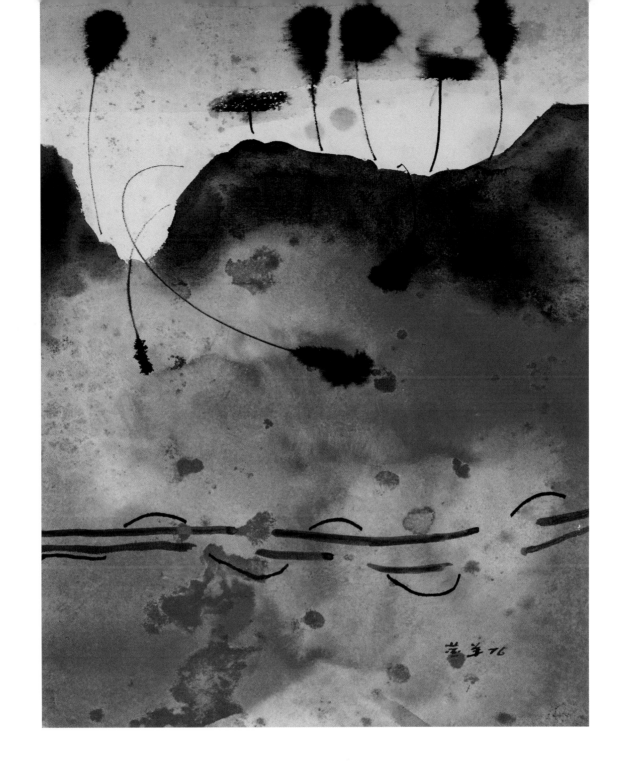

不亡者壽（1976）：自勝者強……

隨想三十三　藝者創作和他人欣賞，有「自知」及「知人」因素。自知者明，知己不知，努力學習，不斷發展，提升境界，讓創作恆
　　　　　久流傳。知人者智，明白藝道，感染他人，引起廣泛共鳴。

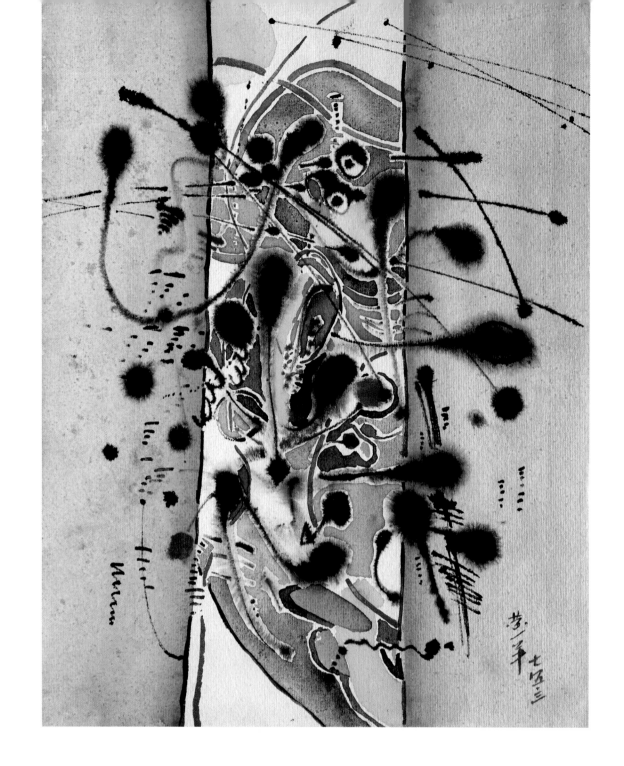

大道汎兮（1975）：恃之而生……

章三十四　　大道汎兮，其可左右。萬物恃之而生而不辭，功成不名有。衣養萬物而不為主，常無欲，可名於小；萬物歸焉，
　　　　　　而不為主，可名為大。以其終不自為大，故能成其大。

隨想三十四　　通天地之理，藝道自然而來。作品靈感，隨意而生，不受限制，而成創造力。

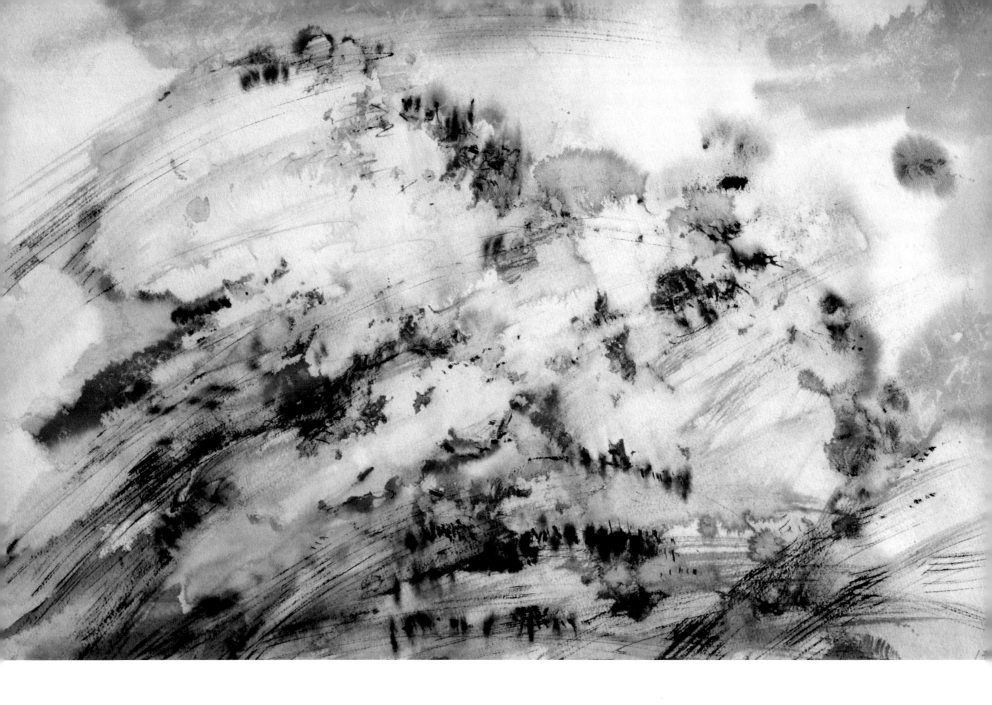

道之出口（1982）：淡乎其無味……

章三十五　　　　執大象，天下往。往而不害，安平太。樂與餌，過客止。道之出口，淡乎其無味，視之不足見，聽之不足聞，用之不足既。

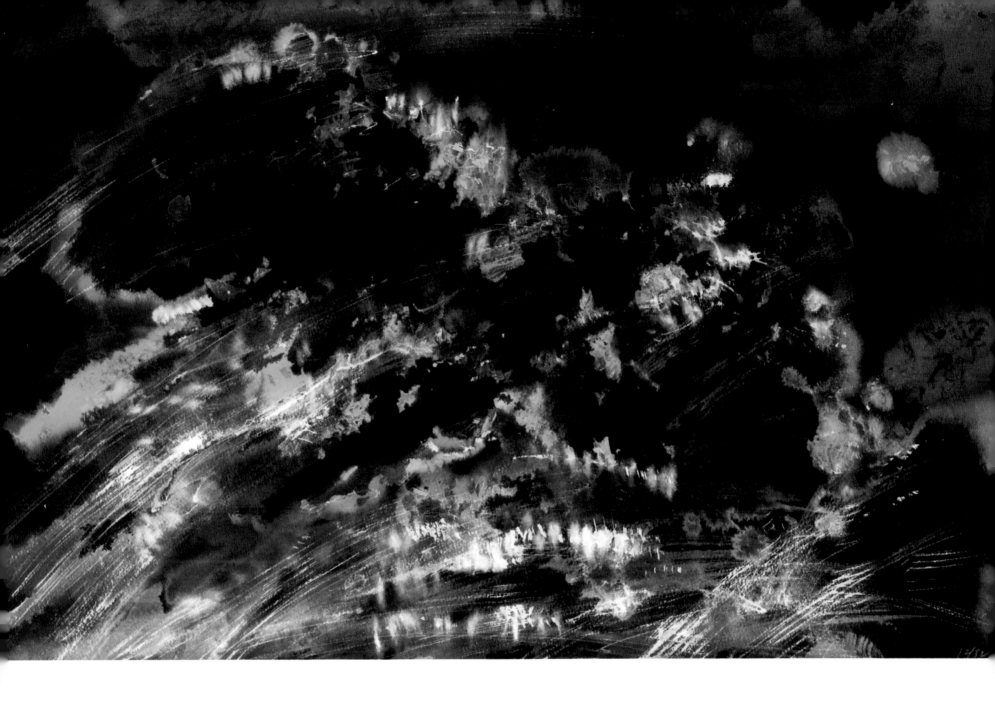

視之不見（1982/2019）：聽之不足聞……

隨想三十五　　明白畫道，創意悠然而生，畫路縱橫，佳作湧現。不需誇張胡為，亦無需譁眾取寵。道之出口，淡乎其無味，無為而無不為。

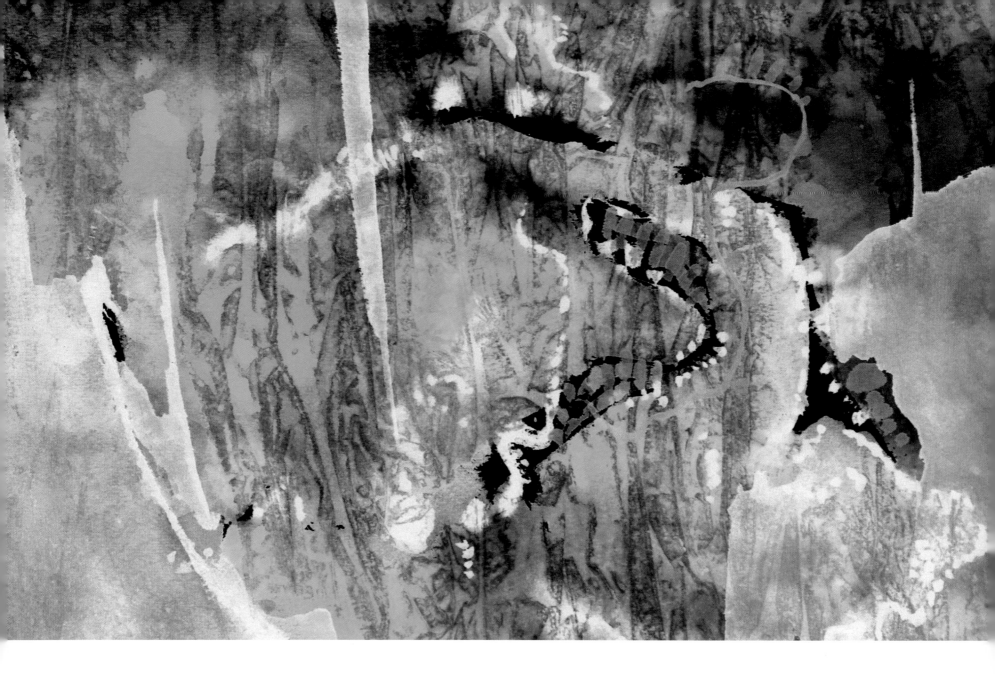

將欲歙之（1976/2019）：必固張之……

章三十六　　　將欲歙之，必固張之；將欲弱之，必固強之；將欲廢之，必固興之；將欲奪之，必固與之。是謂微明。柔
　　　　　　　弱勝剛強。魚不可脫於淵，國之利器不可以示人。

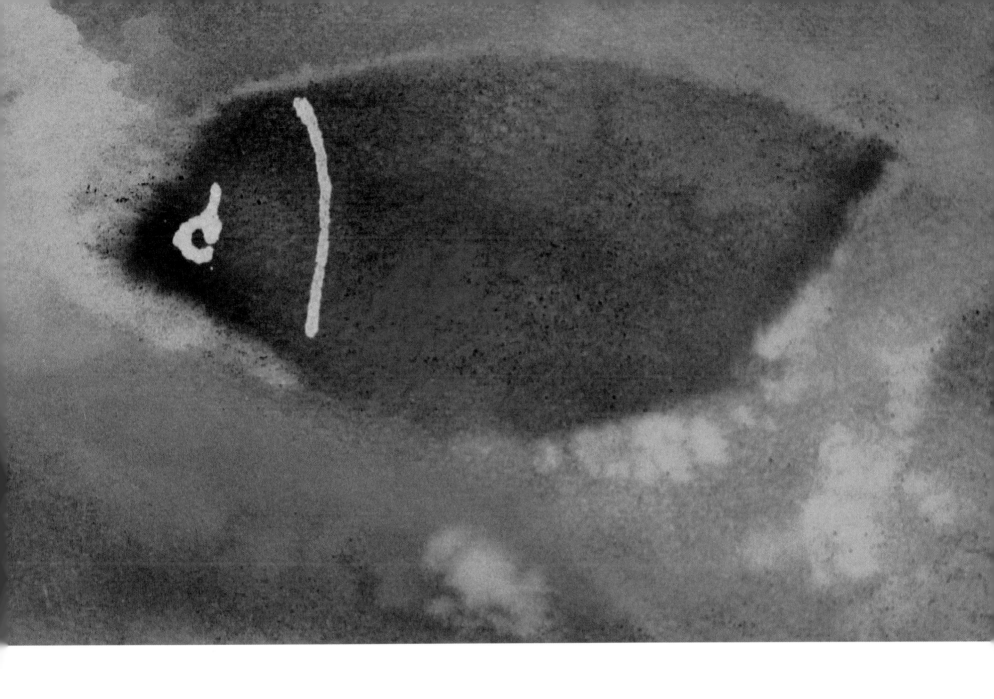

不脫於淵（1975/2019）：生態相依⋯⋯

隨想三十六　　天道運行，相對相生，例如歙張、弱強、廢興、奪與等，其間的張力變化，可表現為藝術的
　　　　　　　動態效果。單向而行，不足成藝術生態。

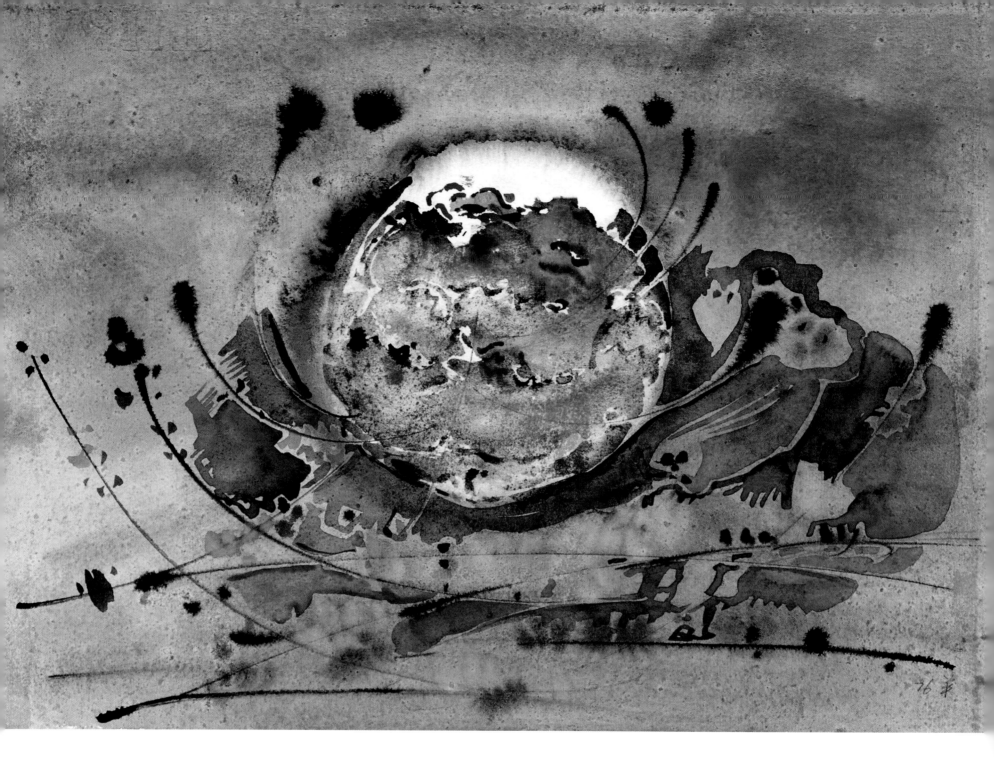

萬物自化（1976）：皆謂我自然……

章三十七　道常無為而無不為。侯王若能守之，萬物將自化。化而欲作，吾將鎮之以無名之樸。無名之
　　　　　樸，夫亦將無欲。不欲以靜，天下將自定。

隨想三十七　畫無定法，佳作自來。創作中，畫者與作品互動轉化，而成境界。故此，「畫由我畫、我由畫
　　　　　生」，無不可跨越的規限，氣度生態，自然浮現。

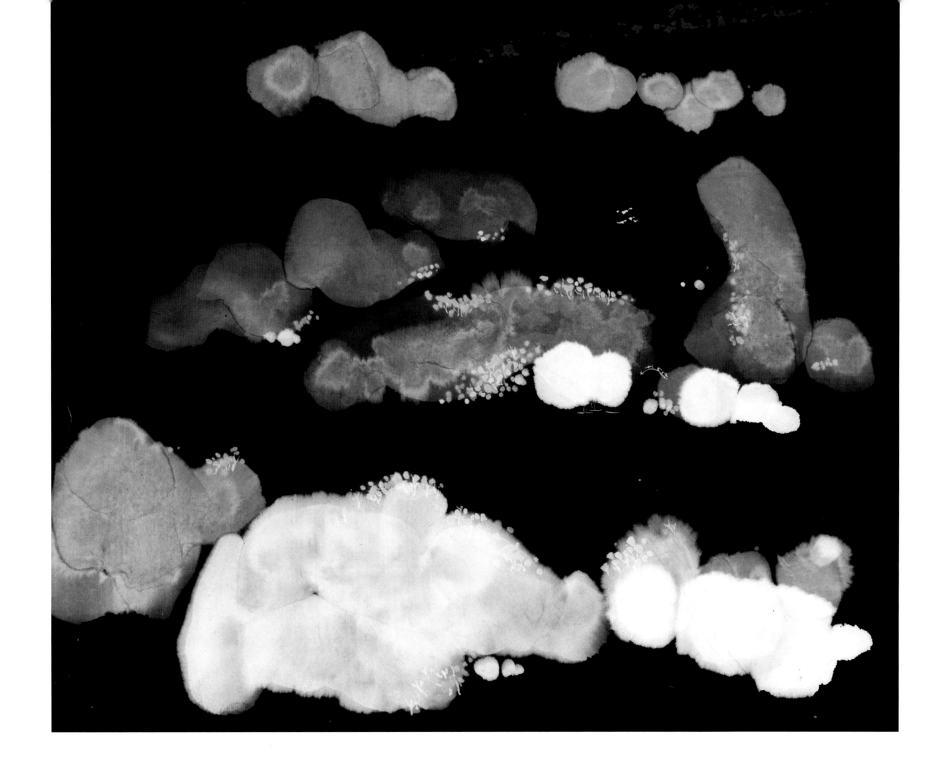

上德不德（2019）：無以爲……

章三十八　　上德不德，是以有德；下德不失德，是以無德。上德無為而無以為；下德為之而有以為。上仁為之而無以為；上義為之而
　　　　　　有以為。上禮為之而莫之應，則攘臂而扔之。故失道而後德，失德而後仁，失仁而後義，失義而後禮。夫禮者，忠信之薄，
　　　　　　而亂之首。前識者，道之華，而愚之始。是以大丈夫處其厚，不居其薄；處其實，不居其華。故去彼取此。

隨想三十八　　若喜流派之新異，隨波逐流，欠缺獨創風格，又或標奇立異，捨本逐末，難言畫道，亦非前衛。

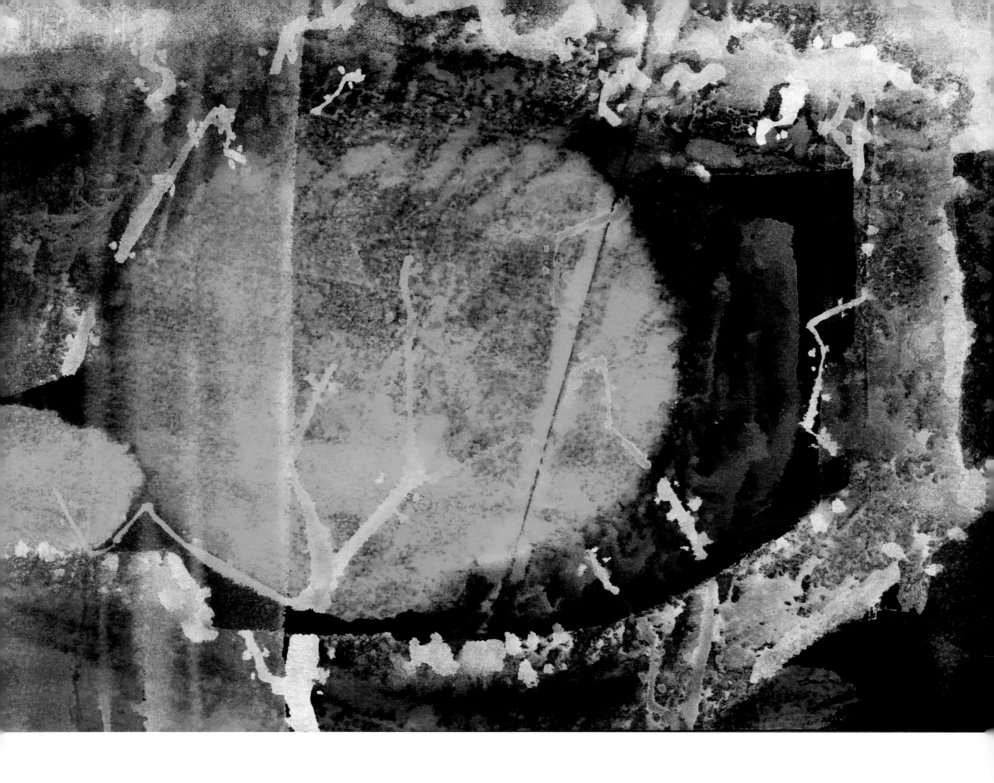

昔之得一（2019）：以清以寧……

章三十九 昔之得一者：天得一以清；地得一以寧；神得一以靈；谷得一以盈；萬物得一以生；侯王得一以為天下貞。

其致之，天無以清，將恐裂；地無以寧，將恐發；神無以靈，將恐歇；谷無以盈，將恐竭；萬物無以生，將

恐滅；侯王無以貴高將恐蹶。故貴以賤為本，高以下為基。是以侯王自稱孤、寡、不穀。此非以賤為本耶？

非乎？故致數譽無譽。不欲琭琭如玉，珞珞如石。

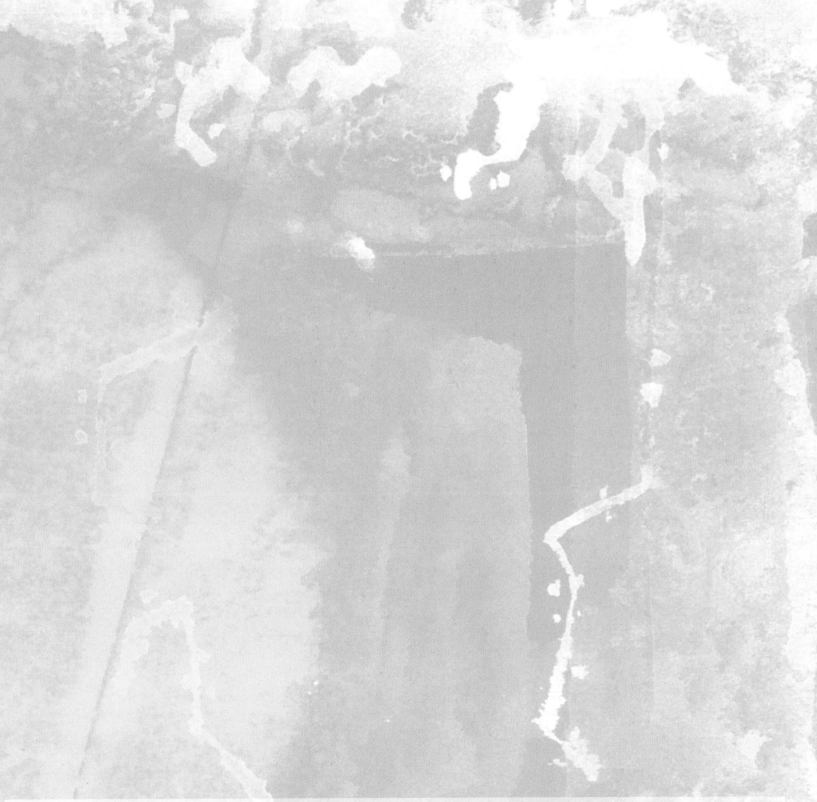

隨想三十九　天地萬物得一，以清、以寧、以靈、以盈、以生、以貞，追求安泰長存。一者，道之基本，包涵各種形態差異（例如矛盾、張力、強弱、虛實、盈缺……等）之協調、和諧、互補、統一等。藝道，可回歸天道的簡樸抱一，從而在創作上，有更多空間。

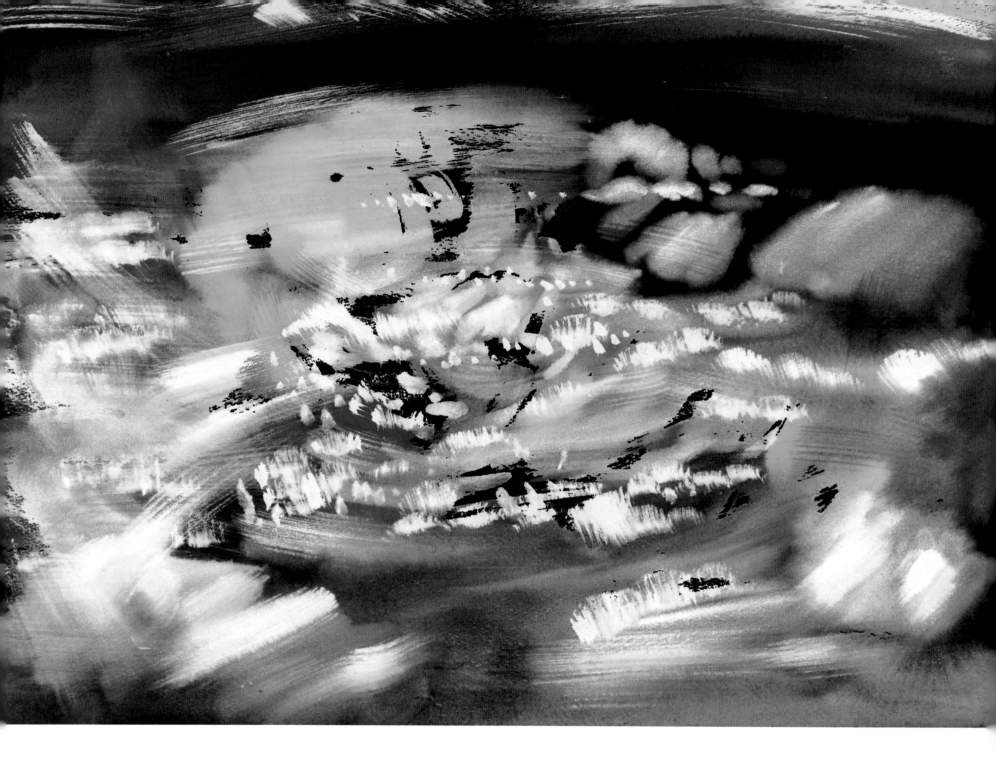

道之動（1974/2018）：有生於無……

章四十　　　　反者道之動；弱者道之用。天下萬物生於有，有生於無。

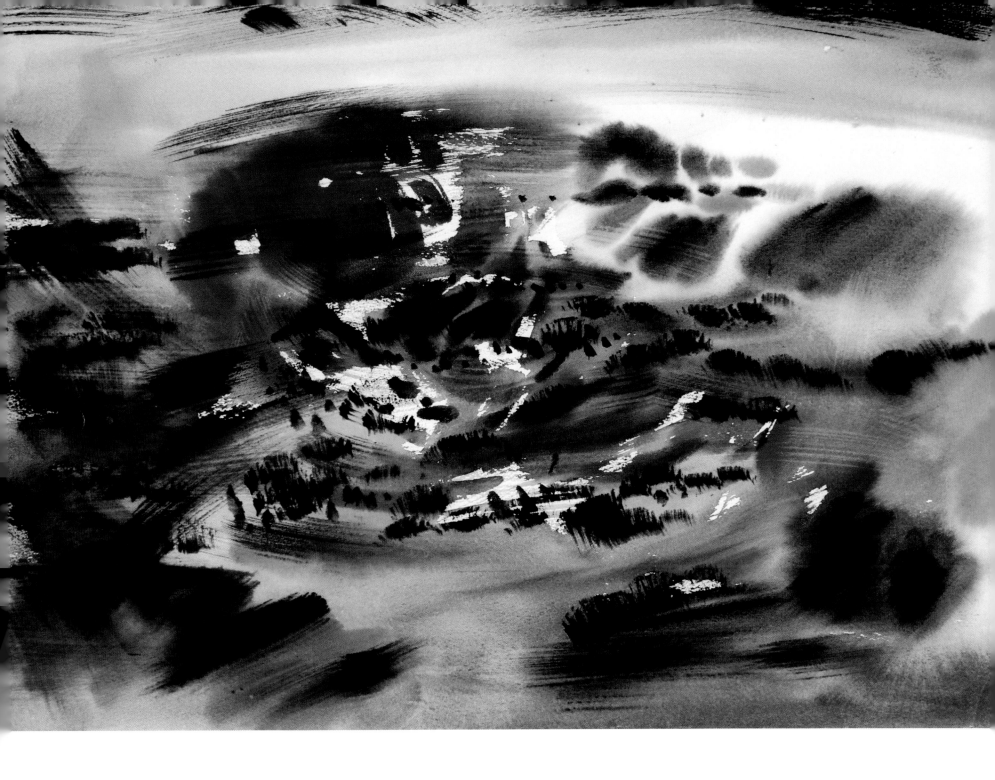

道之用（1974）：天道包容……

隨想四十　　　天道包容，正反、強弱、有無，都有正面動態的意義。用之創作，可啟發可創新，生生不絕。

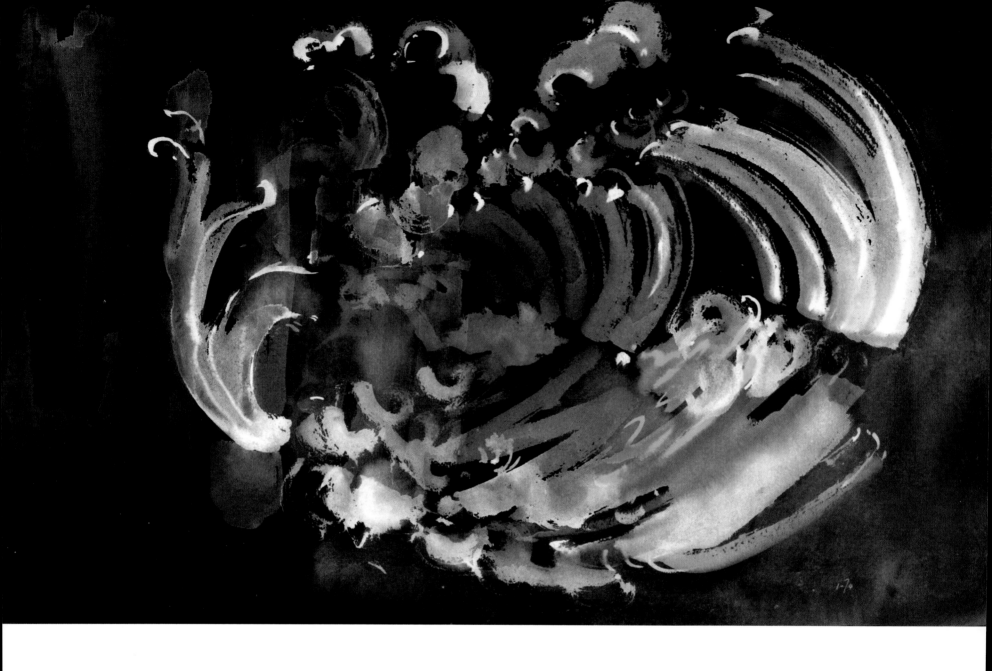

下士聞道（1974/2019）：大笑之……

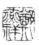

章四十一　　上士聞道，勤而行之；中士聞道，若存若亡；下士聞道，大笑之。不笑不足以為道。故建言有之：明道若昧；進道若退；夷道若纇；上
　　　　　德若谷；太白若辱；廣德若不足；建德若偷；質真若渝；大方無隅；大器晚成；大音希聲；大象無形；道隱無名。夫唯道，善貸且成。

隨想四十一　　藝者，有水平之別。功力不同，識見抱負差異頗大。高境界的，可以是「質真若渝；大方無隅；大器晚成；大音希聲；大
　　　　　象無形；道隱無名」，超越世俗的識見。故此，善藝者聞道，勤而行之，不會一笑置之。

120

三生萬物（2019）：沖氣爲和⋯⋯

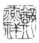

章四十二　　道生一，一生二，二生三，三生萬物。萬物負陰而抱陽，沖氣以為和。人之所惡，唯孤、寡、不穀，而王公以為稱。故物或損之而益，或益之而損。人之所教，我亦教之。強梁者不得其死，吾將以為教父。

隨想四十二　　藝術創作，蘊含負陰抱陽的動態。有時，提升陰柔的表現，反有助整體陽剛的視覺氛圍。有時，加強的部分，會得出貶低的反效果。故創作時，要調協陰陽、體現相對相生。

無有入無間（2018）：無限想像……

章四十三　　　天下之至柔，馳騁天下之至堅。無有入無間，吾是以知無為之有益。不言之教，無為之益，天下希及之。

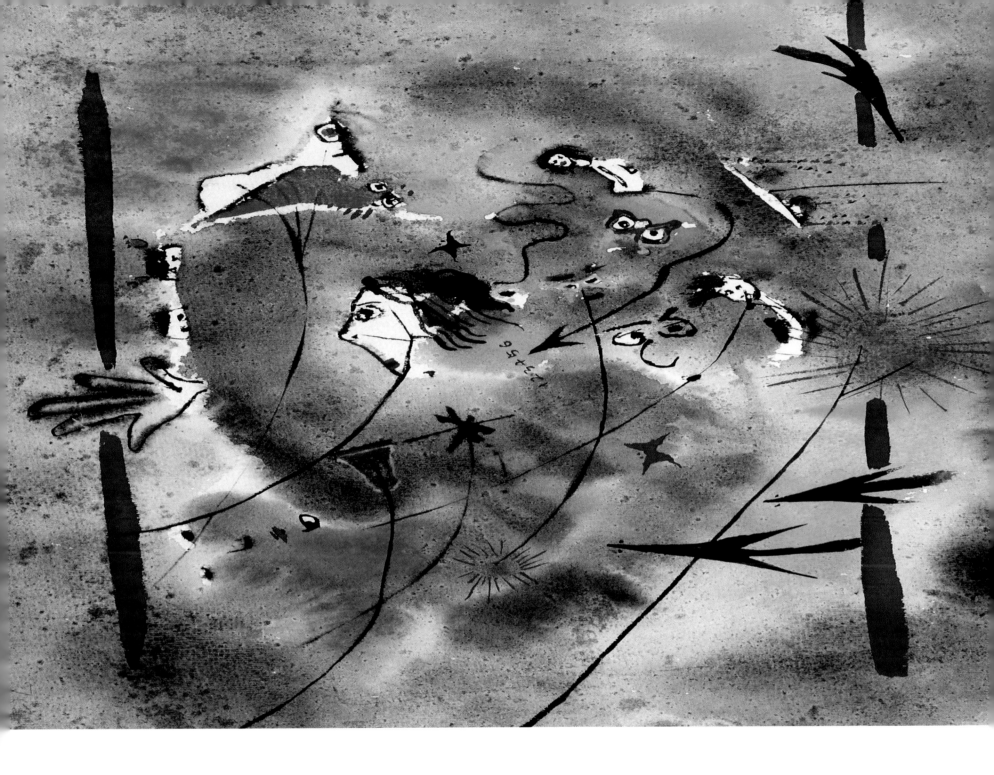

天下至柔（1975）：不言之教……

隨想四十三　　有與無，一體兩面，有之以為利，無之以為用，畫道上並不矛盾。故可用最柔弱的力量，駕馭最堅強的實體，「無有入無間」，水滴石穿。佳作，不在多繪多彩，而是「不言之教」，為無為而無不為。

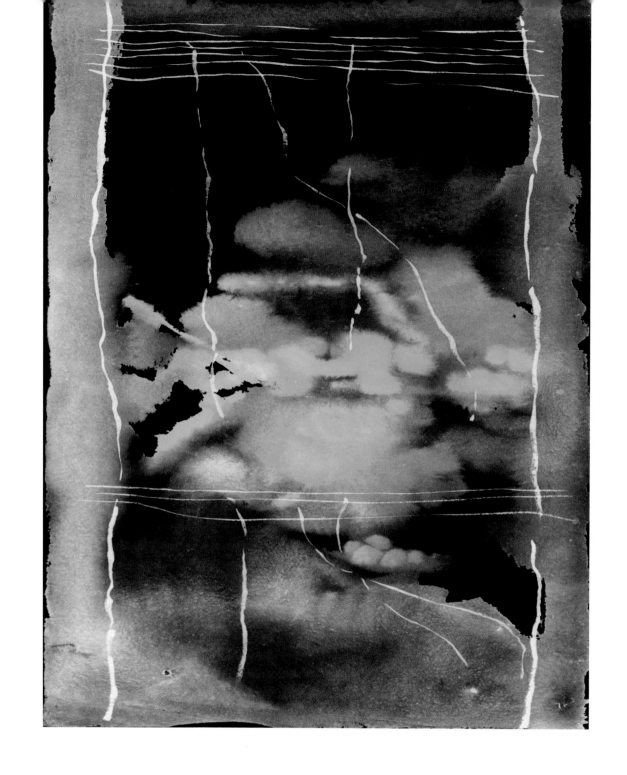

知止不殆（2019）：外望⋯⋯

章四十四　　名與身孰親？身與貨孰多？得與亡孰病？是故甚愛必大費；多藏必厚亡。知足不辱，知止不殆，可以長久。

隨想四十四　　財物名利，不宜過分厚愛而成負累。藝者要知足知止，才有人生空間，長久發展，不辱不殆。

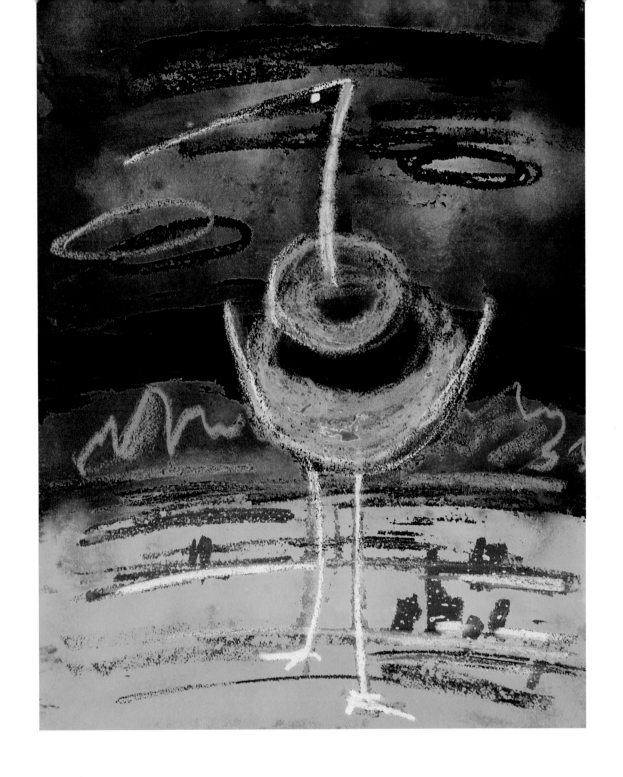

大成若缺（2019）：另一境界……

章四十五　　大成若缺，其用不弊。大盈若沖，其用不窮。大直若屈，大巧若拙，大辯若訥。躁勝寒靜勝熱。清靜為天下正。

隨想四十五　　與章四十一相似。提出另一範式，由極致角度來定義藝術境界的高超，煥然一新。最高境界看來，大成若缺，
　　　　　　　大盈若沖，大直若屈，大巧若拙，大辯若訥。

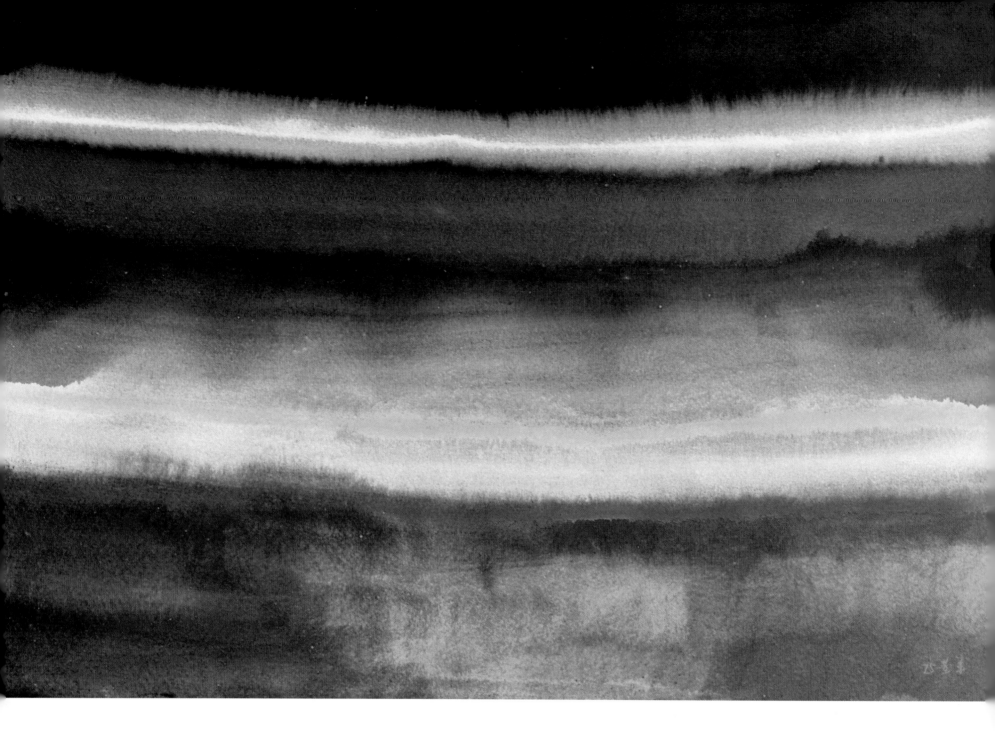

天下有道（2019）：知足常足……

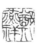

章四十六　　　天下有道，卻走馬以糞。天下無道，戎馬生於郊。禍莫大於不知足；咎莫大於欲得。故知足之足，常足矣。

天下無道（1975/2019）：咎在欲得……

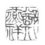

隨想四十六　　繪畫不知足，過分描繪，添加枝節，流於匠氣，失去神彩，最後不知所謂。創作有道，貴
　　　　　　　乎知足知止。若否，為者敗之，得者失之。

不出戶（2019）：不爲而成……

章四十七　　　不出戶知天下；不闚牖見天道。其出彌遠，其知彌少。是以聖人不行而知，不見而名，不爲而成。

隨想四十七　　知天道，領悟畫藝奧妙。不用四處奔波、尋師問技、徒添煩亂。善畫者明白「有之以為利，無之以為用」，創作上掌握「無
　　　　　　　為而無不為」之理，從而不行而知，不見而名，不爲而成。

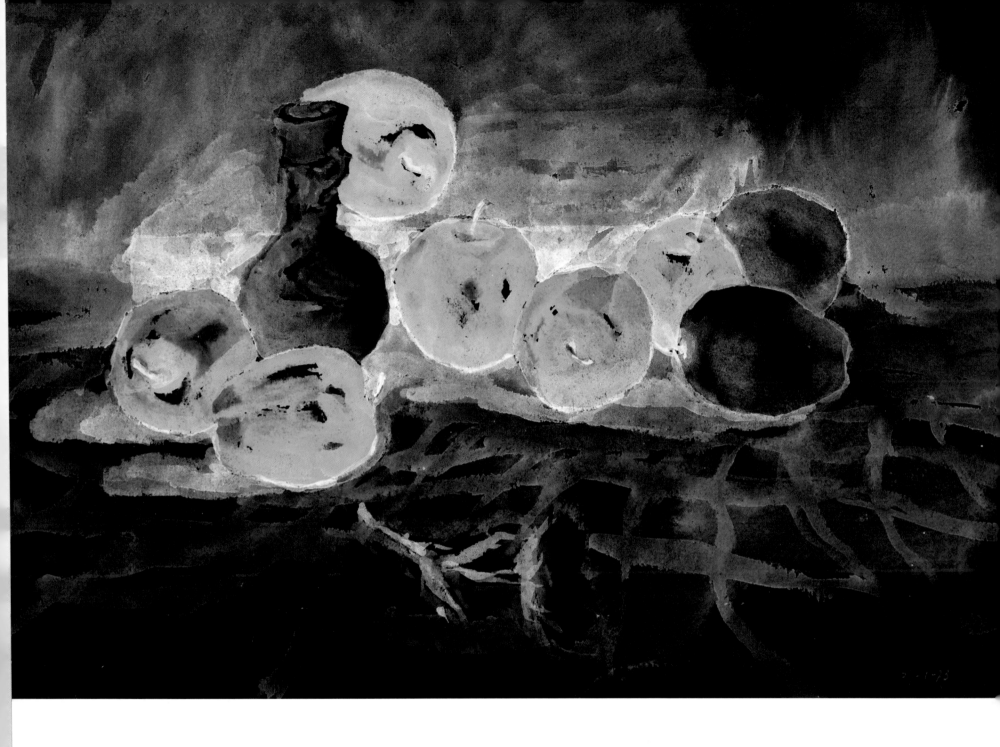

爲學日益（1973/2018）：爲道日損……

章四十八　　　爲學日益，爲道日損。損之又損，以至於無爲。無爲而無不爲。取天下常以無事，及其有事，不足以取天下。

隨想四十八　　　富啟發的逆看法。追求藝術技巧的，愈學愈多，而真正領悟的愈少。反之，追求藝道的，重視心法意念，要掌握的技巧愈
　　　　　　　　少，以至無爲而無不爲，不用強求某些畫派形式。若只知追隨某些形式，不足以成就「佳作天成」的境界。

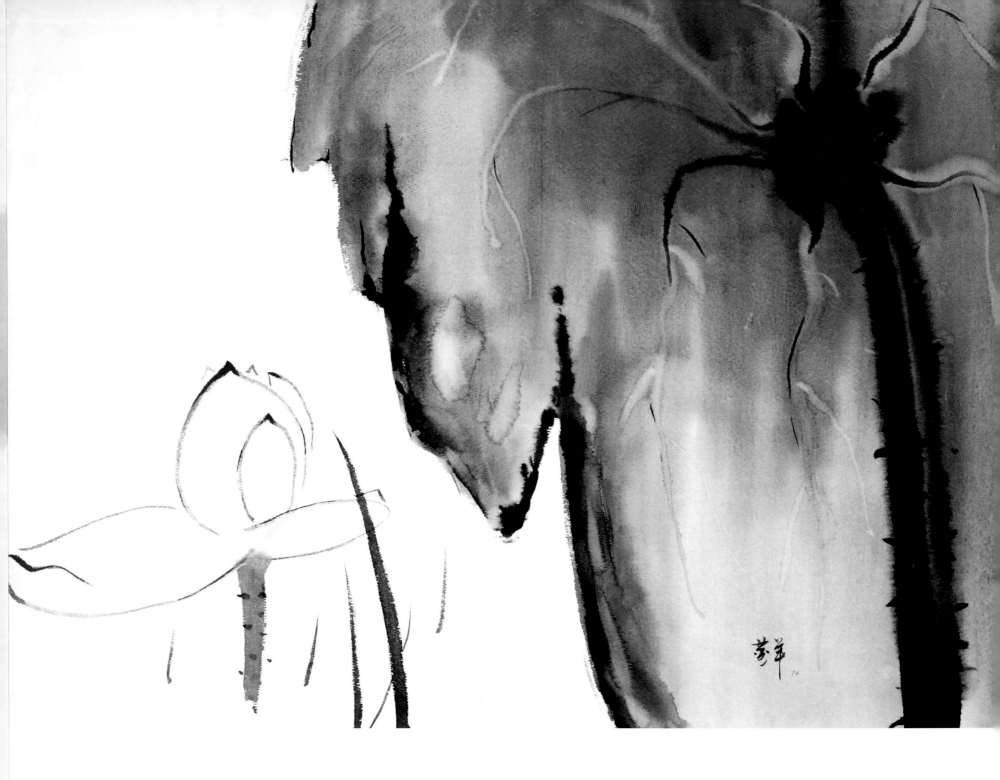

無常心（1974）：百姓心爲心……

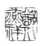

章四十九　聖人無常心，以百姓心為心。善者，吾善之；不善者，吾亦善之；德善。信者，吾信之；不信者，吾亦信之；德信。聖人在天下，歙歙為天下渾其心，百姓皆注其耳目，聖人皆孩之。

渾其心（1974）：注其耳目……

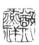

隨想四十九　藝者，胸懷廣闊，無特定的心態及模式。對不同現象，都願意開放、接收、善待，從而領受天道的內涵和啟示。

生之徒（2010）：夫何故……

章五十　　　　出生入死。生之徒，十有三；死之徒，十有三；人之生，動之死地，十有三。夫何故？以其生，生之厚。蓋聞善攝生者，
　　　　　　陸行不遇兕虎，入軍不被甲兵；兕無所投其角，虎無所措其爪，兵無所容其刃。夫何故？以其無死地。

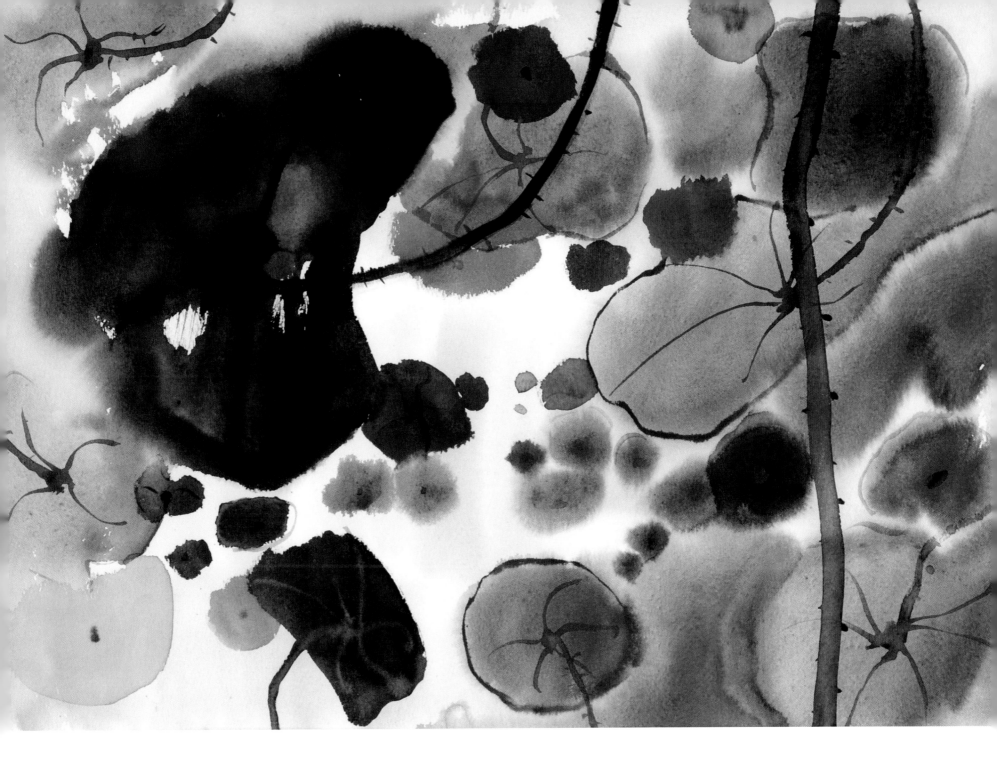

生之厚（1974）：善攝生⋯⋯

隨想五十　　　善攝生者的水平，可比擬藝者的境界，既能順應天道，開放心懷，無固定取向，亦無執着，無為而無不為，立於不滅之地。

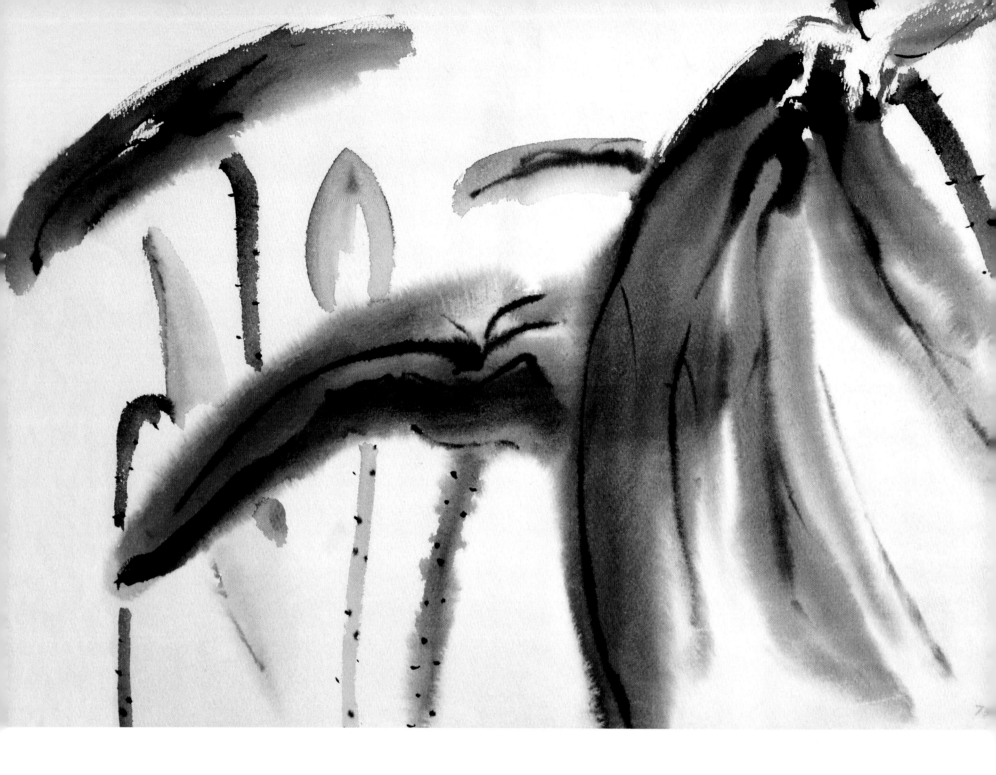

德畜之（1976）：長而不宰……

章五十一　　道生之，德畜之，物形之，勢成之。是以萬物莫不尊道而貴德。道之尊，德之貴，夫莫之命常自然。故道生之，德畜之；長之育之；亭之毒之；養之覆之。生而不有，為而不恃，長而不宰，是謂玄德。

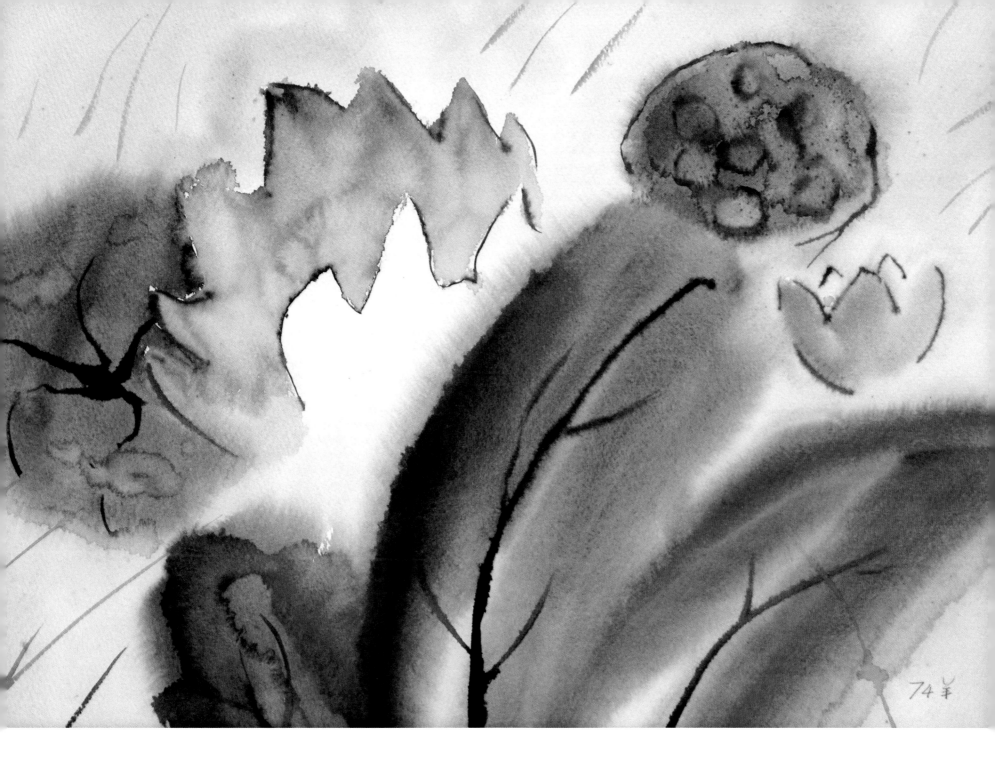

勢成之（1974）：爲而不恃……

隨想五十一　　一般藝者，困於技巧及形式的獲得，談不上藝道追求。藝術成長的歷程，包含「道生之，德畜之；長之育之；亭之毒之；養之覆之」。由於無特定的常規束縛，可養成創意的德性。

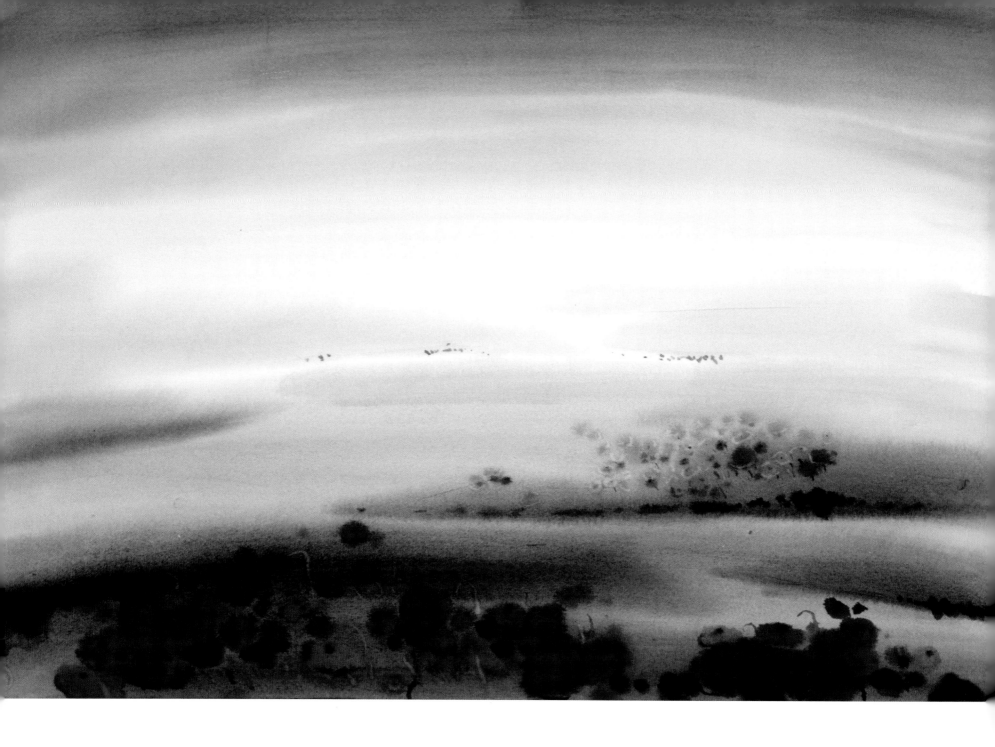

天下有始（2010）：大地蒼茫……

章五十二　天下有始，以為天下母。既得其母，以知其子，既知其子，復守其母，沒身不殆。塞其兌，閉其門，終身不勤。開其兌，濟其事，終身不救。見小曰明，守柔曰強。用其光，復歸其明，無遺身殃；是為習常。

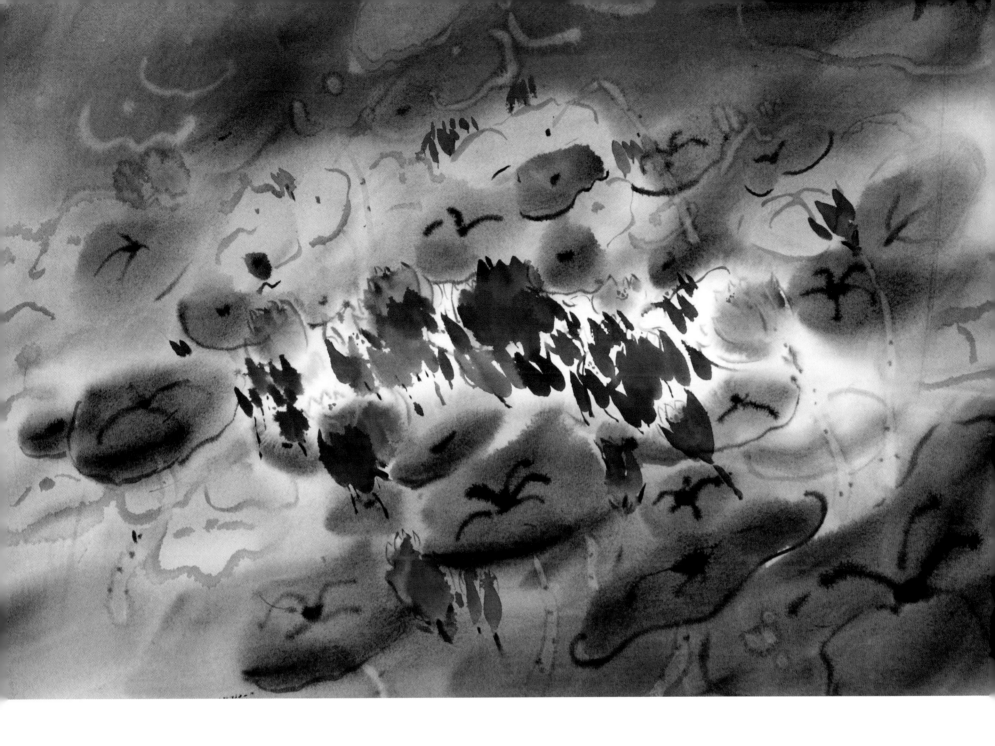

見小曰明（2010）：守柔曰強……

隨想五十二　　明藝道順天理，在創作上生生不殆。了解天下萬物的源始，才會對其發展的本性，包括藝
　　　　　　　　道之真諦、創造力成長，有所裨益，終身不止。

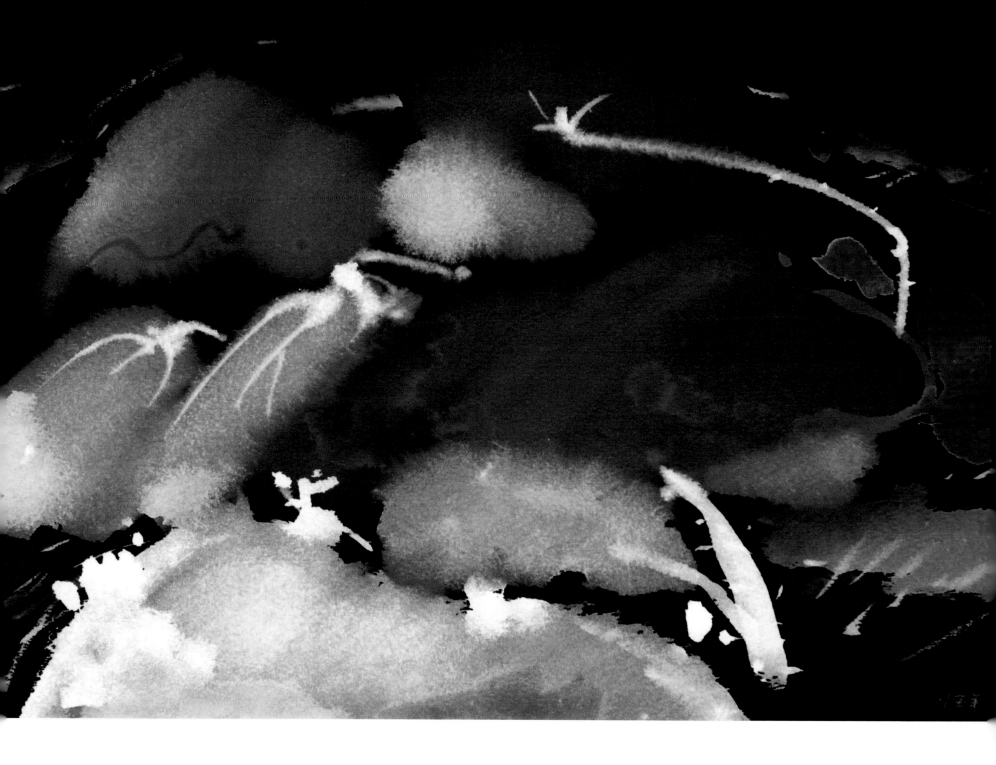

介然有知（2019）：唯施是畏……

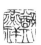

章五十三　使我介然有知，行於大道，唯施是畏。大道甚夷，而民好徑。朝甚除，田甚蕪，倉甚虛；服文綵，帶利
　　　　　劍，厭飲食，財貨有餘；是謂盜夸。非道也哉！

行於大道（2001）：自然而來……

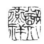

隨想五十三　　如章五十二所示，順應天道，創意自然而來。不幸，現在許多創作，在形式風格上，過
　　　　　　　分造作胡為，失去藝術神彩，流於沒落。

修之於鄉（2010/2019）：其德乃長……

章五十四　善建不拔，善抱者不脫，子孫以祭祀不輟。修之於身，其德乃真；修之於家，其德乃餘；修之於鄉，其德乃長；修之於國，其德乃豐；修之於天下，其德乃普。故以身觀身，以家觀家，以鄉觀鄉，以國觀國，以天下觀天下。吾何以知天下然哉？以此。

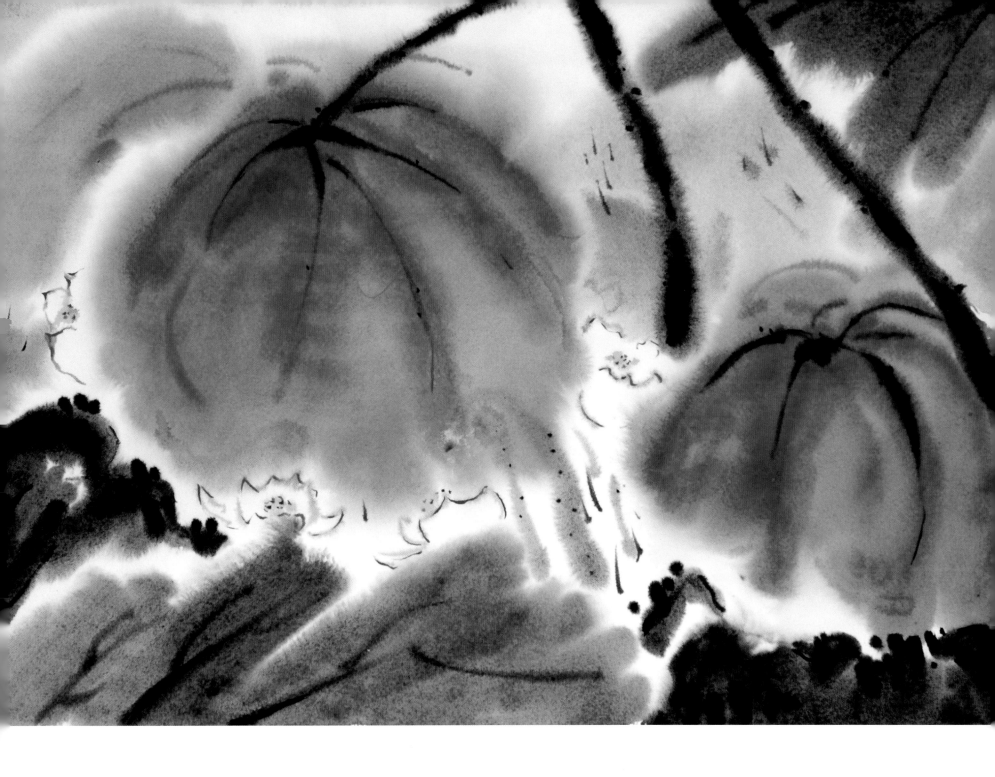

修之於身（2010）：其德乃眞……

隨想五十四　如何在畫藝上，有長久的發展？關乎畫者修養水平，由修身修家以至修國修天下，藝術抱負差異
　　　　　　很大，而創作的取向及境界，也顯著不同。

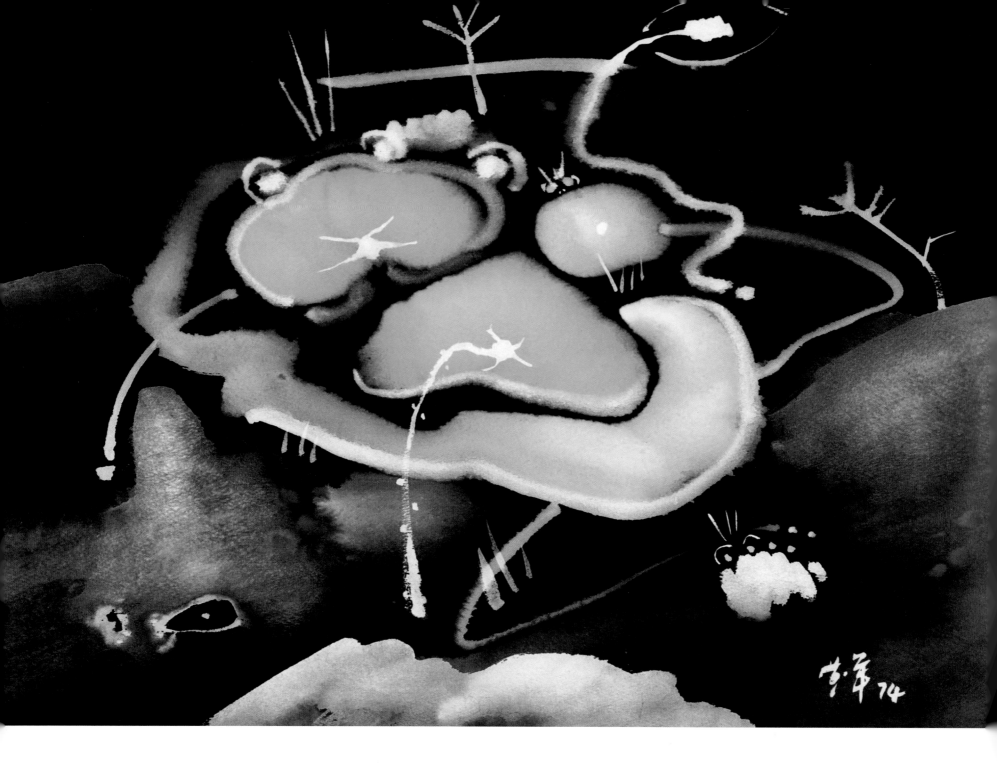

號而不嗄（1974/2019）：和之至也……

章五十五　　含德之厚，比於赤子。蜂蠆虺蛇不螫，猛獸不據，攫鳥不搏。骨弱筋柔而握固。未知牝牡之合而全作，精之至也。終日號
　　　　　　而不嗄，和之至也。知和曰常，知常曰明，益生曰祥。心使氣曰強。物壯則老，謂之不道，不道早已。

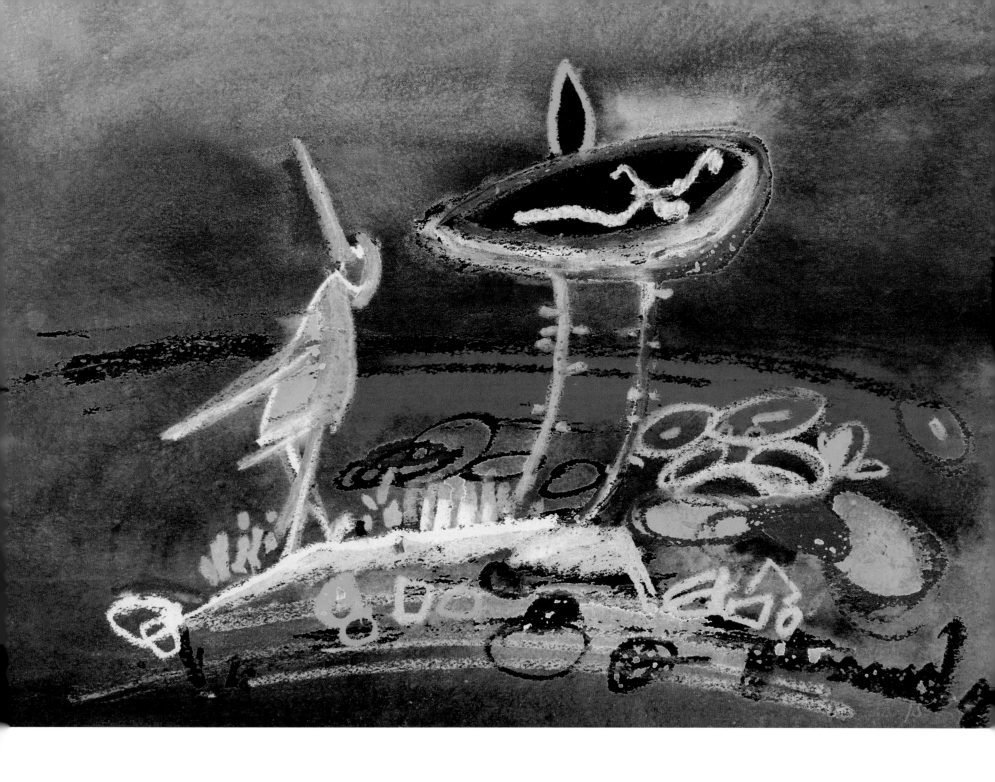

含德之厚（1975/2019）：比於赤子……

隨想五十五　藝者以身託天下，含德之厚，比於赤子。在創作上，掌握陰陽、剛柔、強弱、輕重之和合互濟，切忌過分催促，而物壯則老。

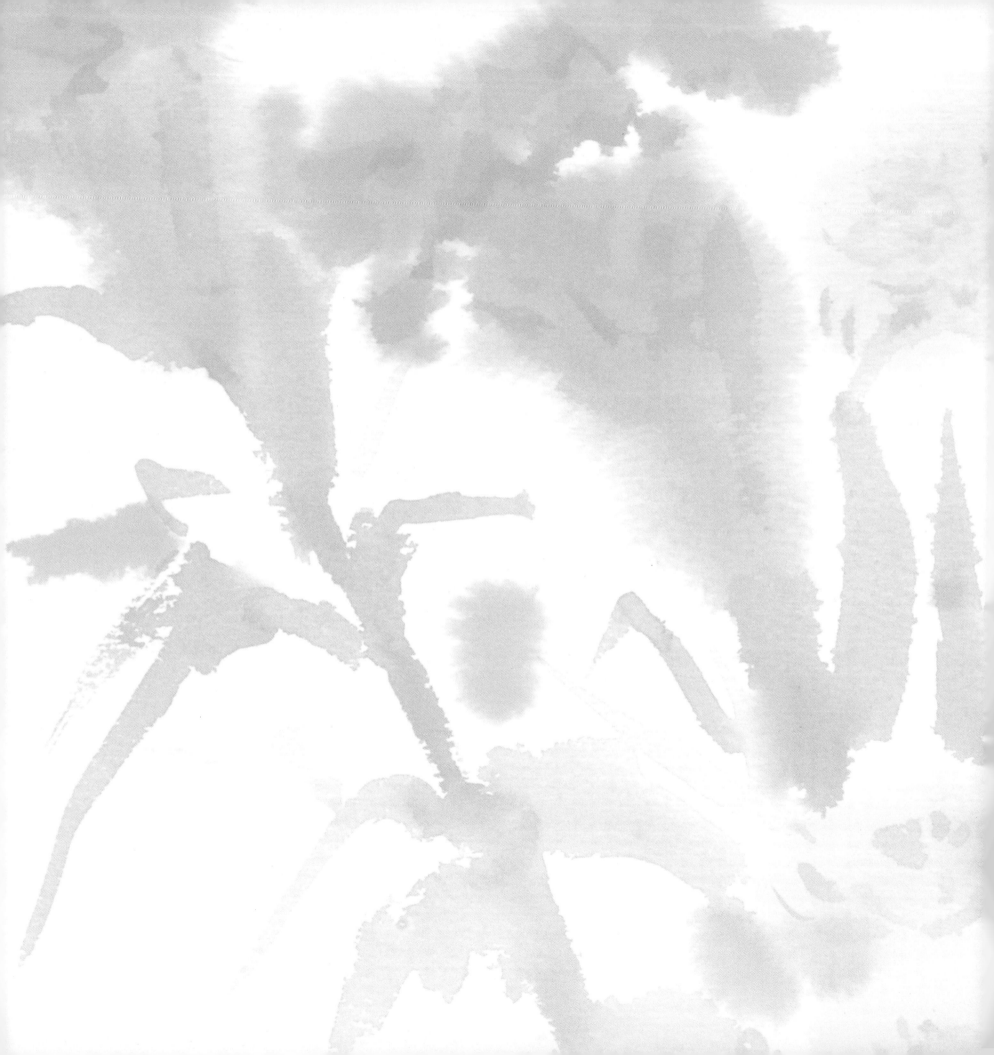

花變 系列

隨想
五十六至六十三

（五）

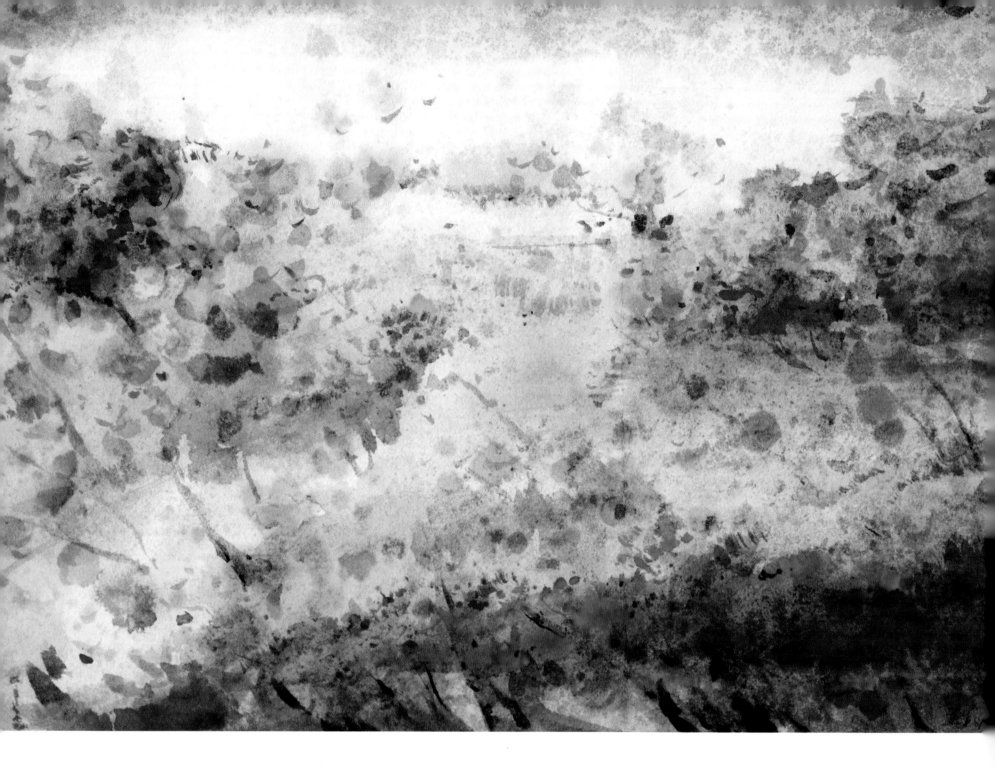

和其光（2009）：萬物合一……

章五十六　　　知者不言，言者不知。塞其兌，閉其門，挫其銳，解其分，和其光，同其塵，是謂玄同。故不可得而親，不可得而疎；不可得而利，不可得而害；不可得而貴，不可得而賤。故為天下貴。

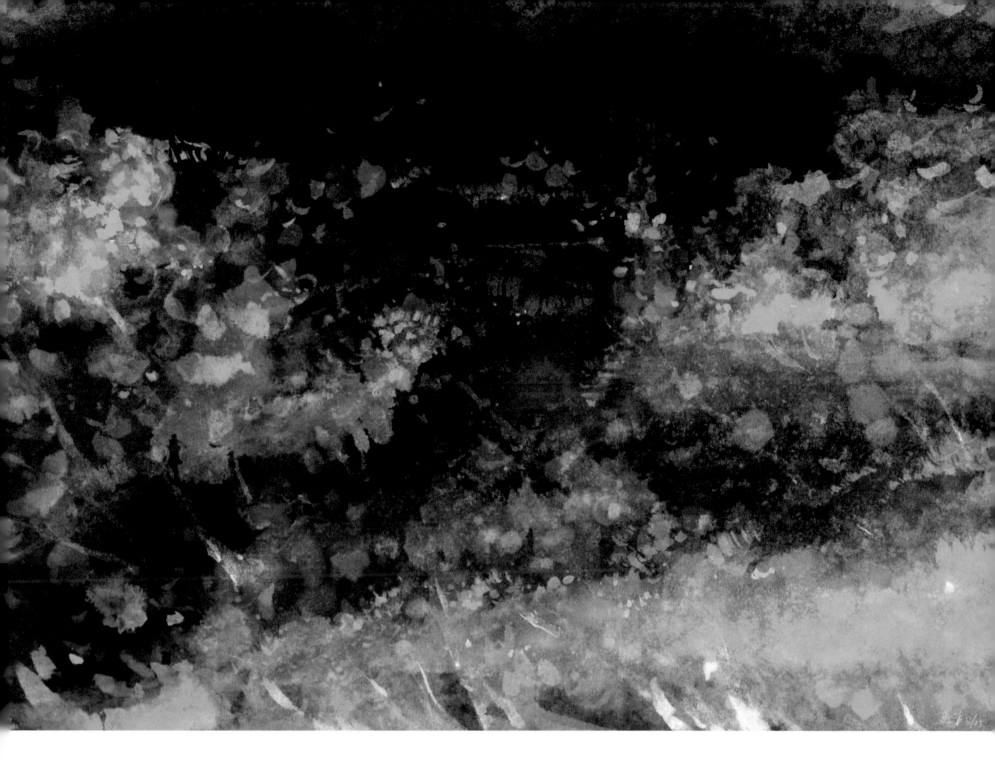

同其塵（2009/2019）：爲天下貴……

隨想五十六　藝術意念紛雜，難言何者優劣。「道可道，非常道」，不宜偏執過分，不強調親疏、利害、
　　　　　　貴賤。宜和其光同其塵，爲天下珍惜。

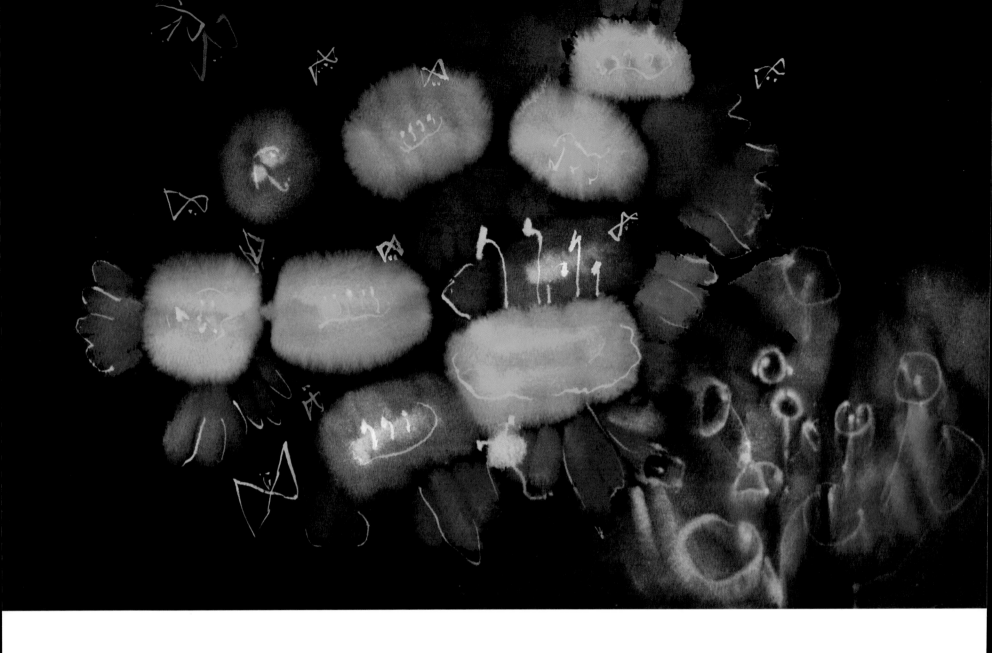

我無爲（1974/2018）：畫風如是……

章五十七　以正治國，以奇用兵，以無事取天下。吾何以知其然哉？以此：天下多忌諱，而民彌貧；民多利器，
國家滋昏；人多伎巧，奇物滋起；法令滋彰，盜賊多有。故聖人云：我無為，而民自化；我好靜，而
民自正；我無事，而民自富；我無欲，而民自樸。

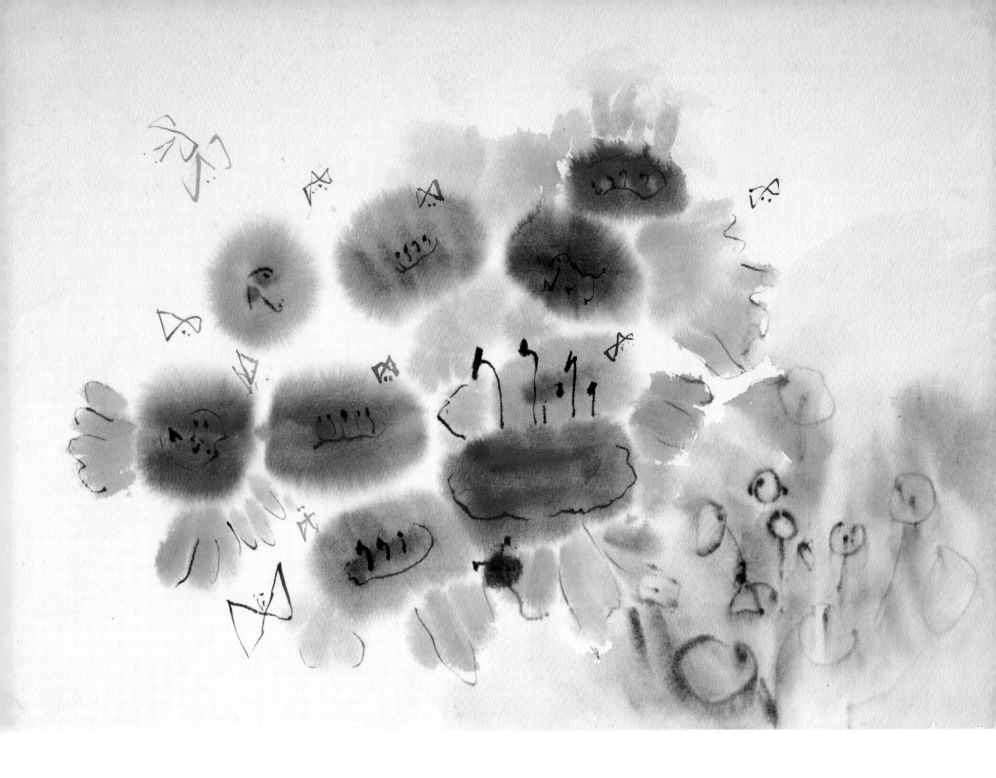

我無欲（1974）：畫感如是……

隨想五十七　治國為民，息息相依。多忌諱、多利器、多法令，則百姓愈貧困、問題愈多。在藝術，有類似生態現象：若多花巧妄作，
標奇立異，則易失去藝術的本意，很難自然歸本，亦無法達至大音希聲、大象無形的高境界。

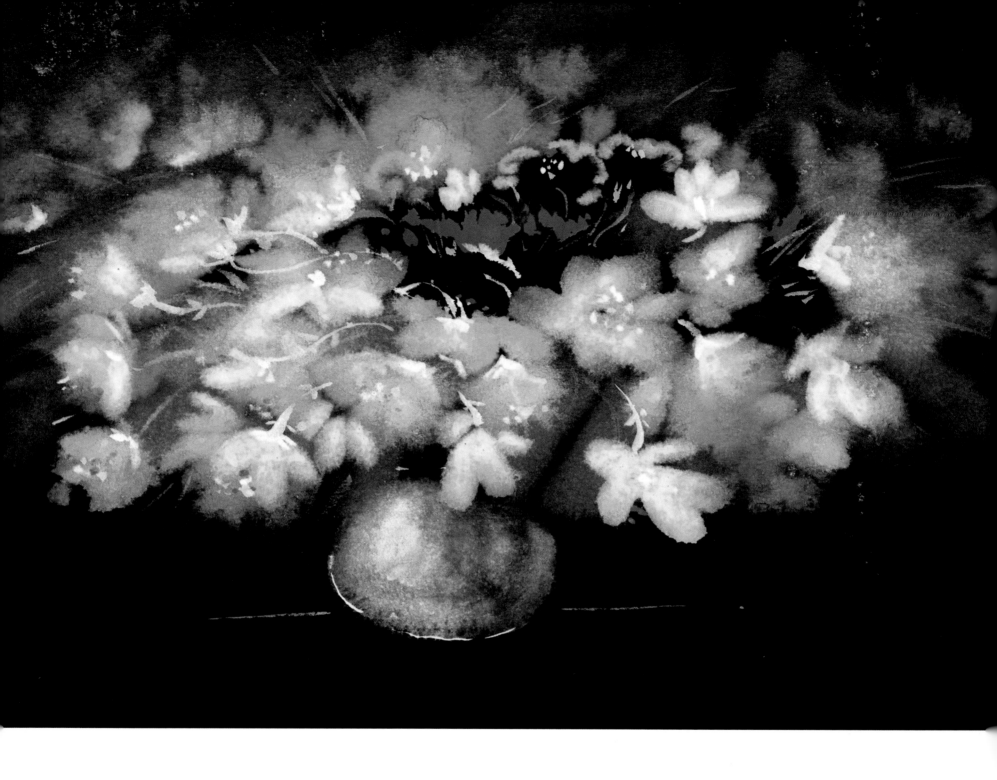

光而不燿（2001/2019）：相倚相生……

章五十八　　其政悶悶，其民淳淳；其政察察，其民缺缺。禍兮福之所倚，福兮禍之所伏。孰知其極？其無正。正復為奇，善復為妖。人之迷，其日固久。是以聖人方而不割，廉而不劌，直而不肆，光而不燿。

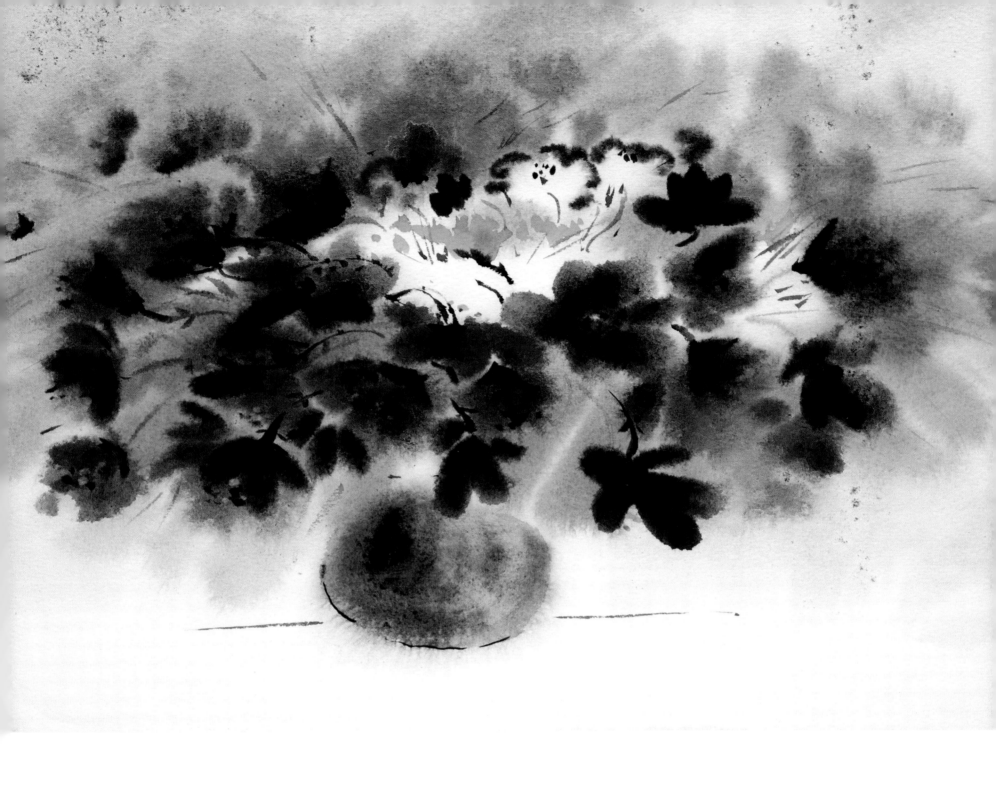

其民淳淳（2001）：生機盎然……

隨想五十八　　為政者與百姓，生態相關。在創作上，也有正反、虛實、強弱的相對性和相倚性。運用時，要恰當對比統一，創出意外的
　　　　　　　藝術效果，「方而不割，廉而不劌，直而不肆，光而不燿」。

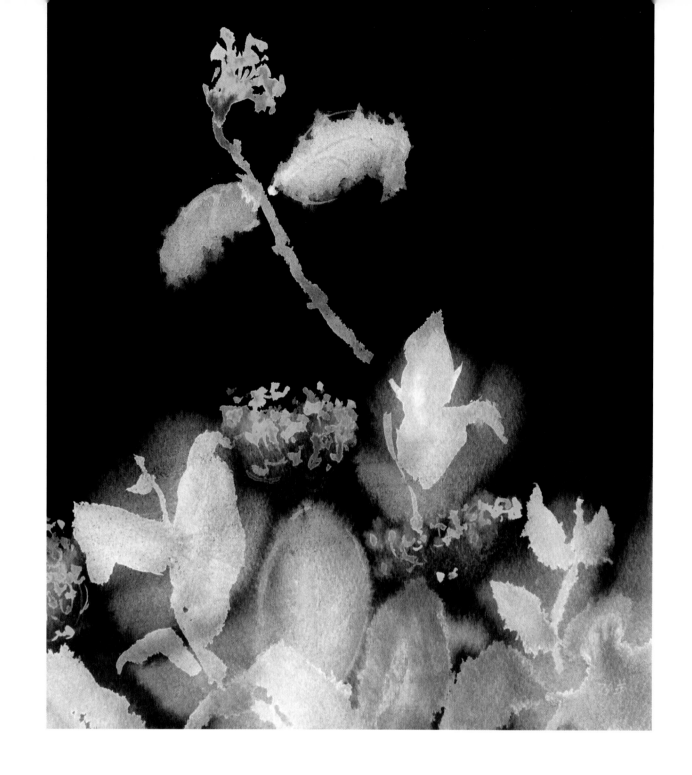

重積德（2018）：莫知其極……

章五十九　治人事天莫若嗇。夫唯嗇，是謂早服；早服謂之重積德；重積德則無不克；無不克則莫知其極；莫知其極，可以有國；有國之母，可以長久；是謂深根固柢，長生久視之道。

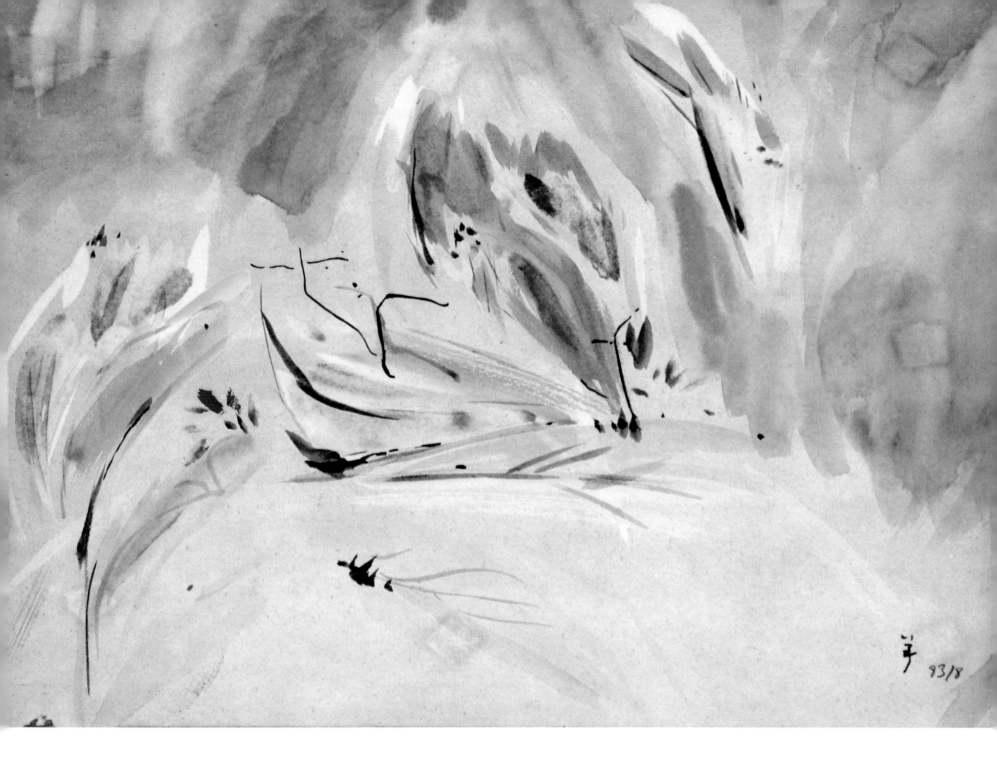

可以長久（1983）：深根固柢……

隨想五十九　　這是治人事天之道，於藝術有何啟示？創作，是藝者領悟天道藝道的過程，需要漫長的準備、累
　　　　　　　　積、學習及改變，才能植根積德，開創發展之路。

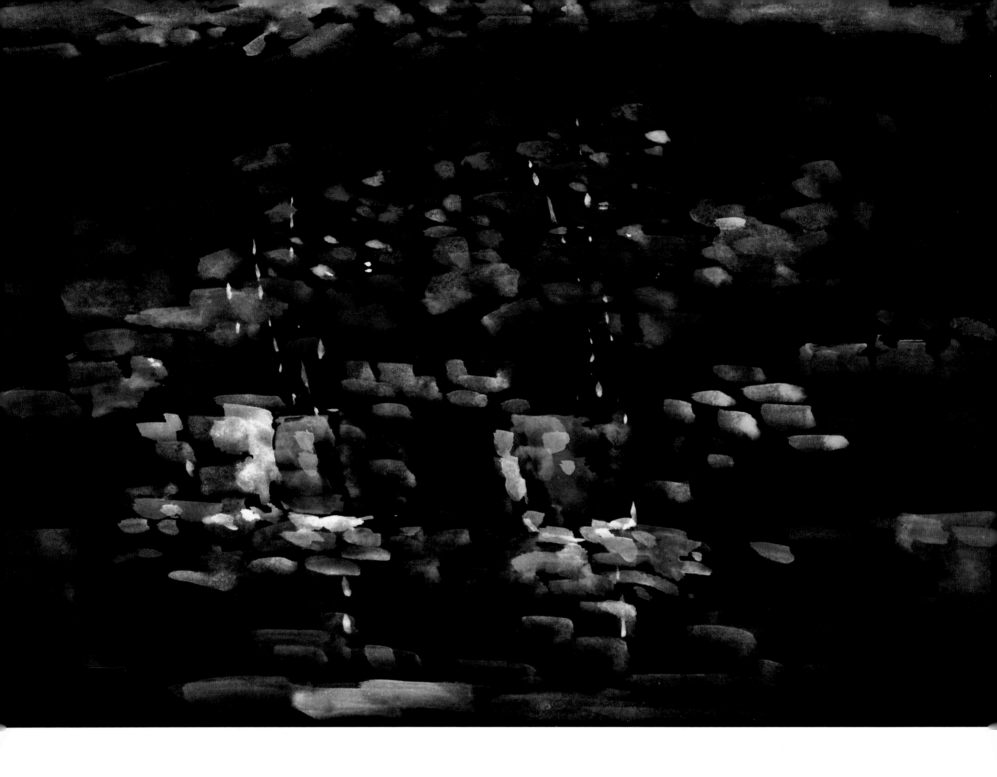

若烹小鮮（1977/2019）：創作如是……

章六十　　治大國若烹小鮮。以道莅天下，其鬼不神；非其鬼不神，其神不傷人；非其神不傷人，
　　　　　聖人亦不傷人。夫兩不相傷，故德交歸焉。

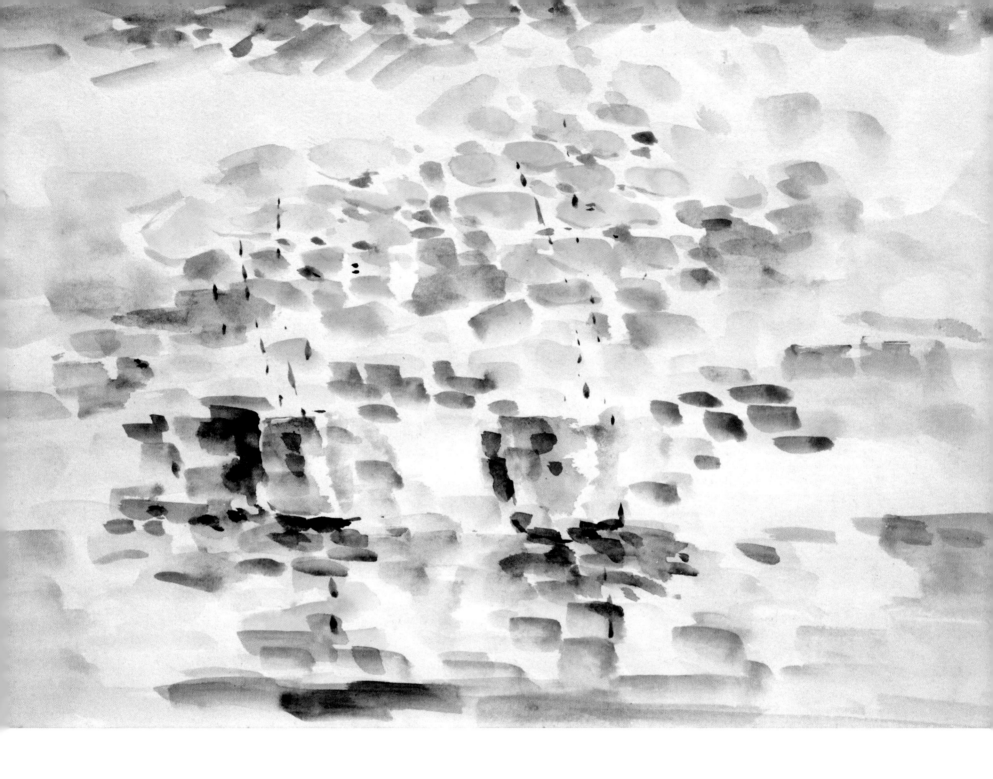

道蒞天下（1977）：平凡爲意趣……

隨想六十　　　創作也像烹小鮮，要專注投入、不分心、不隨意翻動。若以道作畫，應順自然，不擾動，從而心領神會，成就佳作。

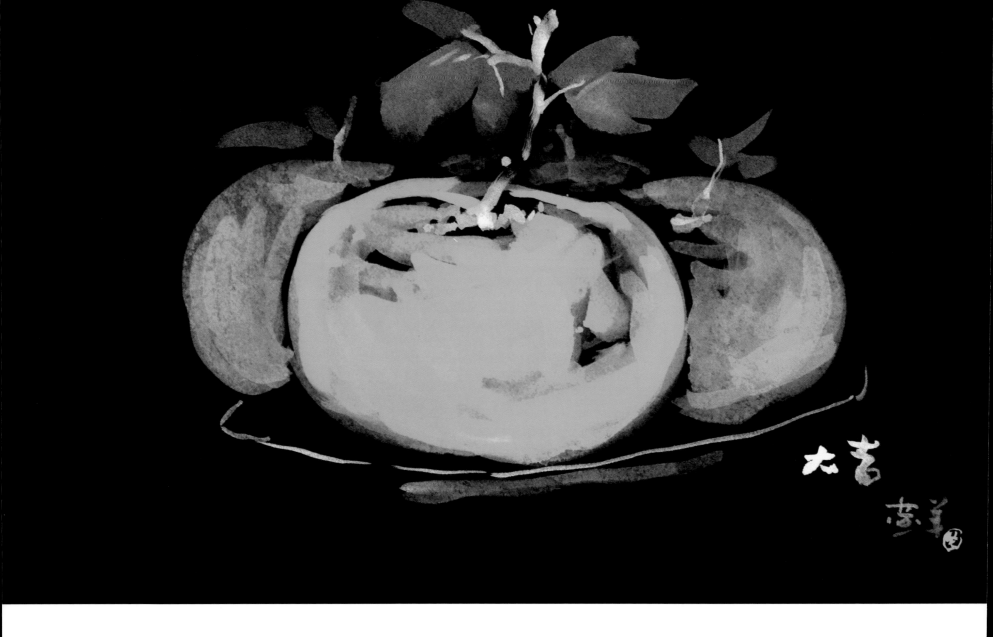

以靜爲下（2019）：成境界……

章六十一　　大國者下流，天下之交，天下之牝。牝常以靜勝牡，以靜為下。故大國以下小國，則取小國；小國以下大國，則取大國。

故或下以取，或下而取。大國不過欲兼畜人，小國不過欲入事人。夫兩者各得其所欲，大者宜為下。

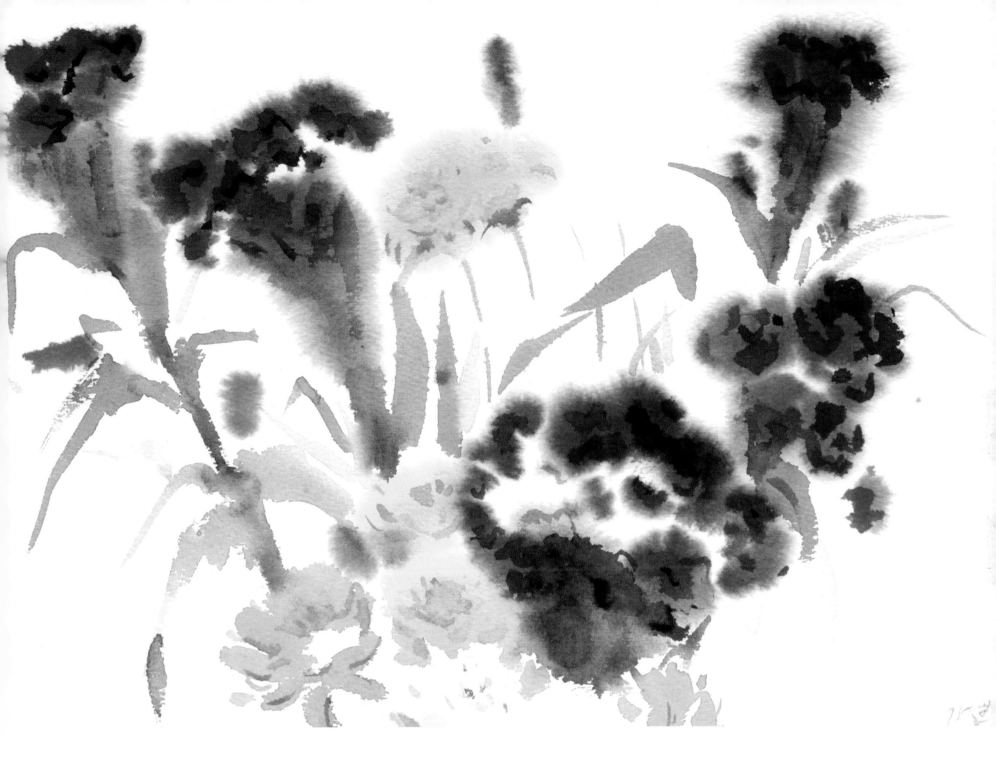

或下以取（1975）：平凡也妙……

隨想六十一　　大國小國之交，以靜為下。藝術之道同，不論大作小品，貴乎神髓，動靜相濟，聲音相和，前後相隨……。

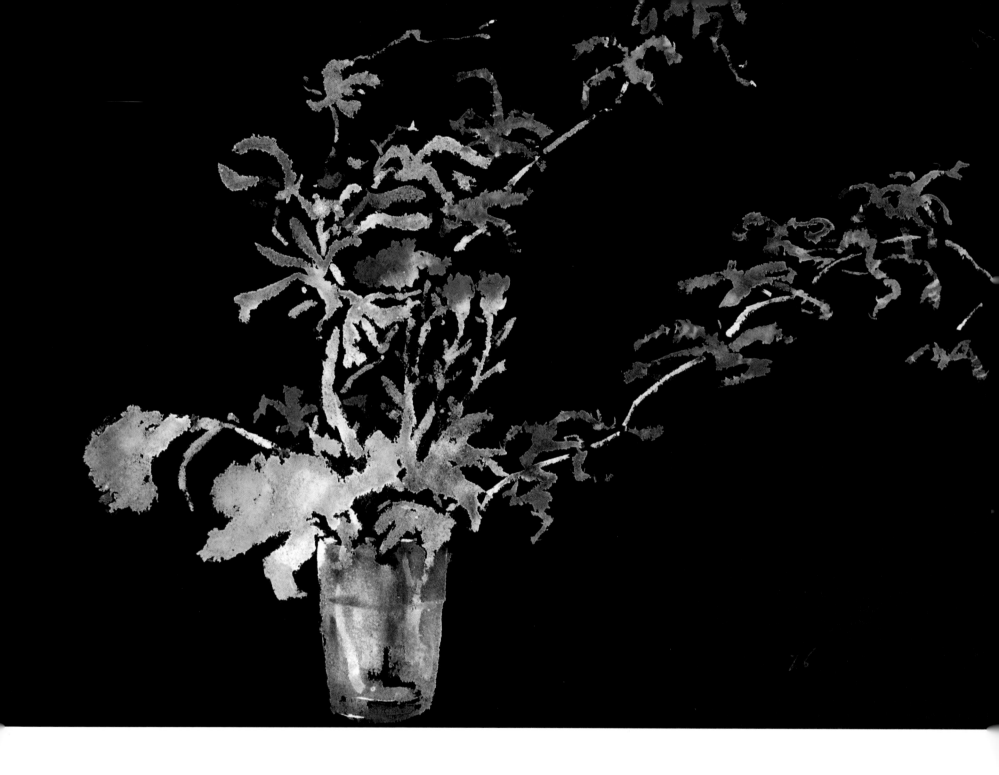

萬物之奧（1976）：何棄之有……

章六十二　　　道者萬物之奧。善人之寶，不善人之所保。美言可以市，尊行可以加人。人之不善，何棄之有？故立天子，置三公，雖有拱璧以先駟馬，不如坐進此道。古之所以貴此道者何？不日：以求得，有罪以免耶？故為天下貴。

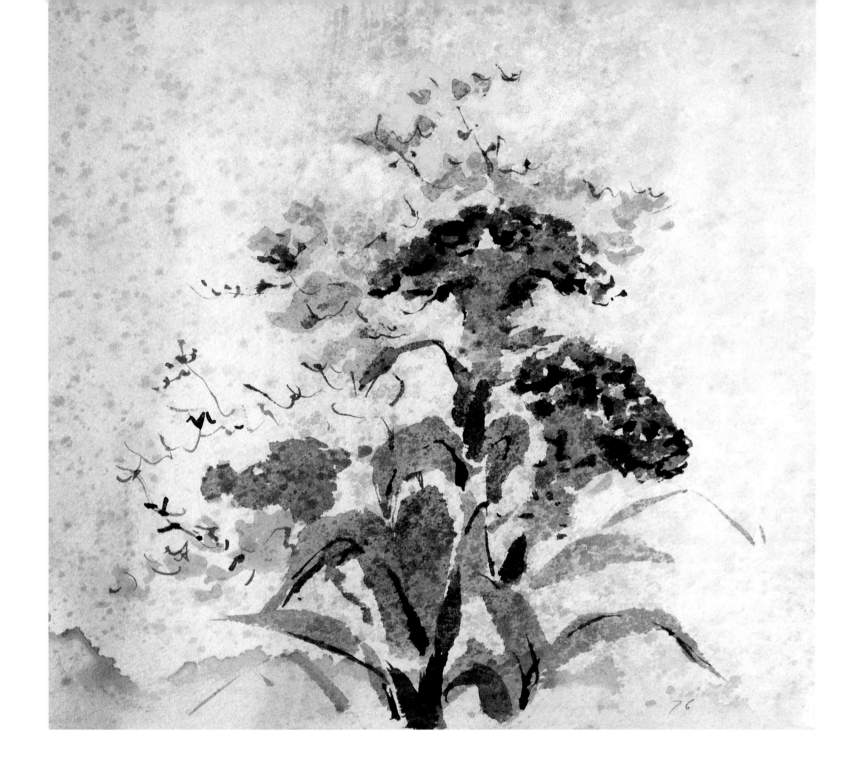

爲天下貴（1976）：合自然……

隨想六十二　　不善，何棄之有？不論藝者成就如何，力求重道抱一，追求更高境界。沒有道者，隨波逐浪，易失方向，難成大器。

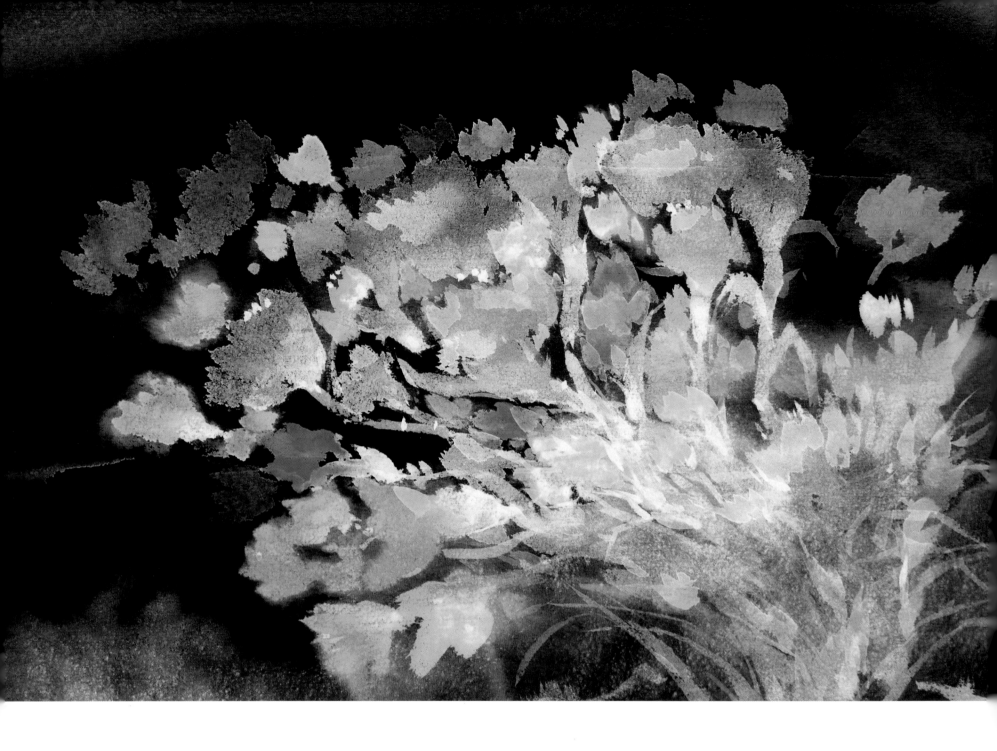

爲大於細（2019）：必作於易……

章六十三　　為無為，事無事，味無味。大小多少，報怨以德。圖難於其易，為大於其細；天下難事，必作於易，天下大事，必作於細。
是以聖人終不為大，故能成其大。夫輕諾必寡信，多易必多難。是以聖人猶難之，故終無難矣。

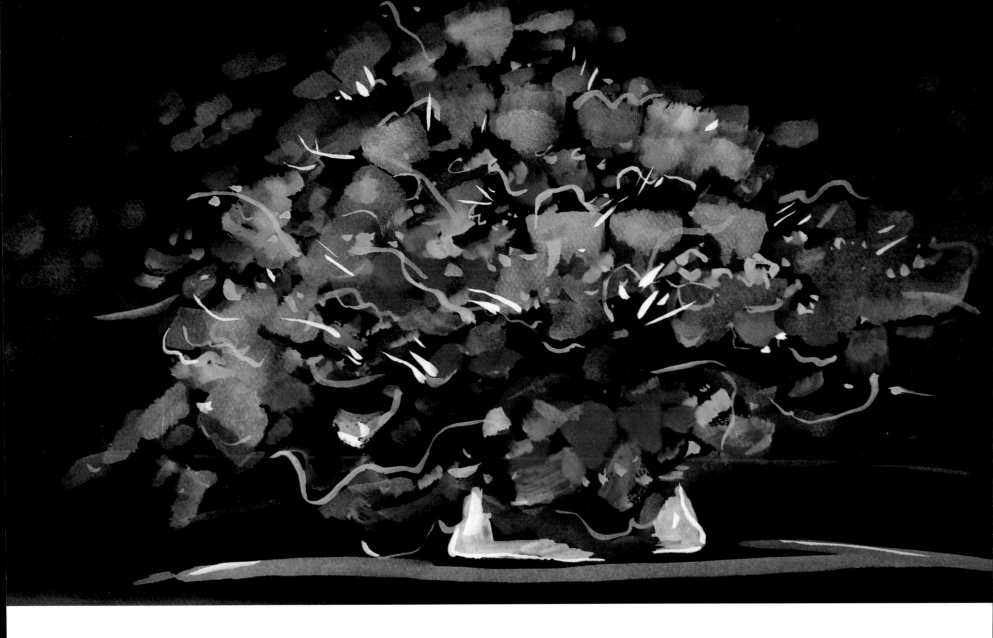

爲無爲（2019）：花非花⋯⋯

隨想六十三　　《道德經》之道，蘊含樸素之理，可作為藝者做事之指引，平實易明，充滿生活智慧。

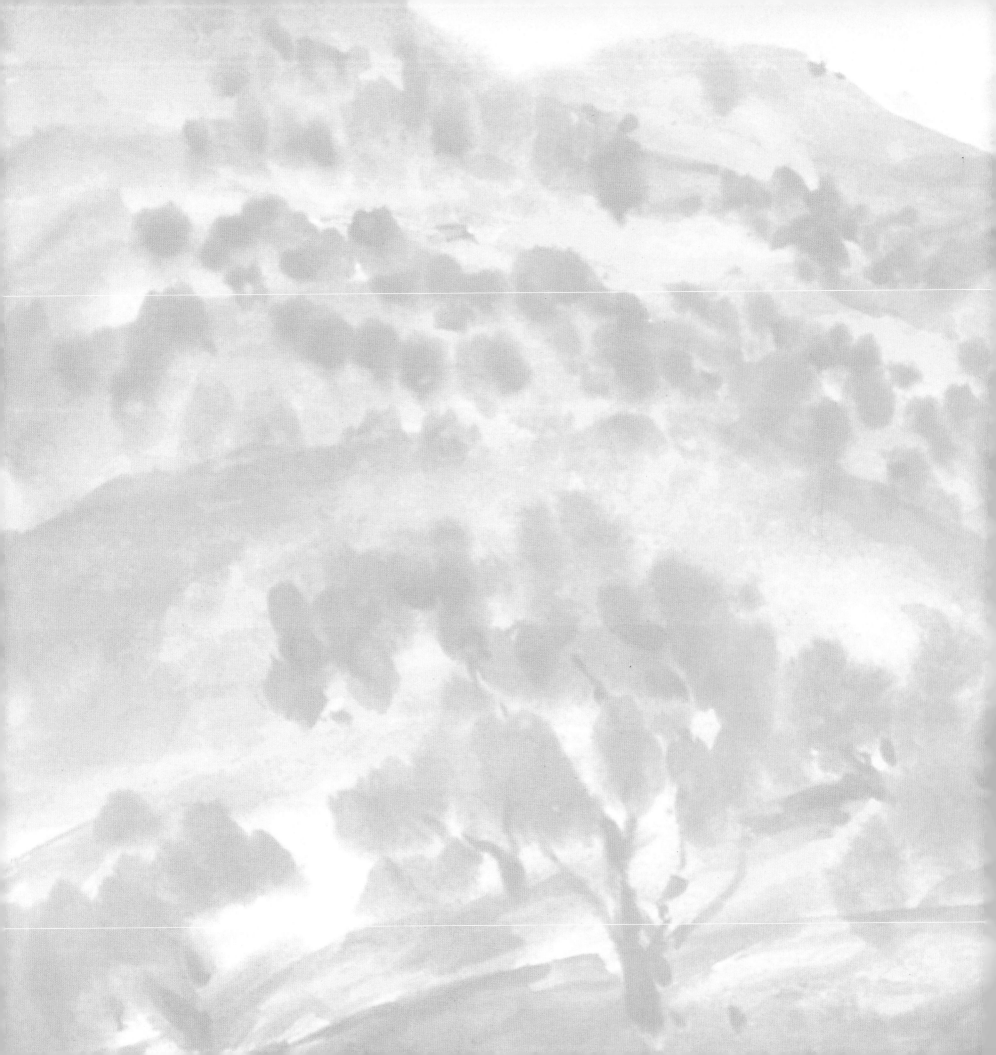

鄉隱 系列

隨想
六十四至七十一

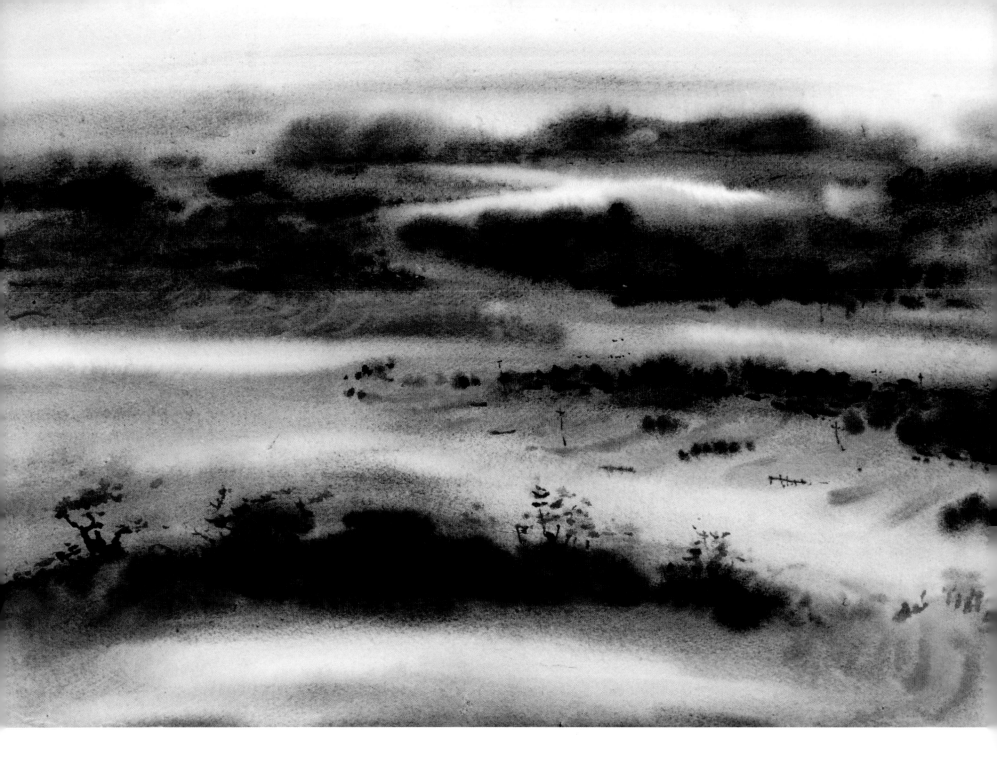

輔萬物（1978）：執者失之……

章六十四　其安易持，其未兆易謀。其脆易泮，其微易散。為之於未有，治之於未亂。合抱之木，生於毫末；九層之臺，起於累土；千里之行，始於足下。為者敗之，執者失之。是以聖人無為故無敗；無執故無失。民之從事，常於幾成而敗之。慎終如始，則無敗事，是以聖人欲不欲，不貴難得之貨；學不學，復眾人之所過，以輔萬物之自然，而不敢為。

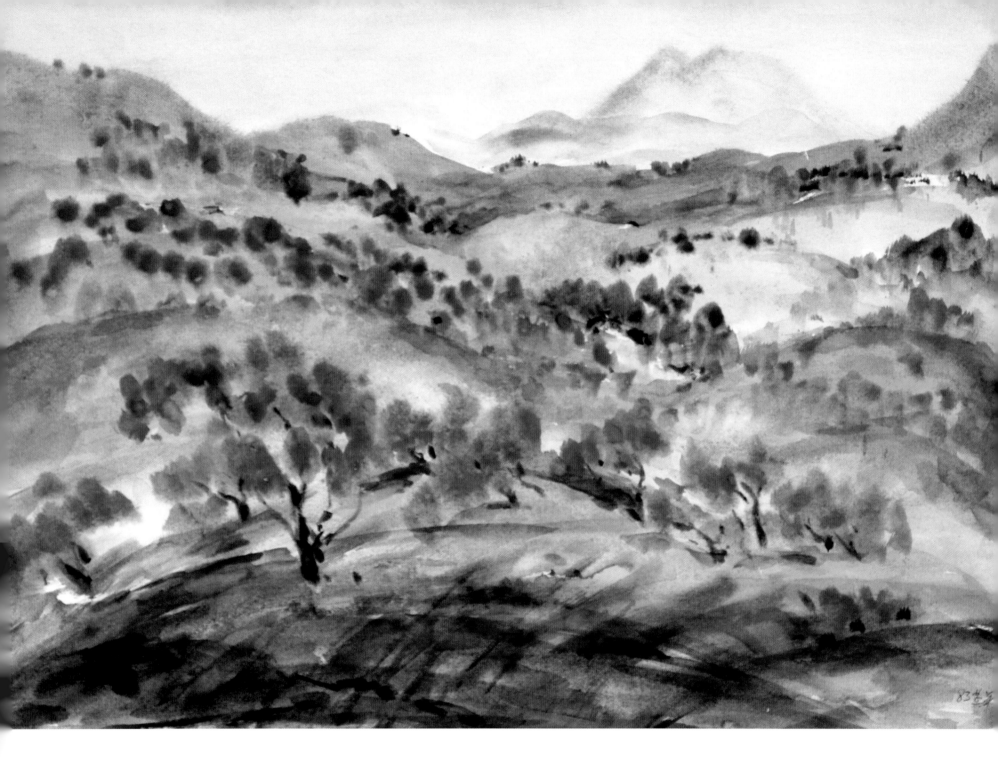

千里之行（1986）：始於足下……

隨想六十四　　開始事工，從小從微從易。藝術創作，要長期努力。抱着廣闊胸懷，不受框框限制，
　　　　　　　　做到無為故無敗、無執故無失，輔萬物之自然，而成妙作。

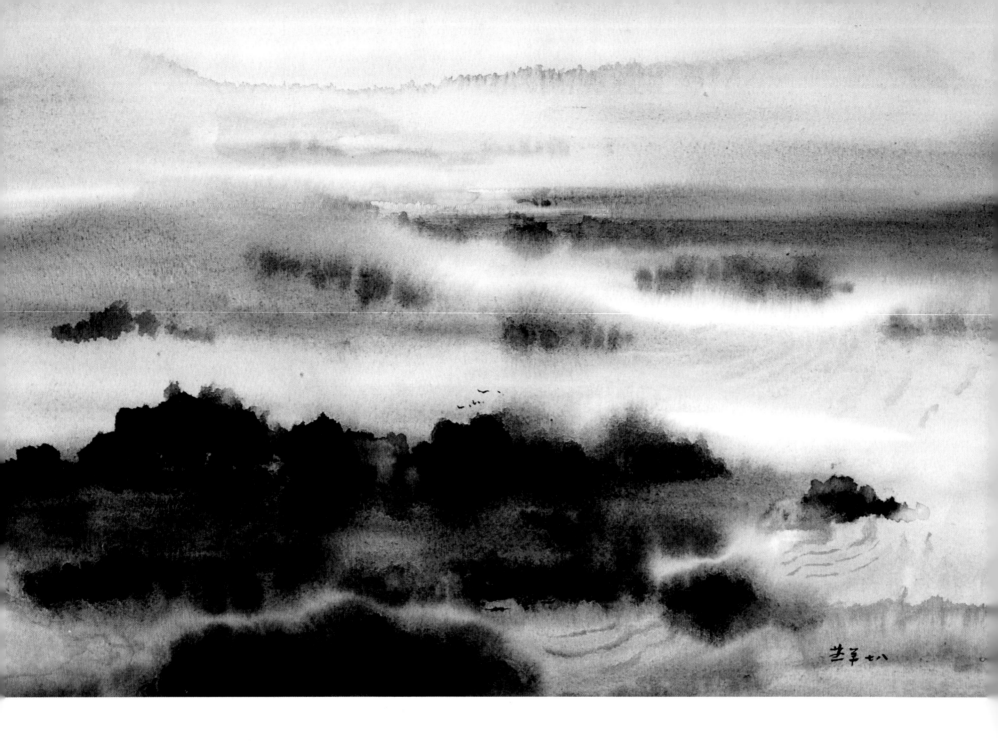

非以明民（1978）：日入而息⋯⋯

章六十五　　古之善為道者，非以明民，將以愚之。民之難治，以其智多。故以智治國，國之賊；不以智治國，國之福。知此兩者亦稽式。
常知稽式，是謂玄德。玄德深矣，遠矣，與物反矣，然後乃至大順。

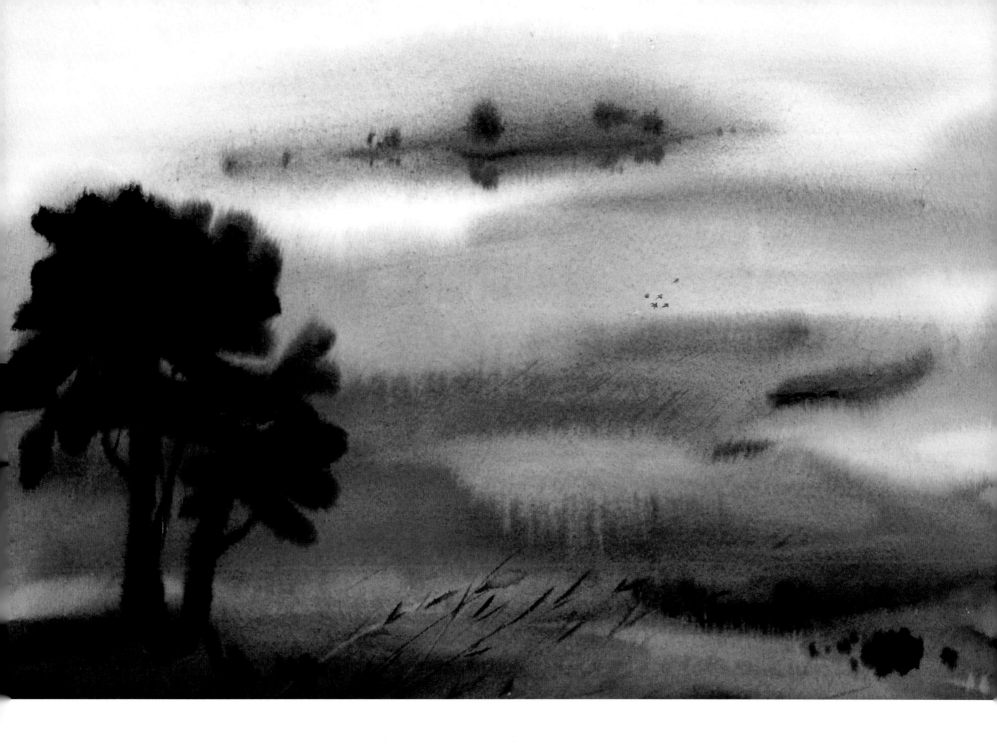

玄德深矣（1983）：水靜鵝飛⋯⋯

隨想六十五　　啟示與章三十八相似。不少藝術作品，流於形式主義，譁眾取寵，失去藝術內涵，
　　　　　　　變得「天下皆知美之為美，斯不美矣」。如何讓藝術之風，反璞歸真呢？

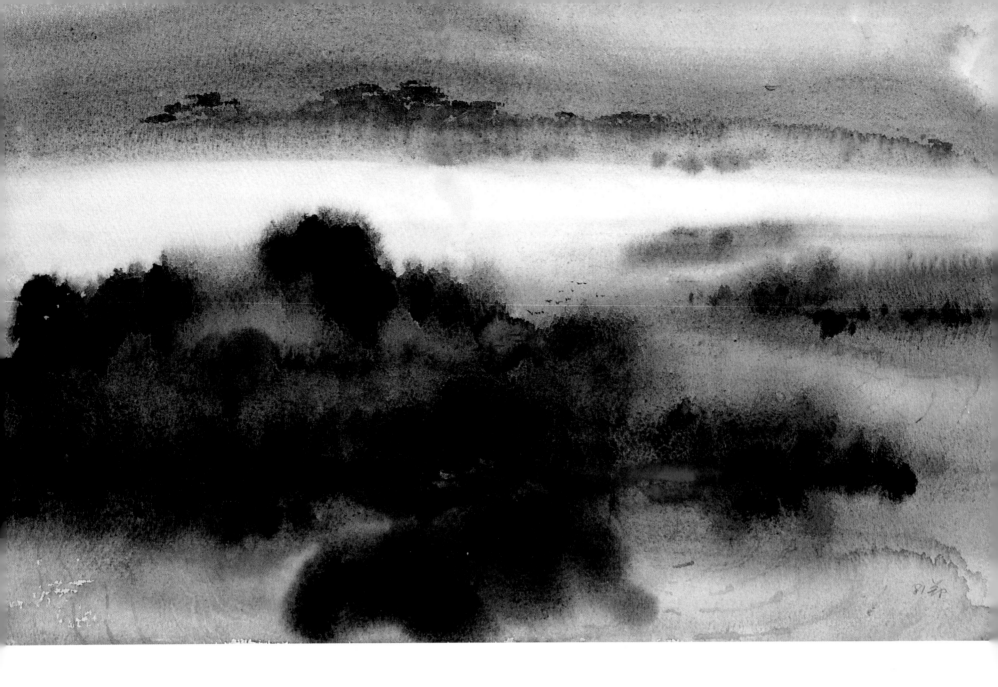

以其不爭（1981）：猶在夢鄉……

章六十六　　江海所以能為百谷王者，以其善下之，故能為百谷王。是以聖人欲上民，必以言下之；欲先民，必以身後之。是以聖人處
　　　　　　上而民不重，處前而民不害。是以天下樂推而不厭。以其不爭，故天下莫能與之爭。

170

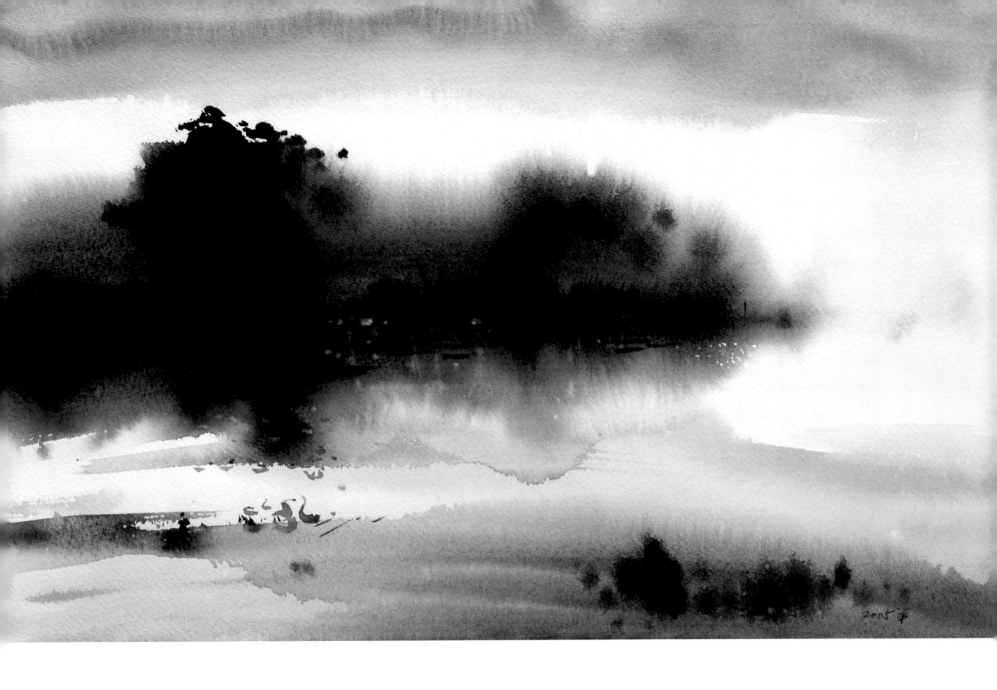

以其善下（2005）：樂推不厭……

隨想六十六　　與章六十一相近。重視「善下」，順應自然，親近百姓，接「地氣」，累積創作靈感，成就「天下樂推而不厭」之作。

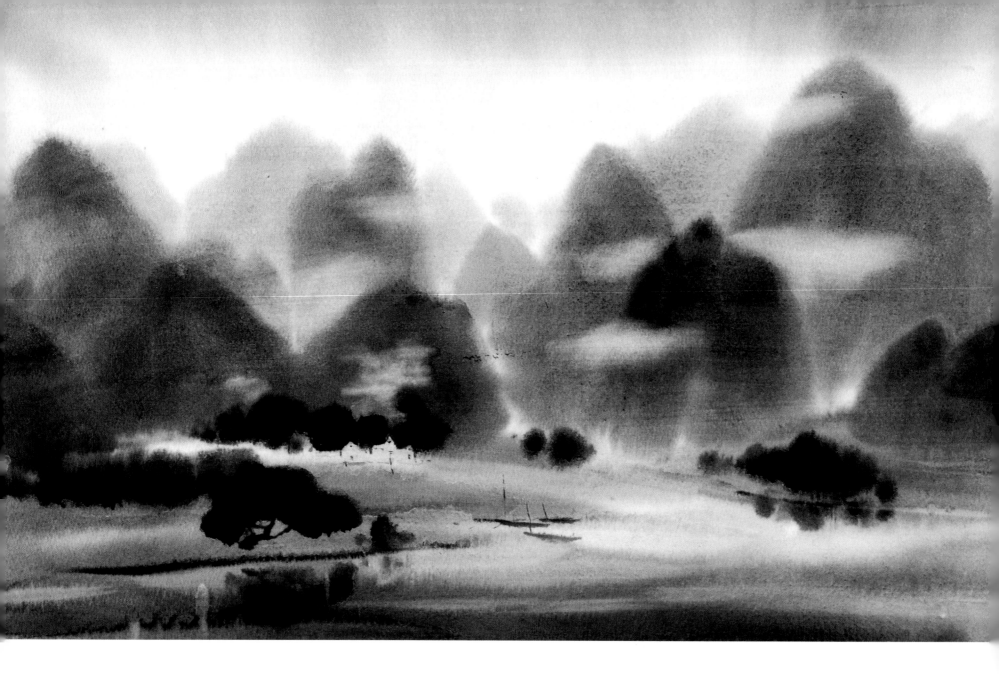

似不肖（1982）：平靜水鄉……

章六十七　　　天下皆謂我道大，似不肖。夫唯大，故似不肖。若肖久矣。其細也夫！我有三寶，持而保之。一曰慈，二曰儉，
　　　　　　三曰不敢為天下先。慈故能勇；儉故能廣；不敢為天下先，故能成器長。今舍慈且勇；舍儉且廣；舍後且先；死
　　　　　　矣！夫慈以戰則勝，以守則固。天將救之，以慈衛之。

172

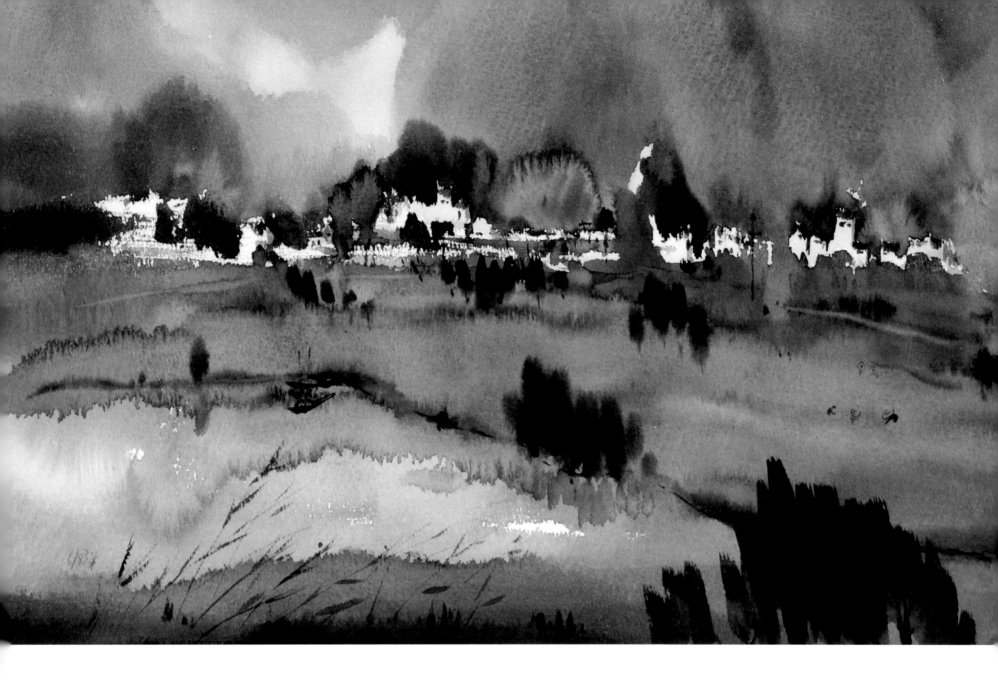

持而保之（1983）：在鄉間⋯⋯

隨想六十七　　藝術有相似的三寶。藝術重人文關懷，慈悲在心，故「慈」是一寶；從天道學習到畫道積累成長，「儉」是另一寶；

「不敢為天下先」是第三寶，謙下求進步，成就大器。

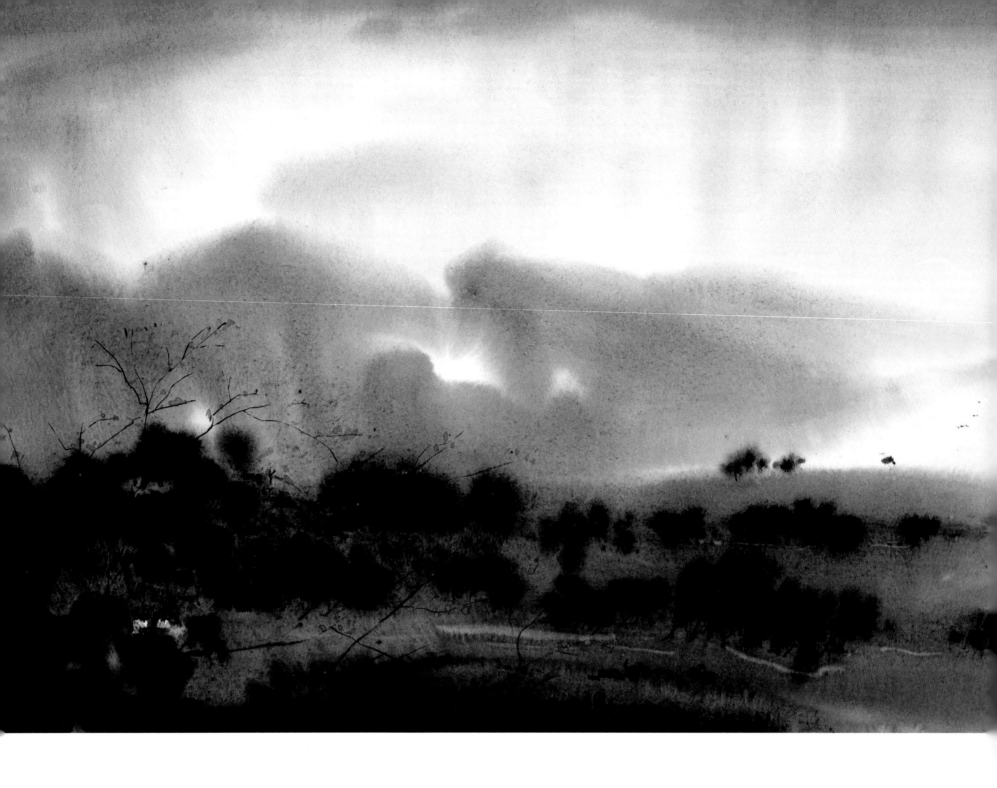

不爭之德（1983）：大地悄然……

章六十八　　　善為士者，不武；善戰者，不怒；善勝敵者，不與；善用人者，為之下。是謂不爭之德，是謂用人之力，是謂配天古之極。

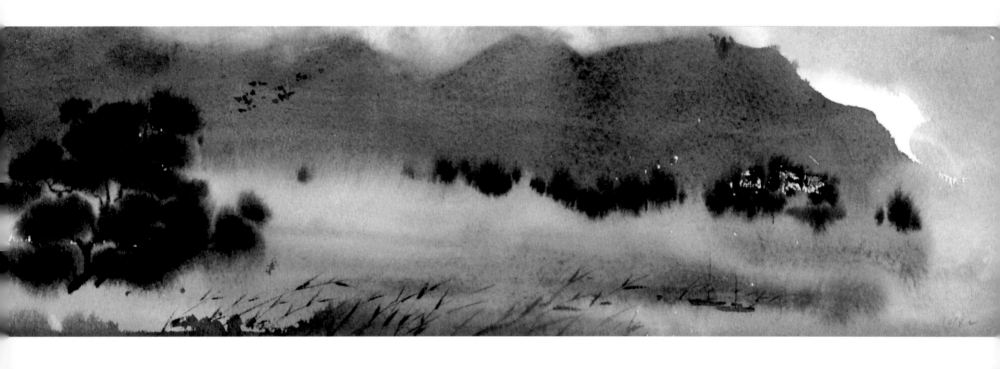

善爲士者（1982）：退隱村野……

隨想六十八　　這章在用兵用人之道，於藝道有何相通？精髓在無為自然。

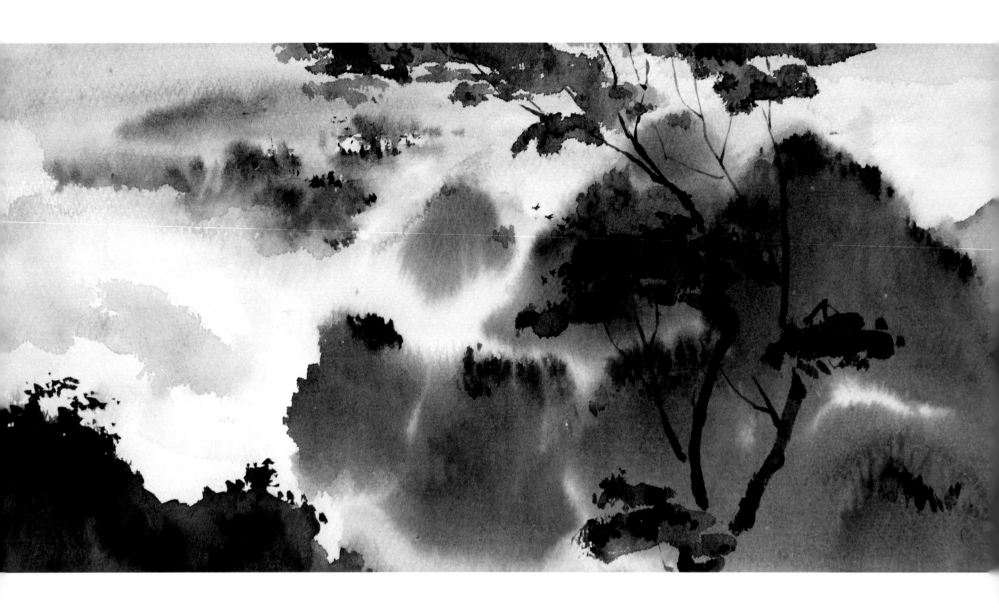

行無行（1981）：又一境界……

章六十九　　　用兵有言：吾不敢為主，而為客；不敢進寸，而退尺。是謂行無行；攘無臂；扔無敵；執無兵。禍莫大於
　　　　　　　輕敵，輕敵幾喪吾寶。故抗兵相加，哀者勝矣。

隨想六十九　　兵道與藝道，不在表面技術的異同，而在境界內涵的高低，能否創出更大的想像空間。故用兵如創作，創作如用兵，道理相同。

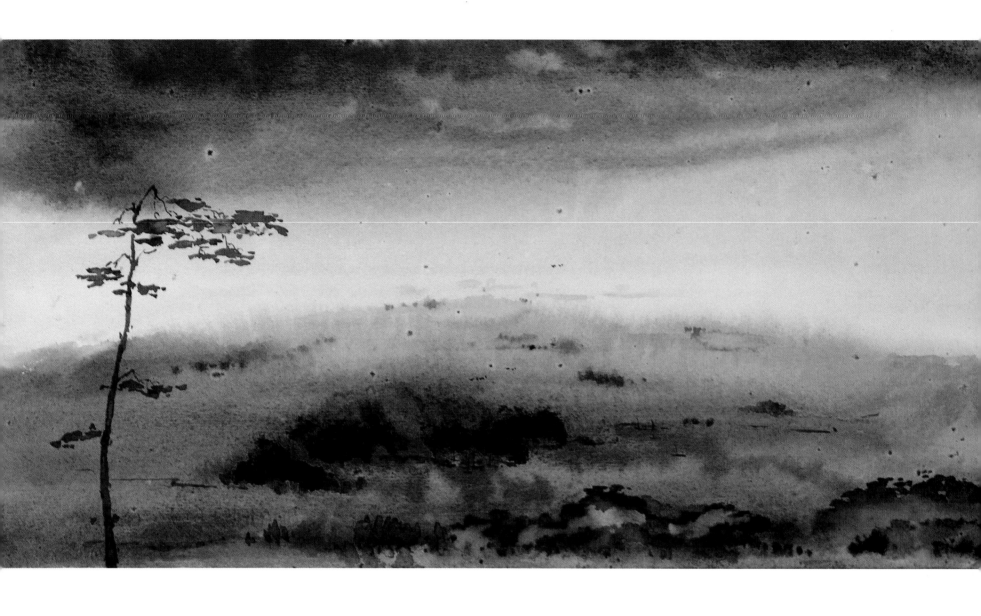

知我者希（1982）：日落玄紅……

章七十　　　吾言甚易知，甚易行。天下莫能知，莫能行。言有宗，事有君。夫唯無知，是以不我知。

知我者希，則我者貴。是以聖人被褐懷玉。

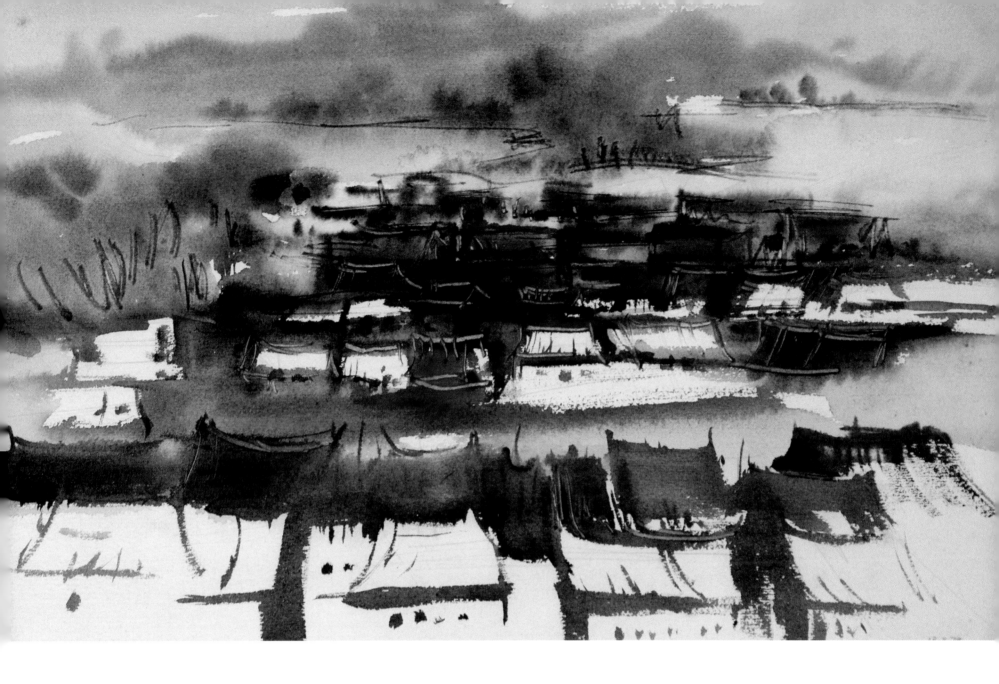

則我者貴（1975）：人間黃昏……

隨想七十　　　藝術創新，可以易知易行，亦可以境界高超，深奧莫明。世上能知能行者少。可說「知我者希，則我者貴」。

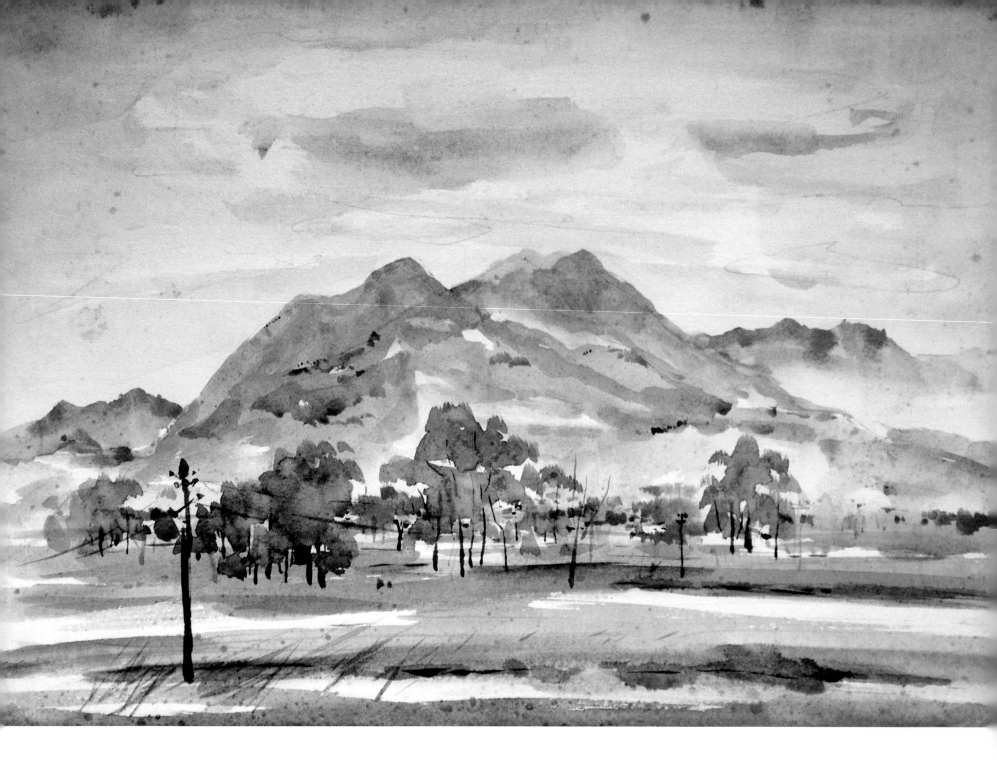

知不知上（1986）：畫道不病……

章七十一　　　知不知上；不知知病。夫唯病病，是以不病。聖人不病，以其病病，是以不病。

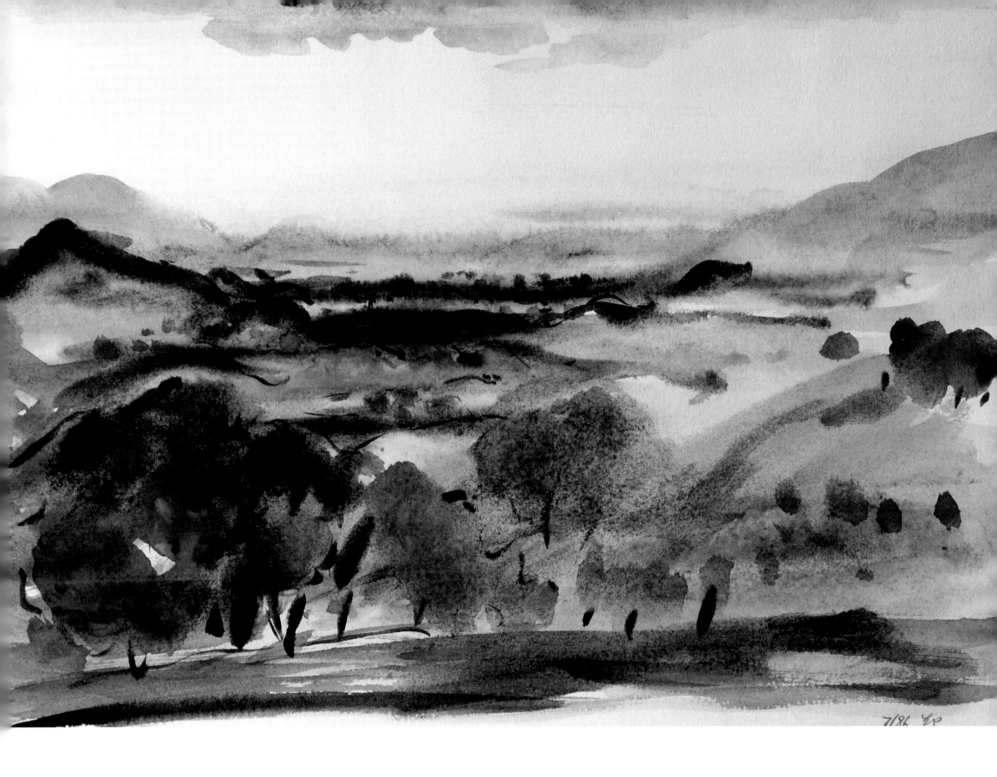

善藝不病（1986）：生動氣韻⋯⋯

隨想七十一　　藝者修為的水平有別。對藝道的精髓，知道自己不知的，是上好的表現；但不知的而自以為知，是病的表現，不會學習提

升。善藝者，能針對自己的無知，加以學習改進，所以變為無病，在藝術上有所創造、持續發展。

水澤 系列

七

隨想
七十二至八十一

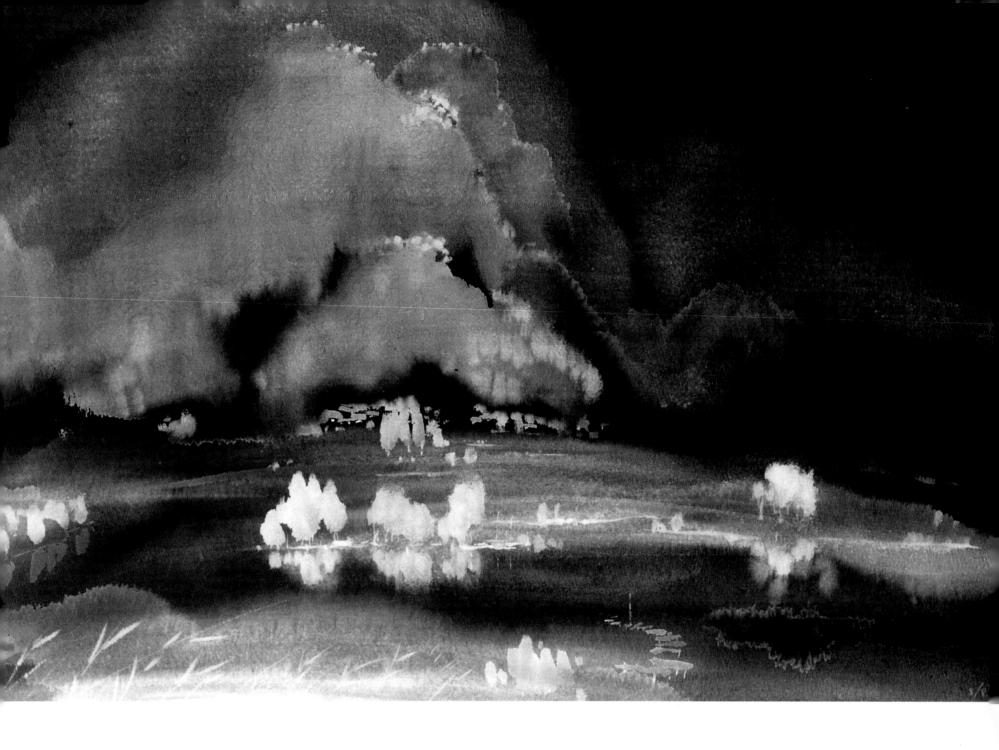

不自見（2019）：新視野……

章七十二　　民不畏威，則大威至。無狎其所居，無厭其所生。夫唯不厭，是以不厭。是以聖人自知不自見；自愛不自貴。故去彼取此。

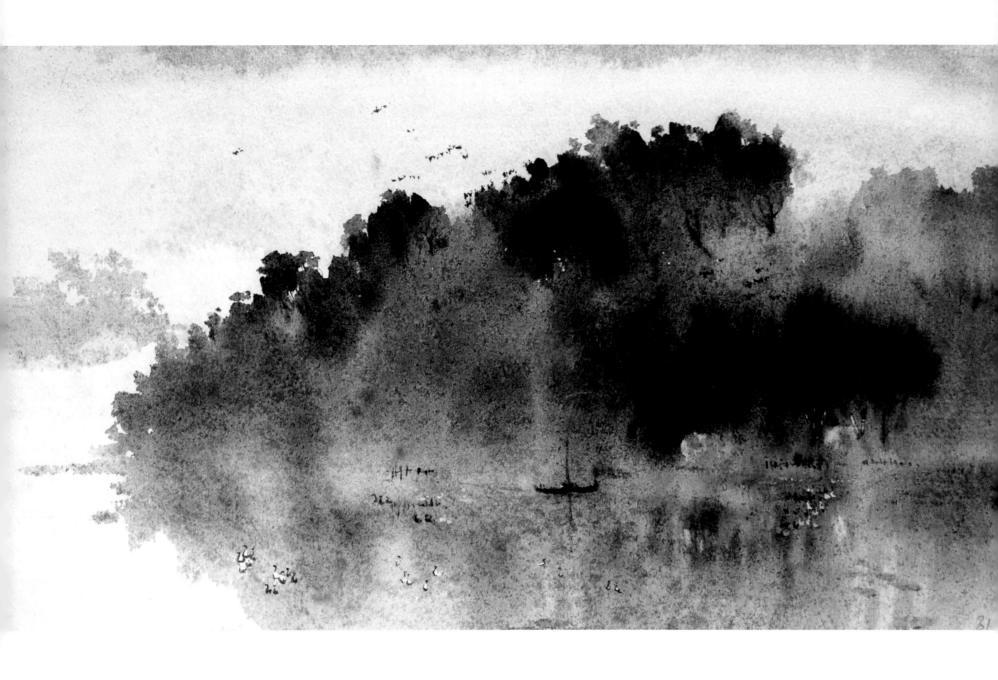

不自貴（1981）：靜享水澤間……

隨想七十二　　藝者貴乎自知，破除自我封閉，愛惜創作經驗，不論成敗，不會自傲自貴、停滯不前。

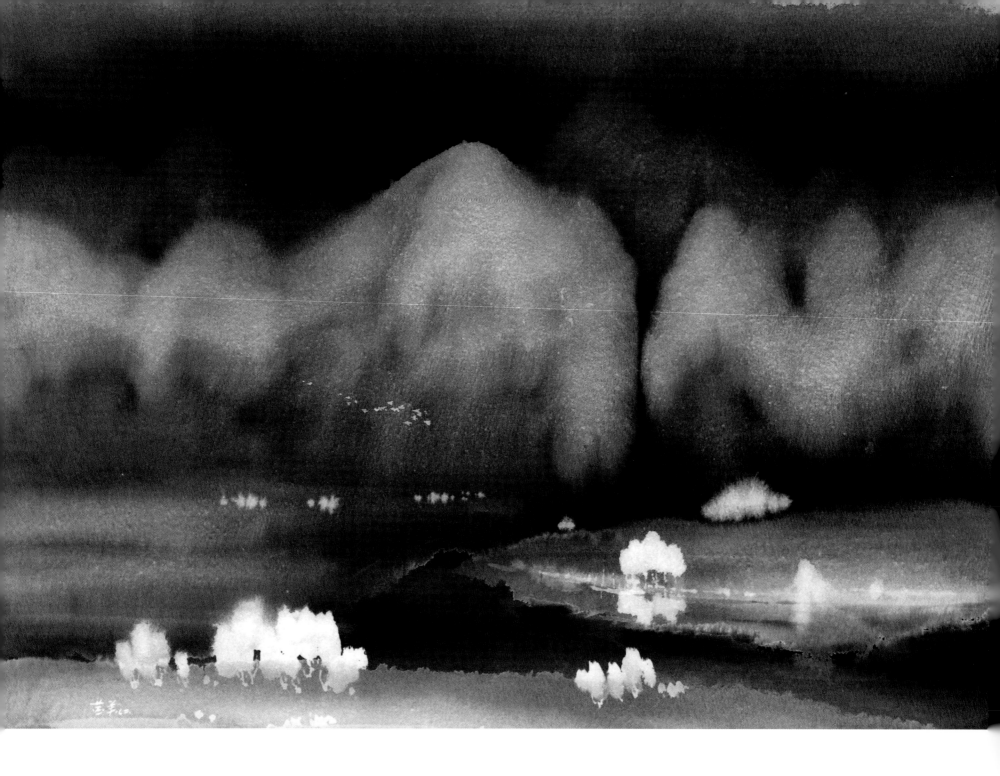

不言（2016）：等待殘陽中⋯⋯

章七十三　　勇於敢則殺，勇於不敢則活。此兩者，或利或害。天之所惡，孰知其故？是以聖人猶難之。天之道，不爭而善勝，不言而
善應，不召而自來，繟然而善謀。天網恢恢，踈而不失。

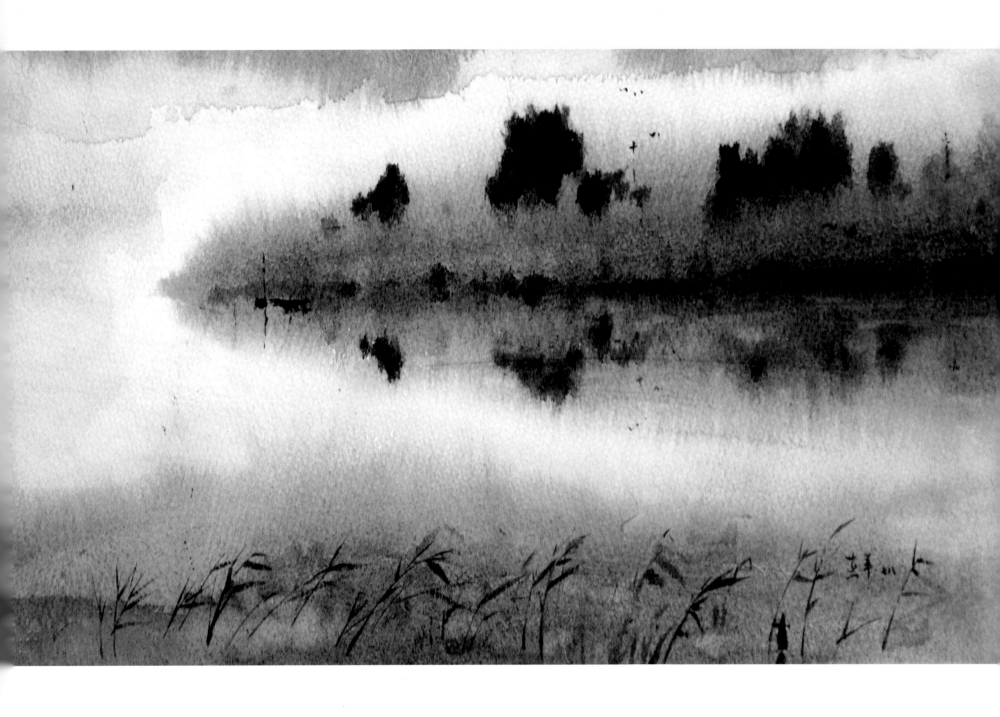

不召（1978）：鳥歸飛……

隨想七十三　藝術創新，需要勇氣。若勇氣過分，雖破舊而無法立新，要付出代價。如何成功創新？若順天道，
自然而成，正是「不召而自來，繟然而善謀，天網恢恢，疏而不失」。

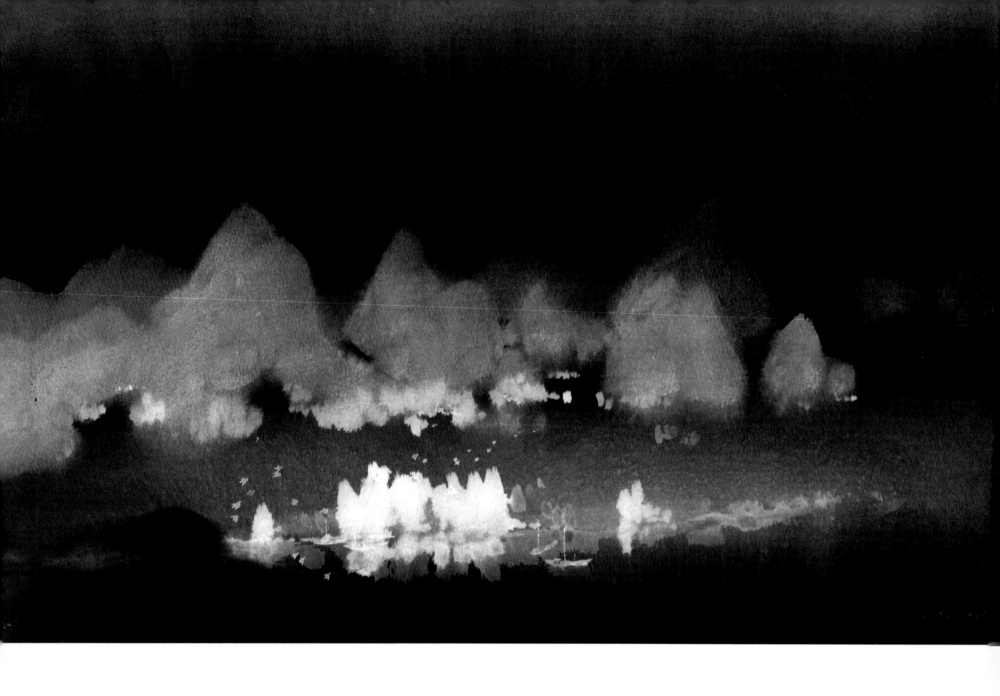

以死懼之（2019）：沒奈何……

章七十四　　　民不畏死，奈何以死懼之？若使民常畏死，而為奇者，吾得執而殺之，孰敢？常有司殺者殺。夫司殺者，
　　　　　　　是大匠斲；夫代大匠斲者，希有不傷其手矣。

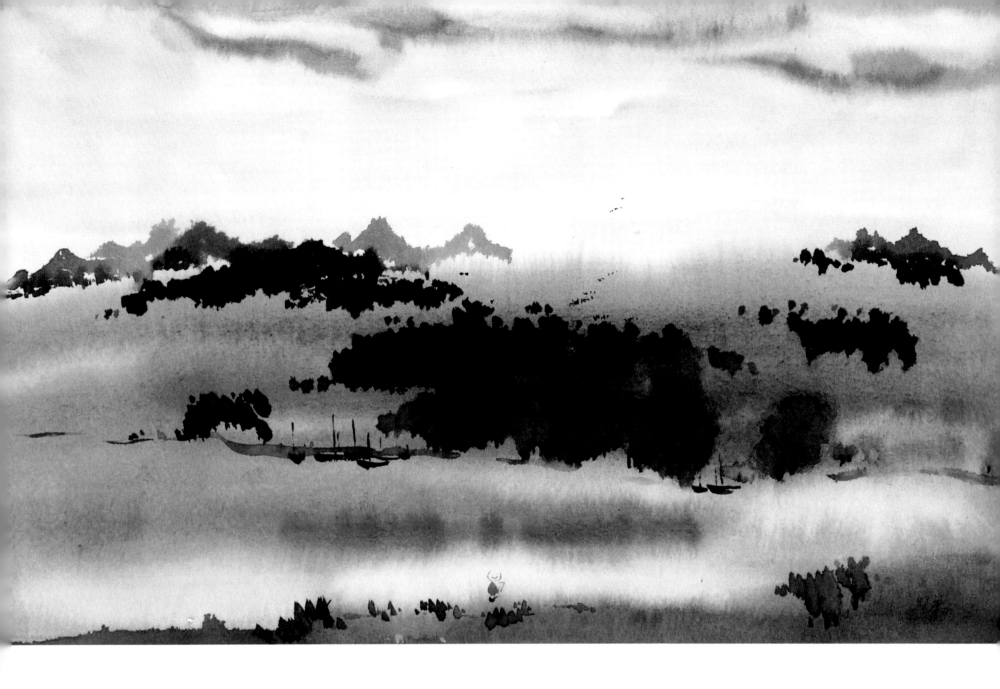

不畏死 (1981)：江河爲樂……

隨想七十四　　不懼死亡，追求美好，乃人之夢想。善藝者，追求藝術境界，不惜委身投入，毋畏困苦。

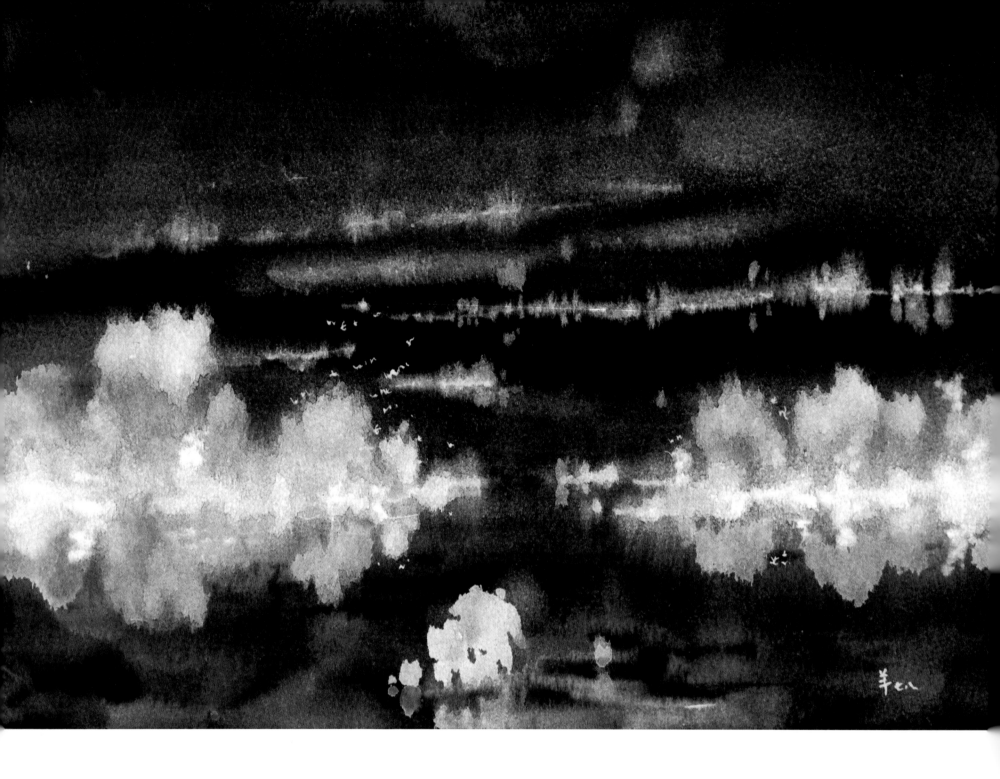

生之厚（1978/2019）：戀江河⋯⋯

章七十五　　　民之飢，以其上食稅之多，是以飢。民之難治，以其上之有為，是以難治。民之輕死，以其求生之
　　　　　　厚，是以輕死。夫唯無以生為者，是賢於貴生。

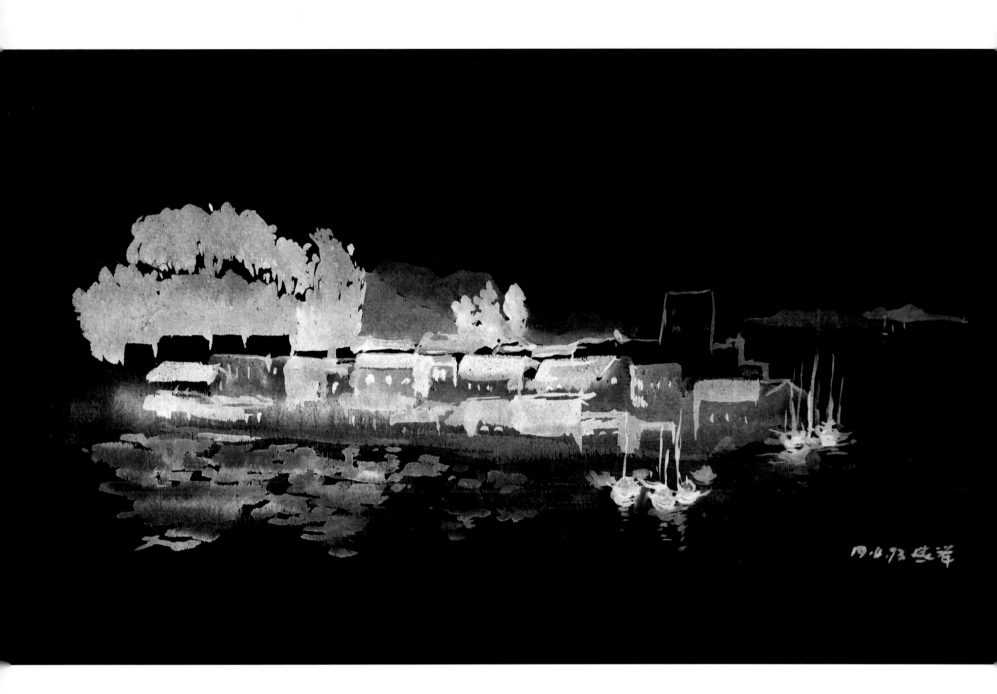

貴生（1973/2019）：生之樂無窮……

隨想七十五　　啟示與章七十四相似。

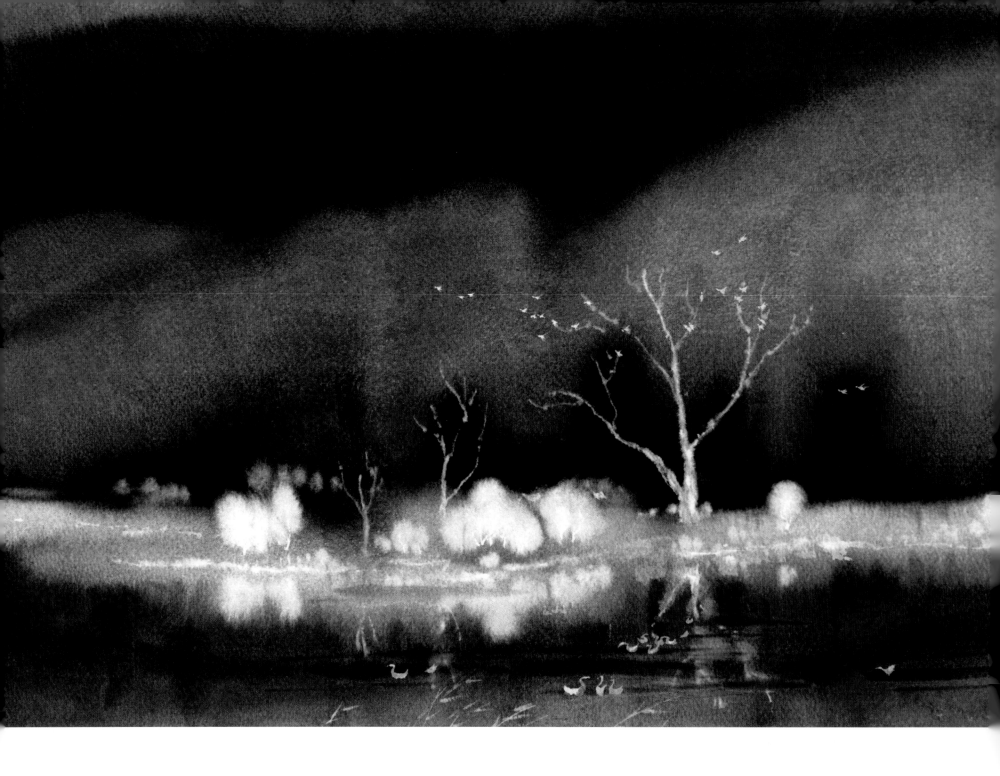

柔弱者生（1982/2019）：泛舟江上……

章七十六　　人之生也柔弱，其死也堅強。萬物草木之生也柔脆，其死也枯槁。故堅強者死之徒，柔弱者生之徒。是以兵強則不勝，木強則共。強大處下，柔弱處上。

隨想七十六　　萬物生死與其強弱有關，柔弱的有利於生存，堅強的則易於死亡。藝術上，柔弱謙下，有大的彈性及發展空間；創作上，生生不息，有創造力。故此，避免偏執已有的強勢功力，而失去創新力。

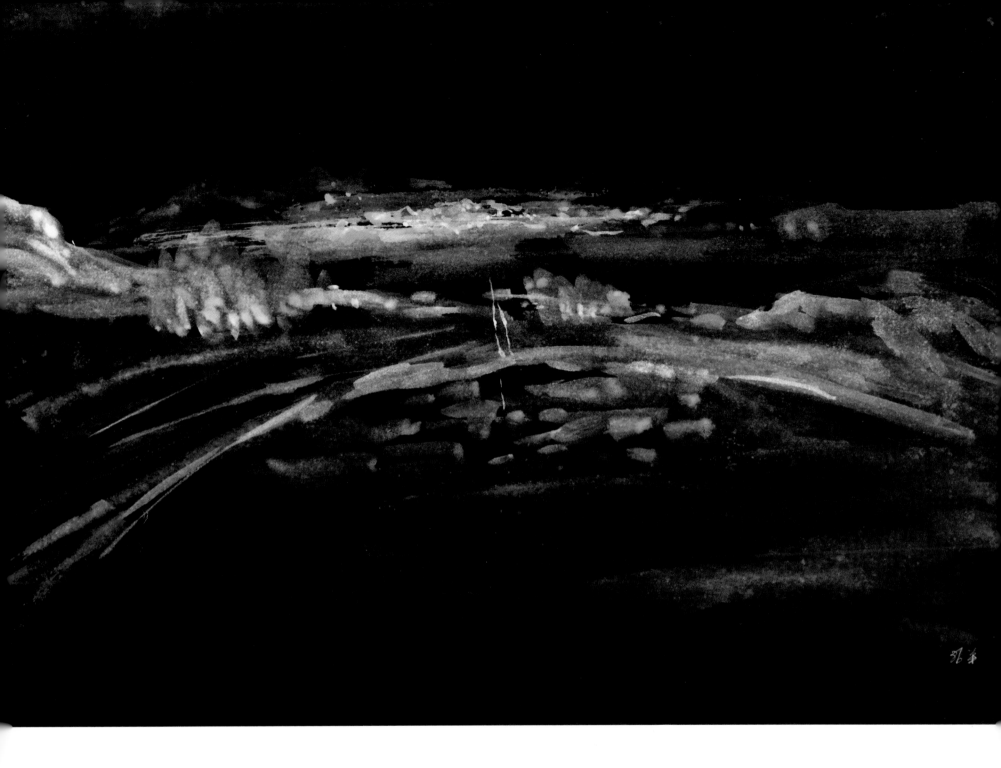

猶張弓與（2019）：高下相濟……

章七十七　天之道，其猶張弓與？高者抑之，下者舉之；有餘者損之，不足者補之。天之道，損有餘而補不足。人之道，則不然，損不足以奉有餘。孰能有餘以奉天下，唯有道者。是以聖人為而不恃，功成而不處，其不欲見賢。

隨想七十七　藝道何嘗不類似張弓射箭？隨情況不同，更改方向和做法，以達「損有餘而補不足」的效果，畫面及境界更統一。創作，不執着某種做法，不堅持某樣風格，更不以此表現地位。

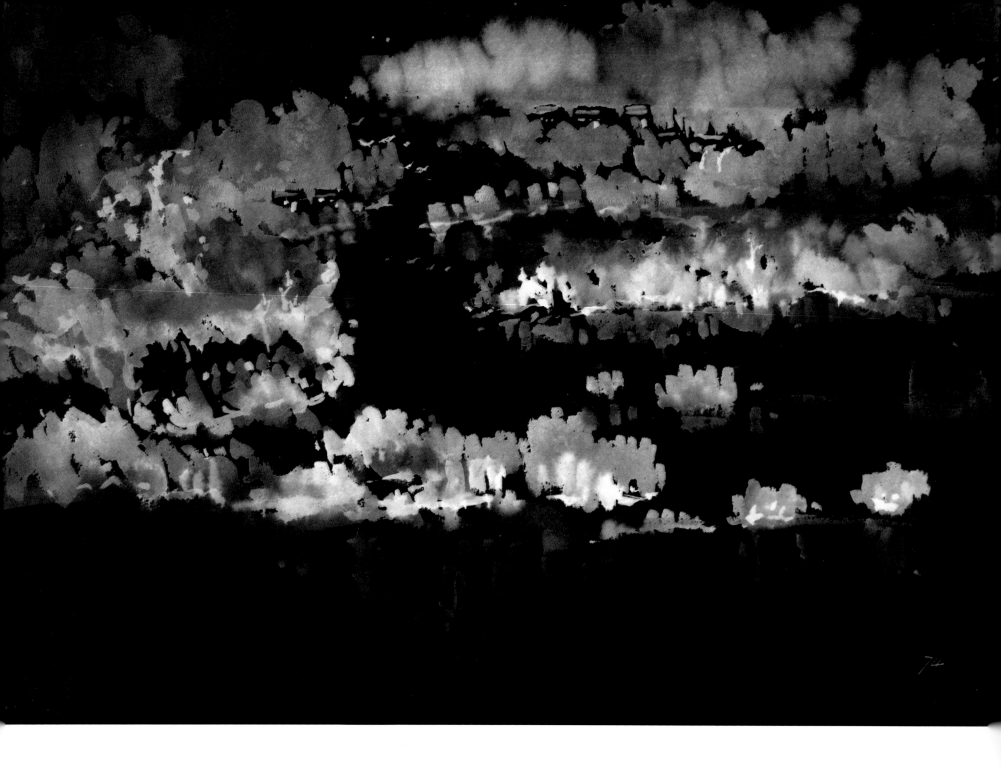

柔弱於水（2018）：混然生態……

章七十八　　　天下莫柔弱於水，而攻堅強者莫之能勝，其無以易之。弱之勝強，柔之勝剛，天下莫不知，莫能行。是以聖人云：受國之
　　　　　　　垢，是謂社稷主；受國不祥，是謂天下王。正言若反。

194

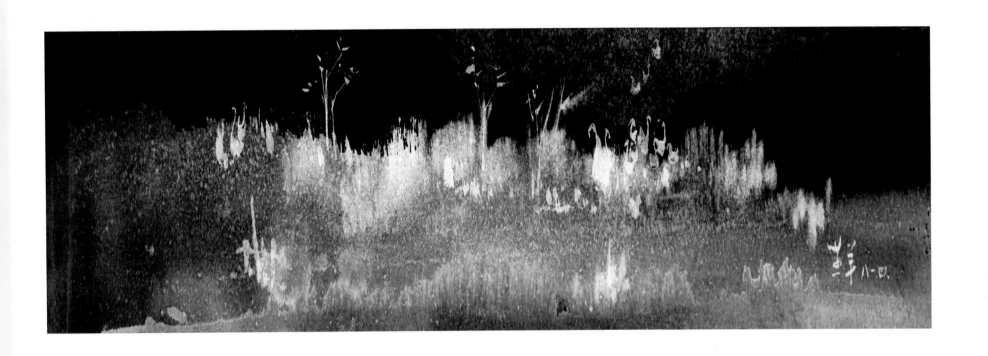

柔之勝剛（1981/2018）：隨緣順變……

隨想七十八　　上善若水，畫水彩水墨，可體會其神妙。創意，隨水隨彩的流動而生，趣味無窮，神韻天成，故柔弱若水，勝剛強。

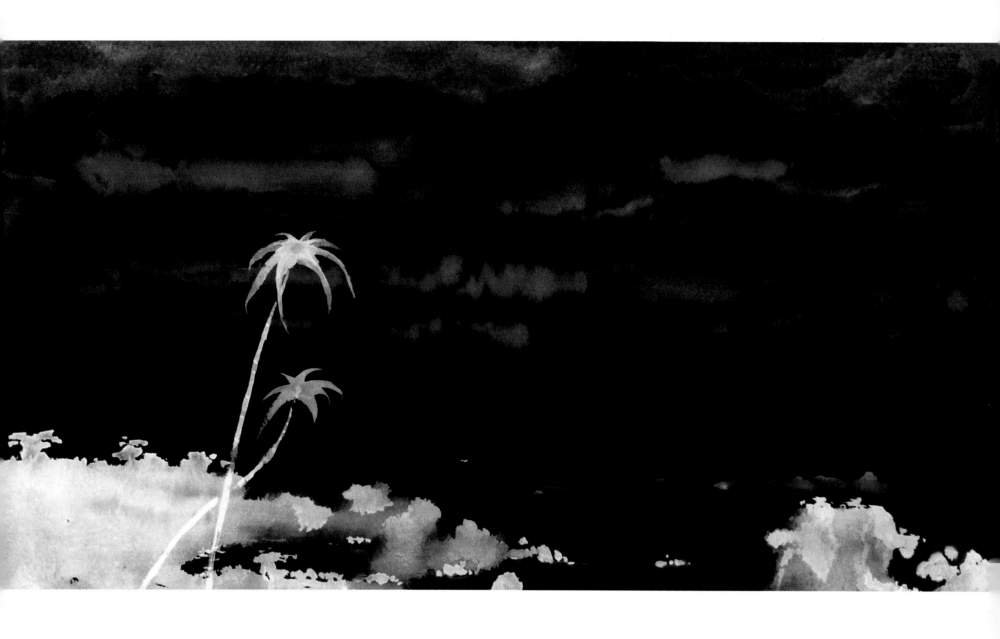

天道無親（1976/2019）：常與善人……

章七十九　　　和大怨，必有餘怨；安可以為善？是以聖人執左契，而不責於人。有德司契，無德司徹。天道無親，常與善人。

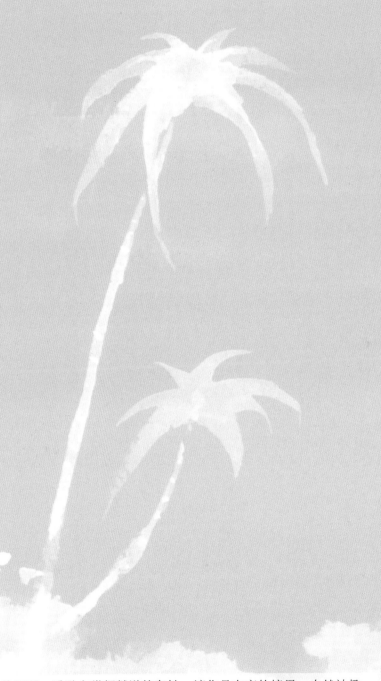

隨想七十九　　處理創作上的大缺陷，還是不足夠，尚有其他問題。重點在掌握藝道的奧妙，讓作品有高的境界、自然神趣。
　　　　　　　其他問題就容易處理。可說，藝道無親，常與善藝者。

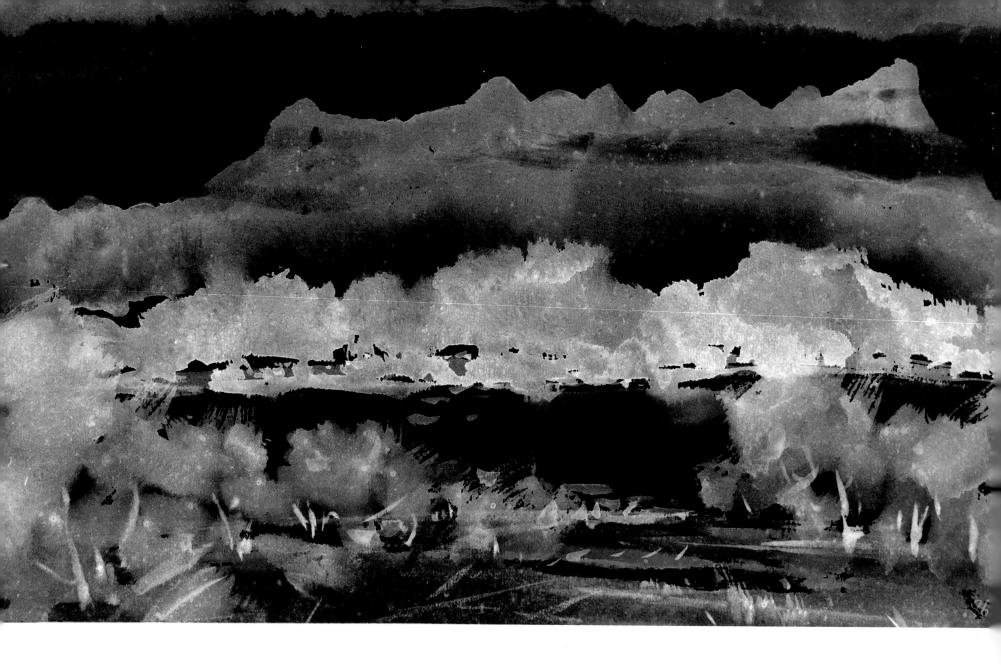

小國寡民（2019）：天長地久……

章八十　　　小國寡民。使有什伯之器而不用；使民重死而不遠徙。雖有舟輿，無所乘之，雖有甲兵，無所陳之。使民復結繩而用之，甘其食，美其服，安其居，樂其俗。鄰國相望，雞犬之聲相聞，民至老死，不相往來。

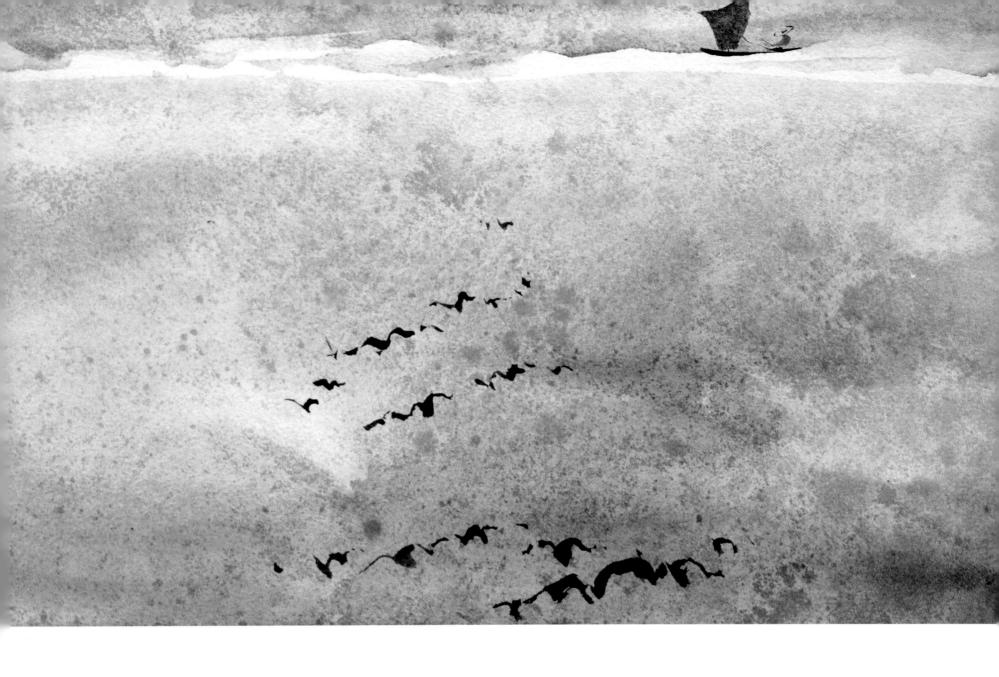

安居樂俗（1981）：在生活中⋯⋯

隨想八十　　社會背景不同，民間風俗自然有別，生活期望也不一樣。同樣，藝道不同，所追求的分別也大。小國寡民的藝術，會是怎
　　　　　樣？在體現「甘其食，美其服，安其居，樂其俗」的境界。

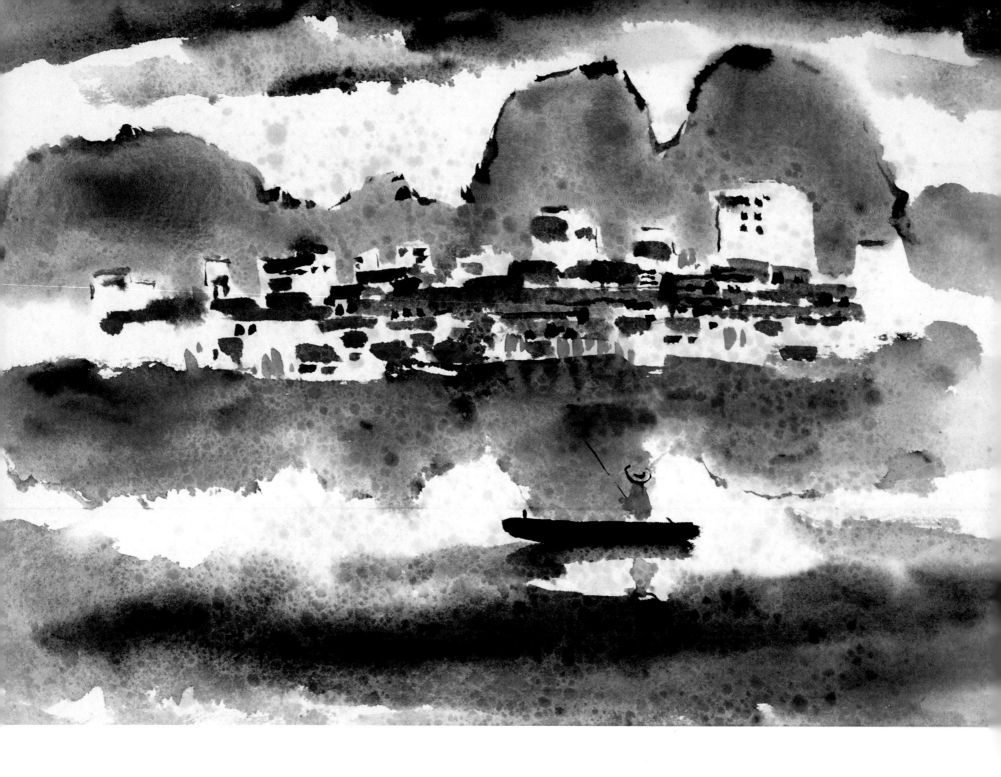

爲而不爭（1976）：我獨泊兮⋯⋯

章八十一　　信言不美，美言不信。善者不辯，辯者不善。知者不博，博者不知。聖人不積，既以為人己愈有，既以與人
　　　　　　己愈多。天之道，利而不害；聖人之道，為而不爭。

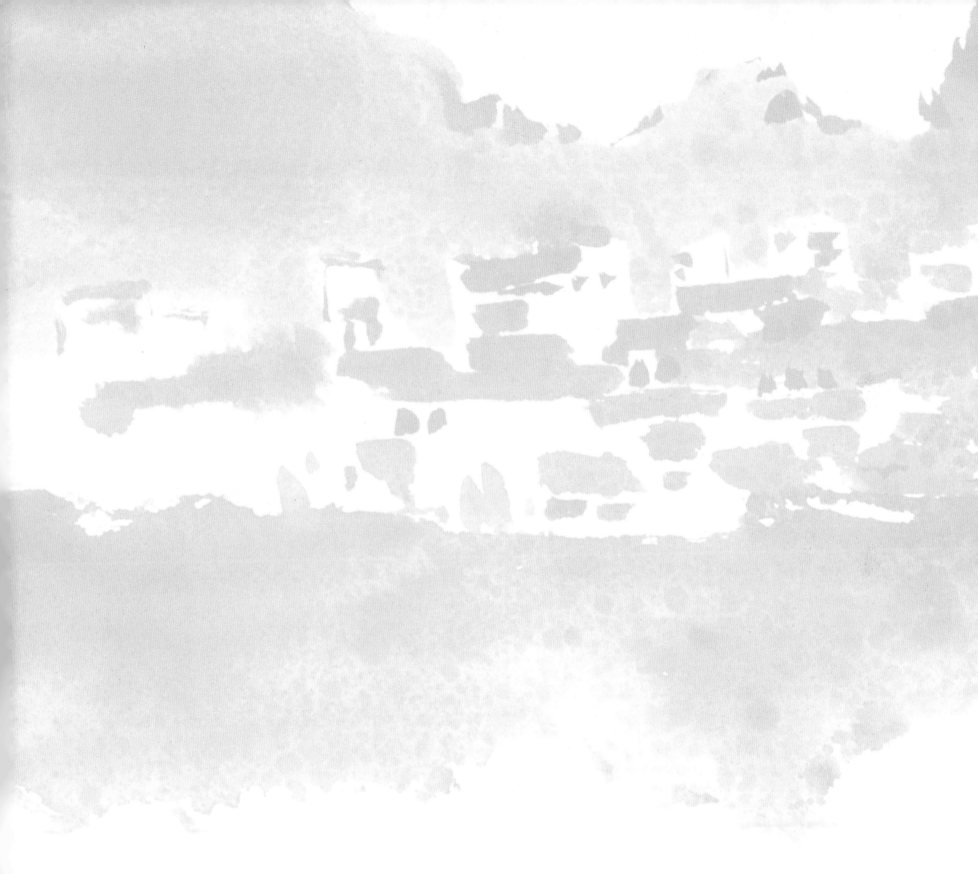

隨想八十一　　創作有表有內。內在的真實，不一定是順人耳目的美。而外表的美麗，經過人為操作，不一定可信。往往，美與信不可兼
　　　　　　　得。在藝道，境界是「利而不害、為而不爭」，而非表面之美。

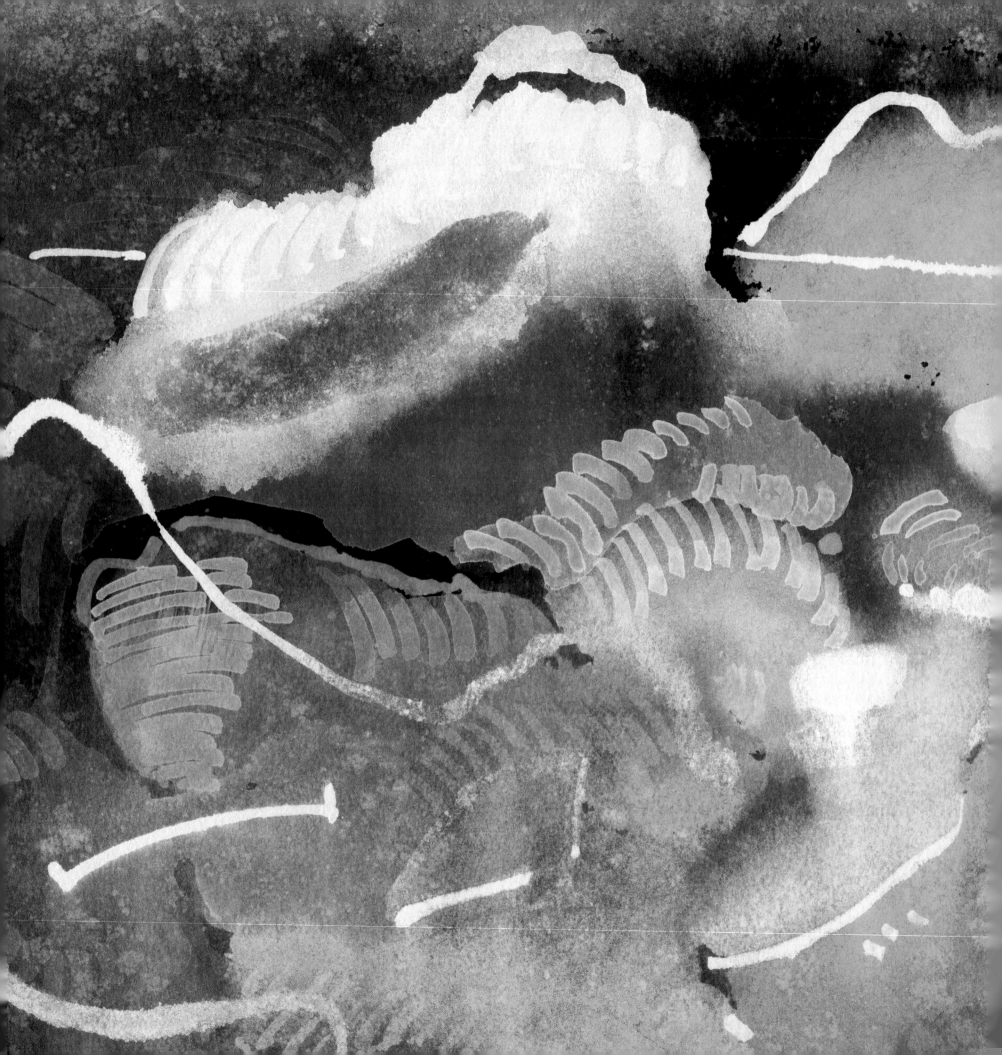

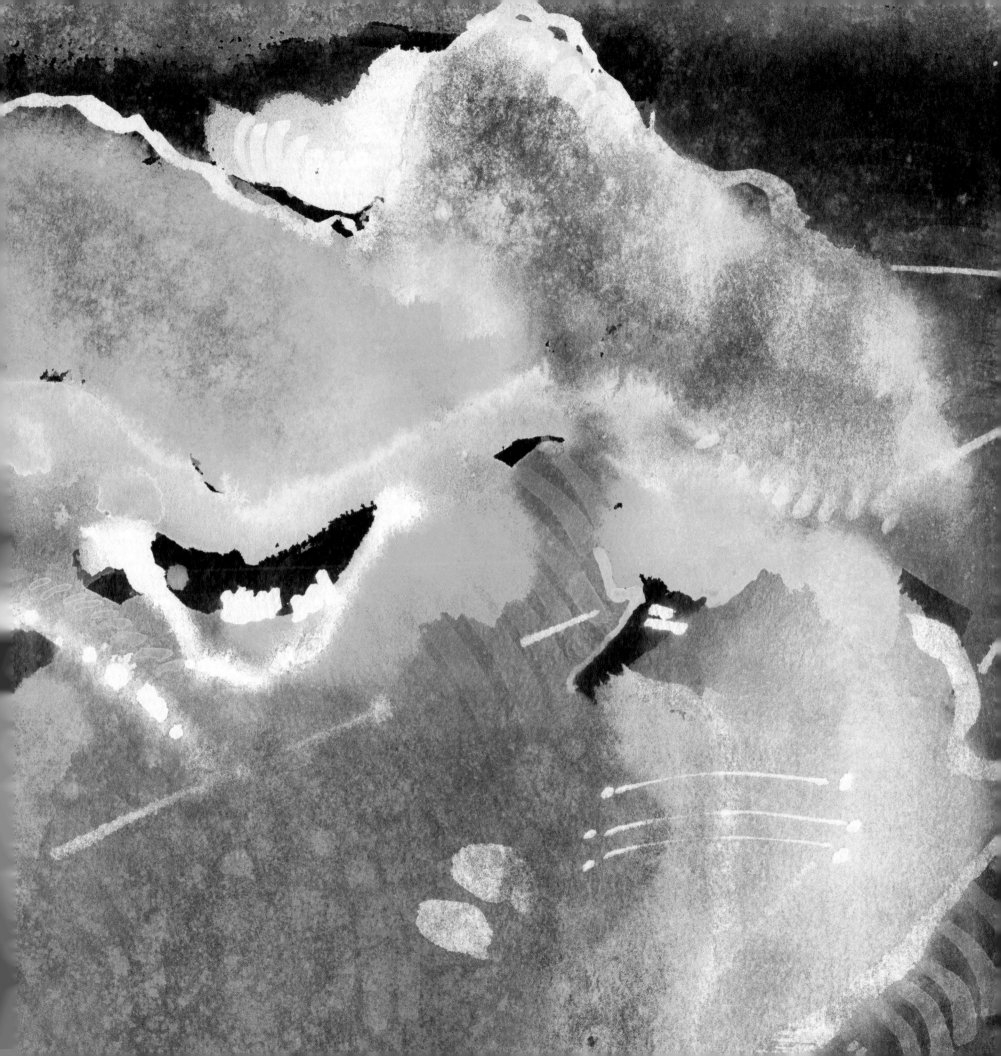

香港藝術發展局全力支持藝術表達自由，本計劃內容並不反映本局意見。

天地隨想：道德經畫意

作　　者：　鄭燕祥

責任編輯：　張宇程

封面設計：　涂　慧

出　　版：　商務印書館（香港）有限公司

　　　　　　香港筲箕灣耀興道 3 號東滙廣場 8 樓

　　　　　　http://www.commercialpress.com.hk

發　　行：　香港聯合書刊物流有限公司

　　　　　　香港新界荃灣德士古道 220−248 號荃灣工業中心 16 樓

印　　刷：　永經堂印刷有限公司

　　　　　　香港新界荃灣德士古道 188−202 號立泰工業中心第 1 座 3 樓

版　　次：　2021 年 3 月第 1 版第 1 次印刷

　　　　　　© 2021 商務印書館（香港）有限公司

　　　　　　ISBN 978 962 07 5872 0

　　　　　　Printed in Hong Kong

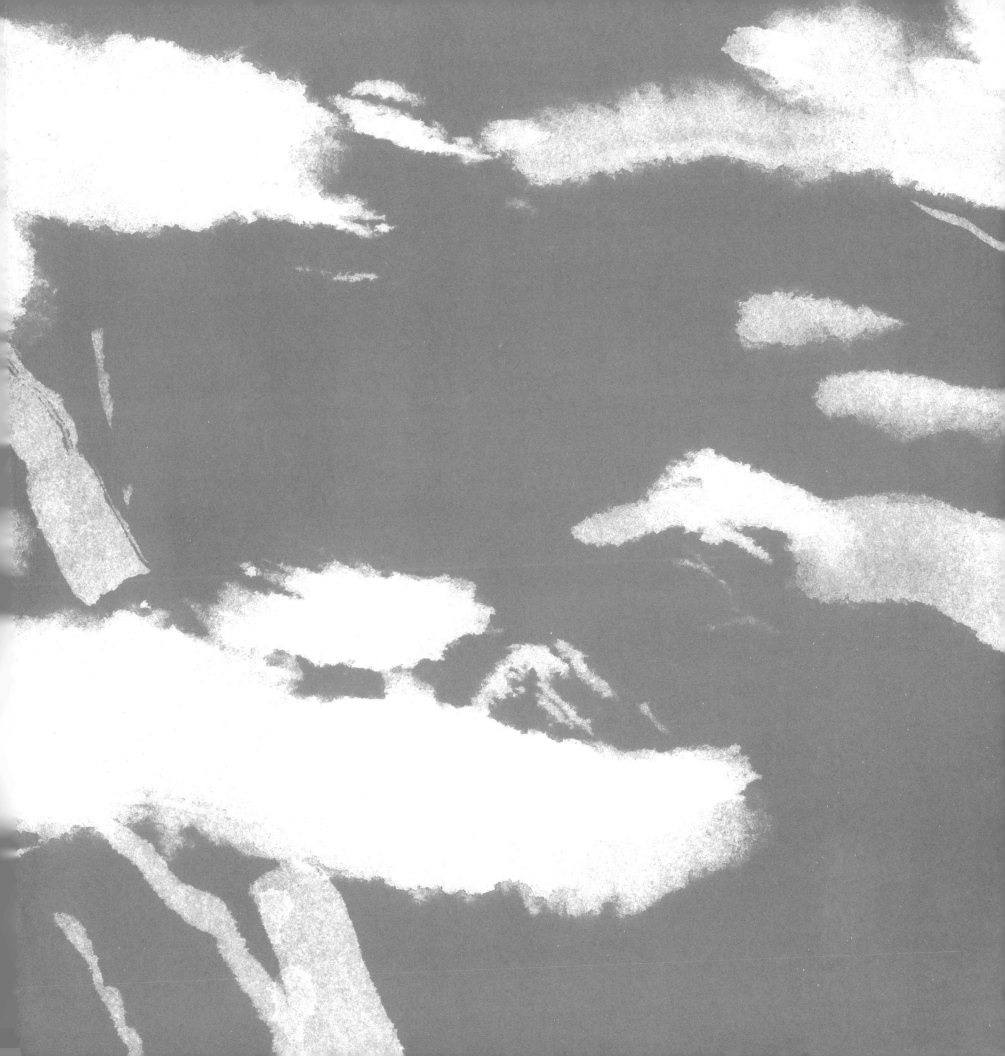

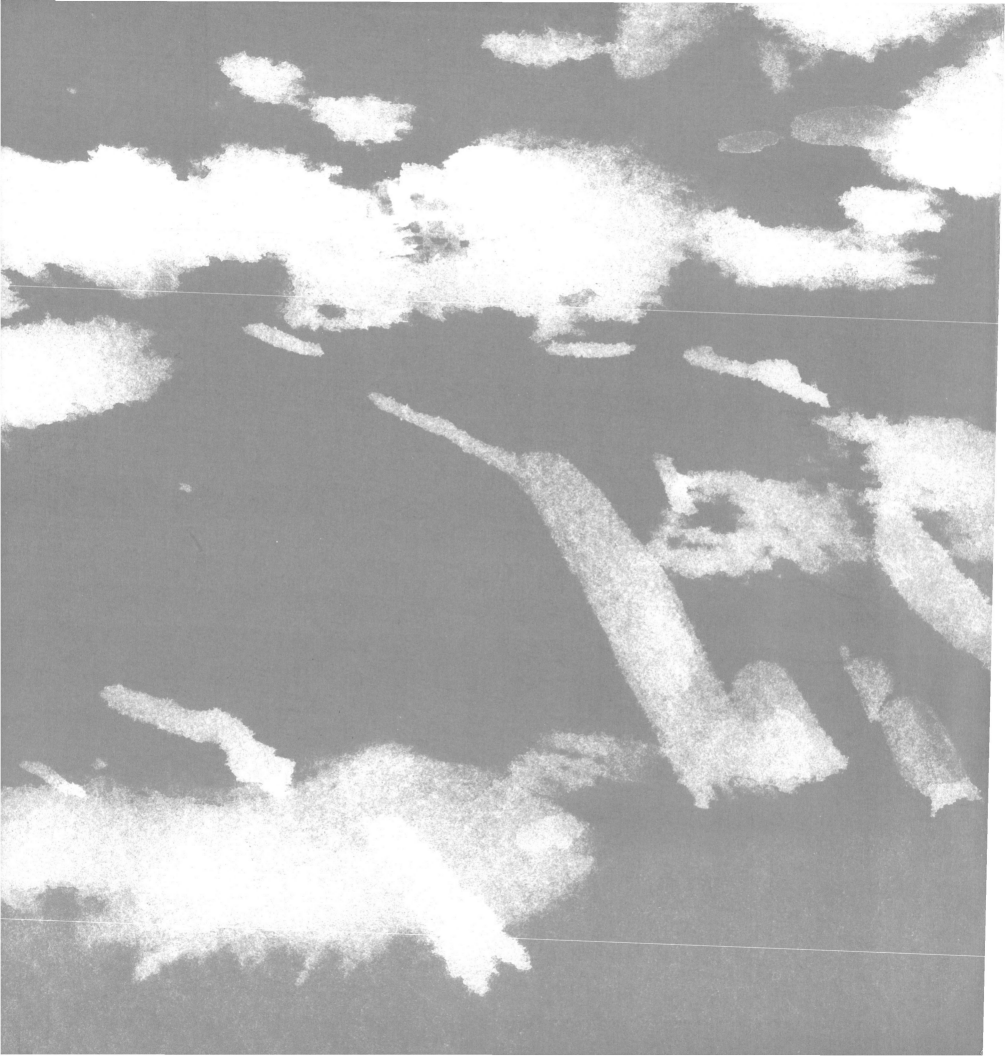